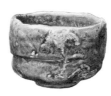

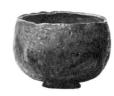
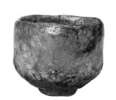

李啟彰 著

探索日本茶陶的
美學意識

覺知鑑賞

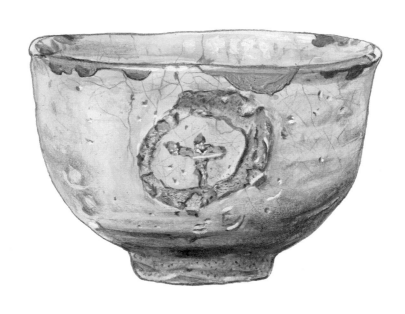

茶、友、己，三人行必有我師。

飲一口茶，長一分體悟與智慧，

製一件器，生一曲手與陶土的旋律，

所以，悟茶也是「舞茶」。

建築師

沙蒂山

茶道是日本文化中特殊的一道風景。而在茶道盛行的戰國時代，茶道具於揀擇上歷經了一段從精緻的青瓷及天目，過渡到枯寂的陶器的審美轉變。《覺知鑑賞》能從當中提煉出「覺知審美」這樣的見解，並藉由禪做出深度的論述，可以進一步幫助中文讀者更深入日本茶文化的精髓。

茶道は日本文化の中で一つ美しい風景となります。戦国時代に流行っていた茶道に、茶道具を選ぶのは精緻な青磁と天目から侘寂の陶器まで、茶人の目利きは大きく変わって来ました。《覺知鑑賞》はその歴史の中で「感覚的な目利き」とういう論理を出す、禅の説明もついて行くのが、中国語世界の皆んなさんに対して、日本文化も深く理解できるように役が立つと思っています。

台灣蔦屋書店總經理

橋本龍之介

以「覺知審美」
透視日本茶陶*之美

李啟彰

年初時受邀至台北國父紀念館參加嶺南畫派聯展的開幕式，過往雖關注書畫已經有一段時日，卻總是看得雲裡霧裡找不到感覺。當進入展覽廳裡凝望著幾幅巨作，突然有一股撥雲見日的領悟。一位友人一旁問起，你的開竅是借助什麼美學理論嗎？

我一時語塞，卻被這一問解開了長久以來的謎團。當我們在不熟悉的領域面對一件美的標的物時，不論是否心中起不了任何漣漪，亦或傾慕之情滿溢，都生怕暴露自己觀點的不成熟而鮮少開口表達。這時如果能藉由東、西美學大家的論點侃侃而談，心中勢必感到心寬踏實。

然而透過一個自己可能只是一知半解的第三者的框架來讀取美，能真正感知美嗎？當眼、耳、鼻、舌、身擷取一件標的物所傳遞而來的訊息時，我們最應該傾一切所能的，是藉由自己的心去感受它的美。任何細微的感動或覺知，都是與美的頻率共振的開端。

日本早期的茶人因為看到了井戶茶碗的美，而歸納出七個看點，被後人奉為審美圭臬。今日的茶人與陶藝家則根據前人的整理，去複製這七個看點。一邊是因感動才觸發了建立框架的念頭，一邊則是透過他人的框架來模擬美的再現，結果今日茶碗的形變常為變形而變形，哪裡有美的影子？我們為什麼不能立基於自己的感動，參考他人對美的論述，來創建起屬於自己的框架呢？

器物在無限微觀下，是電子與原子的纏繞，是能量聚；心念也是能量，創作者的心念注入了器物，成為能量聚，而美即是作者心念的延展。柳宗悅之所以能將「直觀」的論述與應用發揮到淋漓盡致，正是因為他能清楚感知每一件

＊茶陶：茶席所需的各類陶瓷器的總稱。

作品背後與美連結的心念，而得以發掘天下第一茶碗「喜左衛門井戶」，和「民藝」的無我之美乃同源。

經過了這些年的沈澱，當我捧起一只茶碗可以感受到作者創作的心念，閱讀文字可以知曉藝評者對器物之美理解的維度，透過圖片可以解析器物七成的美感。只要是經由人心的淬煉，不論載體是器物，是文字，或是照片，都是承載能量的聚合體。感知該能量的能力來自於覺知力的開發，接收器物載體所傳來關於美的能量，我稱之為「覺知審美」。

古今中外鑑賞力高的人，都是透過鍛煉自己覺知美之能量的能力，穿透表象的裝飾，所鑑賞的作品不論古、今，可以直視其被包覆在深處的美。絕大多數頂級的鑑賞傳承都是師傅帶徒弟，因為有太多訣竅不易透過語言文字傳遞，只消一眼便能精準斷代的鑑賞之眼，靠的絕不是單純的見多識廣。

「覺知審美」的養成有賴五感眼、耳、鼻、舌、身的深化，尤其是眼與身的感知力。眼所見、觸所感是深入理解一件器物的不二途徑。70％的骨架與30％的肌理、釉色所呈相的線條和質感，甚至氣場，都逃不過鑑賞之眼的掂量。物件若能上手＊，更可辨明是否氣韻生動，而器物所富含創作者的心念，也將赤裸裸地呈現。

「覺知審美」有著由內而外，以及由外而內的自修方法。由內而外的部分透過修持來提升審美能力，我在前作《器與美》的精神性篇章已有完整的論述。由外而內，則是本書的重點。從表象入手進入到內裡的鍛煉過程，除了大量的閱件數包括實際上手的器物及高解析圖片外，還得了解創作者或者其時代的歷

＊上手：拿在手上把玩的意思。

史背景，因為個人或時代的思維模式，將深刻地影響創作的本質。

日本茶陶在世界陶瓷史上呈現了一道特殊的風景，首先自南宋傳入的禪茶深化為茶道發展的指導思想。而器物鑑賞與茶道儀軌開衍為茶道唯二的關鍵元素，再加上日本戰國時代為鞏固統治者地位，使得政治與茶道緊密結合。歸結日本茶陶審美的軌跡：禪茶為思想的根源，鑑賞為茶道的骨架，政治則為全國推廣鋪路。

日本茶陶在桃山時期（1568～1603年）前後的衍化，成為一個鍛煉覺知審美的絕佳素材，我想藉由剖析這一段重要審美觀的轉變，協助讀者精進由外而內的審美能力。

天正14年（1586年），被茶道史學家矢部良明稱為「天正14年之變」，以戰國三雄之首織田信長之死為契機，從過往茶會非得用來自中國進口的唐物*至上主義，過度到以「侘寂」為主流的審美觀。這個推動審美觀巨變的背景為何？處於歷史浪尖的茶人與器物又發生了什麼變化？本書以橫跨桃山時代的代表性陶瓷井戶、樂燒、萩燒、唐津燒為主要論述的背景，並以前後期相關的陶瓷作品作為審美的對照比較。

既然是由外而內地切入審美主軸，則少不了需要藉由剖析器物外觀的美感，培養對美的鑑賞能力。所以在「覺知審美」的基礎上，突出每一件器物的特色，並以所處歷史當下的茶人，包括村田珠光、武野紹鷗與千利休等，為何撿擇該器物的思維為背景，讓讀者模擬進入當時茶人的審美情境。

日本歷代的知名茶陶，目前大多藏於各大公、私立博物館與美術館，圖片

*唐物：在古代日本人對中國輸入的物品的雅稱。

008

因版權而無法直接轉載。藉由與主編溝通後，我詳列出每一件作品的亮點，經由熟稔柴燒的陶藝家陳炫亨，以畫師身分透過手繪傳神地捕捉了原作的特色。

大家如果有機會到網上搜尋，或親赴典藏處一睹丰采，將更能感同身受。

為了讓讀者在閱讀的過程，更清楚地掌握時代的脈動，書中會嵌入大量的歷史背景作為故事的鋪墊。但請注意，驅動鑑賞力提升的關鍵是直觀而非歷史，陶瓷史的衍化常常會讓後人誤以為，審美隨著時間的進程會是進步，殊不知反而可能是退化。柳宗悅就曾感慨有陶瓷史學家，將唐物到和物（日本國產陶瓷）的推移稱為「昇華」，是缺乏直觀能力的結果。

這雖是一本以中文探索日本茶陶審美觀的書籍，但我希望藉由「覺知審美」來剖析及挑戰幾個日本業界不願碰觸的議題，包括「一樂、二萩、三唐津」排行的私心，落款長次郎的作品卻非其手作的探究，以及樂燒十五代直入的盲點等。並在綜合諸多史料後，對千利休切腹的關鍵因素，中日陶瓷審美的歷史差異，井戶茶碗的身世之謎等議題，提出與主流相異或嶄新的看法。文末更以身、心、靈的架構來總結與貫穿全書要旨，期許為讀者提供更多獨立思考的養分。文中若有謬誤或未盡完善之處，還請各界前輩、朋友不吝指正。

第
1
章

桃山時代
之前，
審美變革
的背景

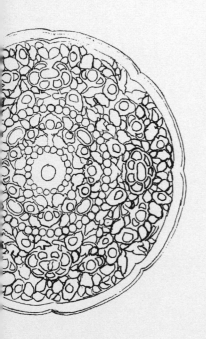

日本文學對於鎌倉時代到
室町時代的鬥茶會是這樣
形容的：「崇尚華奢、綾
羅錦繡、精好銀劍、風流
服飾到了令人觸目驚心的
程度。」

西元

| 1300 | 1200 | 1100 | 1000 | 900 | 800 | 700 | 600 |

中國歷史

元代　南宋　北宋　五代十國　唐代

茶在全國各地廣為栽種，並開始普及於庶民。陸羽《茶經》問世。唐代白居易等詩人，吟詠多首關於茶的詩篇。餅茶問世。

宋王朝開始了茶的專賣。啟動了皇室專屬的北苑茶園。鬥茶活動開始，白茶最受尊崇。

1107年宋徽宗著《大觀茶論》。

在成吉思汗遠征歐洲的契機下，將茶葉帶往歐洲。

日本歷史

鎌倉時代　平安時代　奈良時代

自中國歸來的遣唐使，將茶種帶回日本。最初為藥用，並在貴族與僧侶間流傳。

894年遣唐使結束派遣。宇多天皇的寶物目錄中有「青茶碗」的記載，推估是指青瓷茶碗。

鎌倉時代的武士階級開始流行飲茶。1211年禪僧榮西著《吃茶養生記》，強調茶的藥效。寺院開始講究飲茶，茶道儀軌興盛。

民國　　　　　　　清代　　　　　　　　　　　　　　　明代

外銷歐洲的茶擴增，產生貿易摩擦，英國發動鴉片戰爭，進而壟斷茶的貿易權。

明治時代以降　　　　江戶時代　　桃山
　　　　　　　　　　　　　　　時代　　　　　　　室町時代

1926年高橋箒庵所著《大正名器鑑》刊行。

1867年德川幕府結束後，武家的茶道儀軌廢弛，實業家、政治家接續茶人角色。二戰後女性習茶、茶道教師盛行。

1789年松平不昧所著《古今名物類聚》刊行。

1688年《南方錄》完成。茶道家元制度確認。

利休與秀吉定義的茶道儀軌，於江戶時代有了多樣化的開展。

1591年千利休被賜死。

1585年豐臣秀吉首度於皇宮舉辦茶會。

侘茶勃興，朝鮮的高麗茶碗逐漸抬頭。織田信長、豐臣秀吉利用茶道為政治作嫁。千利休集侘茶之大成。

武野紹鷗，為千利休之師。一生致力於發揚草庵茶。

1573年《松屋會記》中，「高麗茶碗」首見於茶會記錄。

村田珠光，成為足利義政的茶師，並奠立了日本茶道向「茶禪一味」發展的方向。

會所茶蔚為風尚。武士階級熱愛唐物的賞玩，飲茶普及至庶民。

「唐物」為日本自中國進口舶來品的雅稱，該語彙最早出現於808年的《日本後記》。室町時代（1336～1573年）受到中國文化的熏陶，使得足利幕府對中國文化產生傾慕與崇拜。而唐物的美術品雅緻脫俗，繪畫意境高遠，是貴族身分地位的象徵，也讓唐物成為當時茶道具的主流。

◇◇ 唐物至上主義

618年唐滅了隋後，建立了一個空前繁榮的龐大帝國，海外聲名遠播。日本舒明天皇於唐太宗貞觀四年（630年），向唐朝派遣了第一批遣唐使共計兩百多人，使團成員包括正、副史、判官、錄事，還有大批畫師、樂師、各行工匠、水手以及翻譯。但誰具備足夠的學養來領團呢？成員團為首的

是一批少數精英，代表的是日本的門面，使節必須有一定的程度，在該時空背景下，有學問的人除了貴族外，就是僧侶了。這些被派遣去訪唐的僧侶，回國後大都成為名震一時的高僧，其中最知名的是真言宗的空海法師，以及天台宗的最澄法師。

遣唐使是日本歷史上一件關鍵的創舉，唐朝也盡顯大國風範，不藏私地開放各個領域供日本仿效。從630年至894年的兩百六十多年間共派出十多次遣唐使，學習唐朝的政治、經濟、文化，促進了日本整體社會的發展進程。最終因為唐末的「黃巢之亂」，唐朝自顧不暇，日本則擔心因戰亂無法確保使節的性命安危，而於894年正式廢止遣唐使。

遣唐使熱絡期間還大力促進了中日貿易的發展，除了遣唐使返國時會大量攜帶中國工藝品，兩國的貿易也頻繁進行。這時從中

國輸入日本的物品被稱為「唐物」，而該雅稱在唐朝之後的歷代仍延用。

最早出現於日本文獻中的唐物茶碗，是唐末（894年）宇多天皇的寶物目錄《仁和寺御室御物實錄》中的青瓷茶碗。到了元末明初的室町時代，掌權者崇尚以唐物來裝飾空間，尤其大量應用在茶事中以彰顯權威。站在權力巔峰的足利將軍家，以搜集最高級別的唐物為樂，並為藏品建立了評價與分類的系統。大將軍足利義滿（1358〜1408年），將其唐物茶道具編纂為書《君台觀左右帳記》。自唐末至足利幕府的審美標準，日本文學對於鎌倉時代到室町時代的鬥茶會是這樣形容的：「崇尚華奢、綾羅錦繡、精好銀劍、風流服飾到了令人觸目驚心的程度。」

這一千五百多年來，茶界都信奉唐物為最上主義。日本文學對於鎌倉時代到室町時代的鬥茶會是這樣形容的：「崇尚華奢、綾羅錦繡、精好銀劍、風流服飾到了令人觸目驚心的程度。」

◇◇ 會所茶 vs. 草庵茶

時序到了足利義滿之孫足利義政（1436〜1490年）掌權之時，也是室町時代極盛而衰的轉折點。由於足利義政本身深好茶道，甚至不顧財政困窘也要讓遣明使按照自己所備的圖冊，於入明之際大肆收購唐物茶具。足利義政在退位後移居東山，在東山庇護與培養了一群藝術家及文化人，並把能劇、茶道、花道、庭園、建築等藝術傳襲於庶民，被後世譽為「東山文化」。

足利將軍家歷代珍藏的唐物，則被稱為「東山御物」。根據漢、魏以來的文獻，進貢給中國天子而為其所用的物品稱之為「御物」，之後日本皇室對自己的收藏也延用此稱謂。

高貴而冰清玉潔的皇族

砧青瓷鳳凰耳花瓶

銘*「千聲」

這只南宋時代燒製的龍泉青瓷，有一種晶瑩剔透、讓觀賞者捨不得眨眼、沁入骨髓的美。青瓷所折射出朦朧的光暈，令人仿佛身處於夢境一般，難怪受到當時貴族與茶人們的溺愛。

在NHK的影片上看到一只由京都的寺廟毘沙門堂所藏，與千聲形制相同的南宋花瓶，雙耳斷失、瓶身多處以金繼修復。因原有的金繼手法粗糙，於是改委託具有「神之手」之譽的復原專家藺山浩司進行二度修復。藺山將所有金繼的痕跡刮除，以特殊材料及技法補上雙耳，並將花瓶完美復原。連委託人武者小路千家*十五代家元*千宗屋，在鑑賞過成品那巧奪天工的復原度後都嘖嘖稱奇。

青瓷之美，猶如懷抱一塵不染、冰清玉潔的高雅氣節，更適合完美無暇地呈現於世人眼前。

*銘：原為金石或是器物類上面，為紀念事跡所篆刻之事物的來歷或人的功績。現在於蒐藏的範疇裡，泛指器物上或其包裝外箱上具有作者或收藏者的署名。

*武者小路千家：千利休的子孫所開創出的茶道流派為裏千家、表千家、武者小路千家，世稱三千家。

*家元：指的是一個流派的主導者，也就是掌門人的地位。以家元為中心率領整個流派的制度，就稱為「家元制度」。

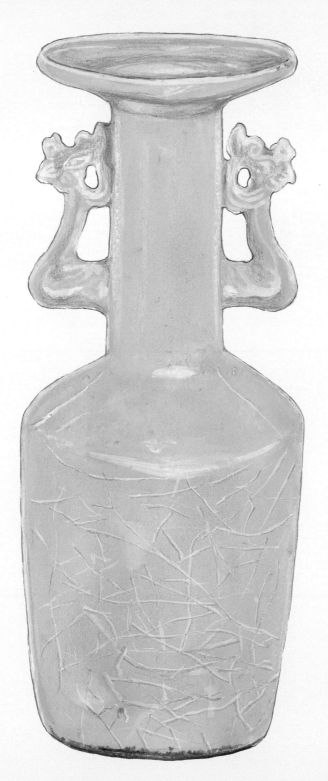

DATA

分類：重要文化財

窯址：龍泉窯

年代：南宋（13 世紀）

尺寸：高 26.6 直徑 9.9cm

收藏：陽明文庫

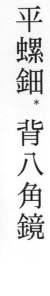

極盡奢華之能事

平螺鈿*背八角鏡

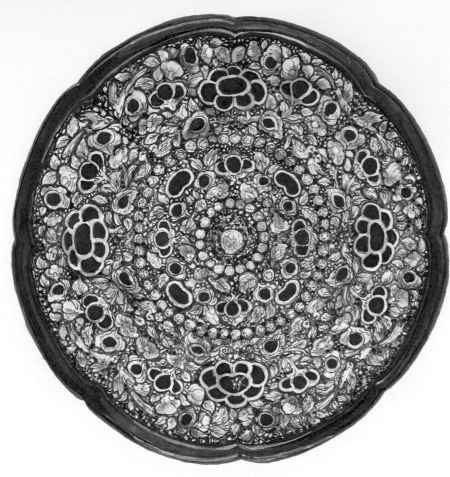

正倉院收藏了聖武天皇（701～756年）及其皇后光明皇后共約九千多件的藏品，包括從唐代、新羅、波斯等地運來的珍品，使正倉院被譽為「絲綢之路的終點」。

《國家珍寶帳》中記載，鏡背貼滿夜光貝、琥珀的薄片，以四方對稱的七片紅色琥珀花瓣妝點，而中心處以花葉紋及雙鳥紋呈現，縫隙處以土耳其石填補。這件極盡奢華的精品，凸顯日本皇室的尊貴。

＊螺鈿：將貝殼或海螺鑲嵌在器皿表面的一種裝飾工藝，因為會閃發出銀紫色的光芒而得名。

DATA

材質：青銅鑄造
裝飾：螺鈿、琥珀、土耳其石
年代：唐代（8世紀）
尺寸：直徑 27　緣厚 0.7cm
收藏：正倉院

「東山御物」中的繪畫主要是以宋元時期為尊的作品，而宋徽宗在藝術上的造詣深深影響了足利義滿的審美觀，所留存至今的宋徽宗與其宮廷畫家的作品，如今在日本也大多被指定為國寶和重要文化財。

在東山文化的頂點，茶道遍及禪宗寺院、皇室與武士階級。在將軍府內進行藝術鑑賞的茶會所，稱為「會所茶」。裝飾會所茶的是各式各樣的唐物茶道具，例如佛畫前擺放的花瓶與香爐，陳列茶具的棚架上有各類唐物漆器、天目茶碗及茶罐。所蒐集的都是來自於中國最高級別的舶來品，而打理會所茶室的皆是當時最具審美意識的僧人，憑藉著其美感創造力，用一級唐物打造當時首屈一指的藝文沙龍。

相對於十四世紀達到頂點的豪奢的「會所茶」，十四世紀中葉出現了一小撮人正在蘊釀「草庵茶」革命，開始與中國的美術工

藝品漸行漸遠，並逐步創造出嶄新的、清新脫俗的審美觀。雖然從茶會的記錄中所需直至十六世紀前半的茶會中所使用的茶碗，幾乎都是唐物的天下，高麗*與和物*僅僅點綴其中。但自1550年代起，高麗茶碗的使用頻率激增，和物茶碗也逐漸抬頭；到了江戶時代（1603～1868年），除了天目茶碗在特殊的場合中出現外，唐物幾乎在茶會中銷聲匿跡，也在自天正14年（1586年）起的15年間的茶會記錄中呈現了這樣的轉變。到底是在怎樣的社會氛圍或環境因素下，讓日本茶界孕育出這般蛻變？

既存的史料並無法完整透析，但日本臨濟宗禪僧正徹（1381～1459年）在其著作《正徹物語》率先提出了「茶數寄」，並在200年之後衍變為枯寂風的「侘數寄」。「茶數寄」本來是指具備審美

*高麗：這裡泛指朝鮮所產製的茶席所需的陶瓷器，以高麗茶碗最受矚目。

*和物：日本所產製的陶瓷器。

◇◇日本茶人的獨特審美

意識的茶人對於茶道具風雅的品位與探索，而「數寄」二字在柳宗悅《茶與美》中的精采解析，表明源自於「奇數」、「不對稱」，強調日本茶道所追求「不完美的美」。日本茶道史學家矢部良明則指出，正徹時代的茶道具雖然仍以唐物為主力，但是瀨戶燒等日本模仿唐物的粗放仿製品，已經開始在茶會中出現。粗放並不等於粗劣，日本茶人正逐漸從樸素的視角，檢視著應用和物的可能性。

由於日本茶道的精髓在於茶道禮儀與茶器賞析，所用的茶道具則微妙地宣告了事茶人的審美觀。日本茶人在茶器的揀選與文獻中，呈現出獨步的美學意識。那有別於中國唯君獨尊的帝王美學，亦別於西方對稱的均衡美，而在粗放的無名器物中，定義出實用美的「草庵茶」新標準。

首先是從大量的中國進口的粗雜器物中，重新詮釋其用途以及美感，例如在中國原本作為香料罐的小陶罐，到了日本成為置放抹茶粉的「茶入」（小茶罐）或稱為「肩沖」。而在十四世紀初價值3貫（現今市價3萬日幣）很廉價的唐物大茶罐，一旦被有影響力的茶人選為茶道具後，身價便不可同日而語。在戰國時期被視為大名物*，但不幸在織田信長（1534～1582年）「本能寺之變」陪葬的唐物「三日月」茶罐，若仍存留至今則價值為1億日幣*。

其次是黑釉。雖然宋徽宗在《大觀茶論》中寫下「盞色貴青黑」，這與宋代黑釉盞能充分將擊拂後的白色茶末清晰呈現有關。但除了文人風熾盛的宋代以外，中國歷

*名物：茶道具中所指名物的「名」，源自於具有傳承履歷及落款的「銘」。名物，通常是茶界具有威望的武士階級或茶人所愛藏的茶器。而大名物則是在千利休之前就被茶界認定為名物的茶道具。

*1588年出版的《山上宗二記》中記錄了「三日月」茶罐，在桃山時代的時價為1萬貫，時至今日市價躍升為1億日幣。

代陶瓷史都視黑釉為非主流。明代文人田藝蘅甚至在《留青日扎》中表示「建安烏泥窯品最下」，將建窯黑釉盞評為等級最差的品項；然而，日本茶人卻似乎更鍾情於黑。從茶室掛畫的墨跡，黑釉的天目碗，黑褐色的大茶罐，黑釉的茶入，南蠻、備前柴燒的水指*，黝黑的鐵釜等，無一不是對「黑的美學」的崇拜。

柳宗悅在《茶與美》中更指出，對單色黑釉與白瓷的素色鑑賞，來自於遠古佛教的空觀及「無」的思想。對素色的興趣，在茶道的推廣下普及開來。「侘」、「寂」、「澀味」是對終極素色的追求。然而如果認為素色是單純對色彩的否定就流於膚淺了！這並非對「有」否定的「無」，而是包含無限「有」的「無」。

日本茶人對日用雜器與墨色的青睞，斷非無中生有，其依循的美學意識可以追溯到十四、五世紀的兩位文化界代表人物，集能劇之大成的世阿彌（1363～1443年）及連歌師*心敬（1406～1475年）。留傳至今的經典日本能劇，有三分之一是世阿彌的作品，其廣為人知的用語「冷冽之曲」，代表在去除一切造作的無心，與捨棄任何修飾的無紋中，品嘗著隱藏的深奧滋味，不憑藉眼和耳而僅以心來感受能劇的極致。

美學家兼藝評家白洲正子曾這麼評價世阿彌：「日本文化中鮮為外國人了解的，是對自然的順從而非征服，就如同對母親的感恩。或可說因此誕生了天人合一的思想，且在日積月累中孕育出濃厚且敏銳的感知。世阿彌以『花』來形容人的姿態，但並非由於花所具有的美姿，也非意指它的特定的品種，而是花隨著時間推移所產生的美。能劇面具的魅力也正是如此。面具雖無

*水指：茶道用具。指盛裝冷水的有蓋容器，用來補充爐釜，及事後洗滌茶碗用的清水。

*連歌：日本自古以來普及的傳統詩句的形態之一。

表情，但一旦躍上舞台，卻能隨時間展現各種變化。這是因為面具的工匠，能精準地掌握能劇的內涵。更由於室町時代的許多工匠，同時也是能劇的演員吧！世阿彌對『花』的理解，我想是透過能劇而心領神會的。」

深受世阿彌的能藝論的影響，心敬為室町時代最具代表性的連歌師，為連歌七賢之一，強調美感意識中的「冷」、「寂」，並主張連歌的修行應該與佛道的終極追求無有分別。

心敬在見到足利義政所持有的「捨子」大茶罐後，對其釉面的呈相有過這樣的詠嘆：「如同清晨橋面上的霜降」。而「捨子」大茶罐正是中國量產的粗雜日用品，被日本茶人重新審視其美感而躍升於眾人視野的大名物。

此事也被記錄在十六世紀重要的茶會史

料《山上宗二記》裡。從約莫成書於1555年的《清玩名物記》，仍奉唐物至上主義為圭臬，結果到了1588年的《山上宗二記》，其嚴選的212項名物中，不少釉面及形制粗放的器物已開始攻佔版面。

這三十多年到底發生了怎樣的變化，讓茶人審美急速「草庵茶」化？亦成為日本學者至今仍孜孜不倦的研究議題。

直至1690年，千利休歿後百年才問世的，記錄利休言行的《南方錄》中說：「侘的本意，是呈現出清淨無垢的佛的世界。自露地*到草庵，成為摒棄世俗的塵芥，以及主客開誠布公地交流的場域。不講究規則、寸法與形式。所謂的草庵茶，珍惜從入炭、沸水到吃茶的過程，此外無他。這與佛的教誨並無二致。」自世阿彌起，經過了二、三百年的探索與調整，「草庵茶」有了完整的基本內涵。

*露地：是日本茶室附的庭園的通稱。賓客參加茶事時，需要穿越庭園時，才能進入茶室。

王者
井戶茶碗的登場

庶民的共鳴、禪語及器物的審美交集，最終一定會匯集
於高麗茶碗的大川之中，這看似歷史的偶然，卻是毫無
懸念的必然。

《山上宗二記》中表示：「過去曾經風光無限的唐物茶碗已漸退燒，取而代之的依序是，高麗茶碗、樂燒茶碗及瀨戶茶碗。」

書中也記錄了豐臣秀吉的評論：「井戶茶碗是天下第一的高麗茶碗。」自此奠定了日本茶界以井戶為尊的現象，並在豐臣秀吉（1537~1598年）的號召下，開展出茶界一井戶、二樂、三唐津的審美排名順序。而井戶茶碗最早出現的文字記錄，則是在1578年的《天王寺屋會記》中。

◇◇ 高麗茶碗
為何能翻轉地位

唐物至上主義的室町時代走近了尾聲時，發生應仁之亂（1467~1477年）後群雄割據，也迎來了為期一百二十多年之久的戰國時代*。室町時代的足利幕府所著迷的會所茶，因花費巨大僅合適於昇平之世，但戰亂仍頻的戰國時代百姓的性命朝不保夕。

*戰國時代（1467~1590年）。戰國時代是坊間的俗稱，並非歷史正式的劃分。與室町時代（1336~1573年）中期直至桃山時代（1568~1603年）的時序重疊。

大井戶茶碗 銘「宗及」

乍看平凡無奇，卻極度耐人尋味。

井戶茶碗的紀錄最早出現於《天王寺屋會記》中，而「天王寺屋」是大阪勢力最大的商號之一。別號天王寺屋宗及的津田宗及，與千利休、今井宗久齊名，被稱為茶道的天下三宗匠。其所持的井戶茶碗，有可能就是歷史上最早出現於文獻的井戶茶碗。

這只茶碗滿溢著恬淡閑逸的氣息，乍看平凡無奇，細看卻又極度耐人尋味；底色猶如透著淡青色的粉底，幾處錯落的釉面裂紋沁出茶漬的墨色。觀賞者如同步入萬物萌芽的早春，讓一切的美好將煩憂拋諸腦後。

*李朝：朝鮮王朝（1392～1910年），朝鮮半島歷史上最後一個王朝，由於君主的本籍是全州李氏，又稱為李氏朝鮮，簡稱李朝。

DATA

年代：李朝＊（16世紀）
尺寸：高 8.6～8.8　直徑 15.7～16.0cm
收藏：根津美術館

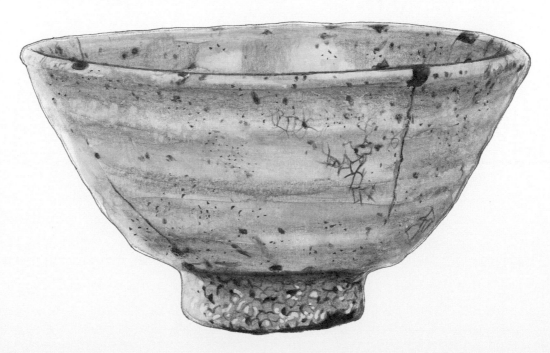

喜左衛門井戶茶碗

極樸素與極尊貴無有分別

柳宗悅對天下第一茶碗「喜左衛門井戶」的形容：自然的東西是健康的。美雖有千百種，但勝過健康的美是不存在的。因為健康是一種常態，一種最自然的姿態。人們在這樣的場合，以「無事」、「無難」、「平安」、或「息災」來表達。禪語也說「至道無難」；只有無難的狀態才值得讚賞，因為那裡波瀾不起，靜穩的美才是最終的美；《臨濟錄》說「無事是貴人，但莫造作」。

《心經》中所說的「淨垢本一體」，呈現的就是極樸素與極尊貴無有分別。這樣的意境完整地體現在這只被早期日本茶人盛讚的茶碗上。

DATA

分類：國寶

年代：李朝（16 世紀）

尺寸：高 8.9 直徑 15.4cm

收藏：大德寺孤篷庵

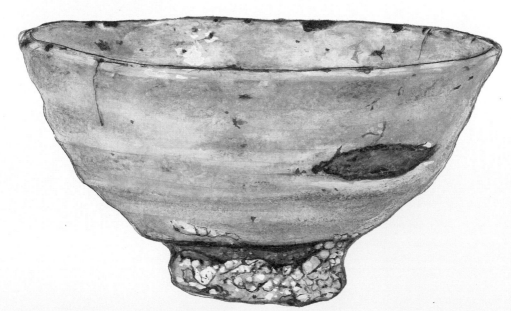

不保夕，對茶事走向有重大影響力的武士階級對於審美亦隨環境的巨變，產生了微妙的心理變化。

茶道具中的陶瓷器最能顯現時代審美的軌跡，由於日本是島國且陶瓷工藝發展較晚，透過商船自陶瓷工藝已成熟的中國及高麗進口相關茶道具，成為填補需求的主要途徑。近代的「新安沈船」事件，韓國政府自1976年開始打撈一艘十四世紀前期，從中國寧波出發到日本卻沈沒於韓國新安外海的元代沈船，出水文物一萬餘件，其中60%為龍泉窯青瓷。當時日本進口的陶瓷品，大多為茶道、花道、香道相關的美術品，足見日本對文化類陶瓷有著大量的需求。

高麗茶碗首度出現於1537年的茶會紀錄《松屋會記》中，而到了51年後的《山上宗二記》，高麗茶碗已成為茶人的首選。

值得一提的是，高麗茶碗並不存在於高麗時代（918〜1392年），而是指李氏朝鮮時代（簡稱「李朝」）所燒製的茶碗，有別於中國製的「唐物茶碗」及日本製的「和物茶碗」，這三種茶碗依生產地劃分了茶碗的三種類屬：唐物、高麗及和物（見P32東洋陶瓷器簡譜）。

◇ 翻轉要素一：禪的影響

井戶茶碗為高麗茶碗的一支，為什麼高麗茶碗會晉升為茶界的最愛？新的審美觀要能浮出台面，並得到廣大受眾的長期支持，必須要有強力的美學論述來支撐。

禪祖榮西1202年在京都創建了建仁寺，著有《興禪護國論》一書，在該書中他認為禪法的弘揚有助於國家的興盛。因為禪教導人即使是武士也必須要內省，時刻謹遵道德和責任。戰國時代武士參禪及習茶盛

行，因武士們長期處於殺戮的環境之下，精神的創傷和壓力非常人能承受。利用打坐參禪的方法進入冥想模式，以及在行茶的過程領會茶道的侘、寂的精髓，有助於他們解開血怨的心結，讓心靈平復與寧靜。

千利休的七位得意門生「利休七哲」，幾乎皆為當時名震一時的武將，也同時是知名的茶人，足可見武士們對於習禪與習茶的趨之若鶩。千利休之師武野紹鷗就曾說：「茶道的精神自禪宗出發，並以禪宗為學習的終點。」＊這句話當真意義重大，如果誤解了禪或未能很好地理解禪，對於茶道之美就會認知偏頗。

除了茶道，禪更逐漸地透過文學、美術、建築、烹飪、園藝等，將影響從皇室及武士階級擴及至平民，滲入日本人生活的每個細節中，使得禪成為當時日本美學的核心。禪的教誨讓茶人們的審美發生了變化，

柳宗悅以《臨濟錄》中「無事是貴人，但莫造作」來形容高麗茶碗的美。他說：「從無難與平安的器物中將茶器選出，這樣的茶人之眼令人無比地欽慕。能訂出『閑寂』與『澀味』這類美的規範，他們的內心必定有著令人訝異的精準及深度。」

仔細端詳每一只陳列於日本博物館的展櫃裡，或精美圖冊上的高麗茶碗，會有一個錯覺是原來是這些令人屏息的美器，造就了動人的茶道文化！卻殊不知反倒是因為一群具備「茶人之眼」的茶人們，自成千上萬只農民飯碗中揀選出得以傳世的茶碗。這關鍵的「茶人之眼」，就是「覺知審美」中的覺知力所驅動的結果。

日本的「茶人之眼」還隱含了一個令人瞠目結舌的史實，那就是製作高麗茶碗的韓國在1970年代之前，只專注於以官窯為主軸的高麗青瓷與李朝白瓷的研究，對於高

麗茶碗近乎一無所知。直到近年才逐步考據高麗茶碗乃大量產製於朝鮮半島南部的民窯，可能主要是作為飯碗的日用雜器。

根據近代的科學研究，人在禪修進入穩定的狀態時，腦中會產生高頻的alpha波。而修行有成的人，就連日常休息的非禪定狀態，出現高頻腦波的機率還是比平常人高出許多。器物的製成是創作者心念的延展，創作者心的頻率會透過腦波投射至完成的作品，而「茶人之眼」指的就是早期的日本茶人所具備一定的禪定能力或心理素質，自己修為的振頻能與美感獨具的器物產生共振，而觸發內在人與器物的情感交流，但實際上是觀賞者與創作者心與心的交流，這也就是「覺知審美」的內涵。

日本茶人在毫不起眼的粗雜日用民器，例如飯碗、蕎麥麵碗、漿糊罐、調味瓶、鹽罐中創造了自己美的世界，這些原本隸屬於髒污廚房的日用雜器，轉身成為了被錦緞包裹的茶道具。日本茶人也在大量製造的唐物粗雜民器中，揀選了原本為香料罐的「肩沖」作為小茶罐「茶入」；或者將原本東南亞漁民置放魚餌的陶罐，作為舀水入釜的儲水罐「水指」。我曾花了一年半的時間，每月流連於台北故宮（博物院）學習陶瓷的品賞，卻在日本民藝館和日本各大博物館及美術館的藏品中，比較及見識到了「御用陶瓷」與「民藝」的兩極審美視角。

日用民器所屬的澀味的世界，是日本茶人所創造的美的世界。也讓最早期的、屬於唐物至上主義的豪奢審美下的次級品，躍升為代代相傳的大名物，並成為各大美術館及博物館所珍藏的不朽傳奇。

東洋陶瓷系簡譜

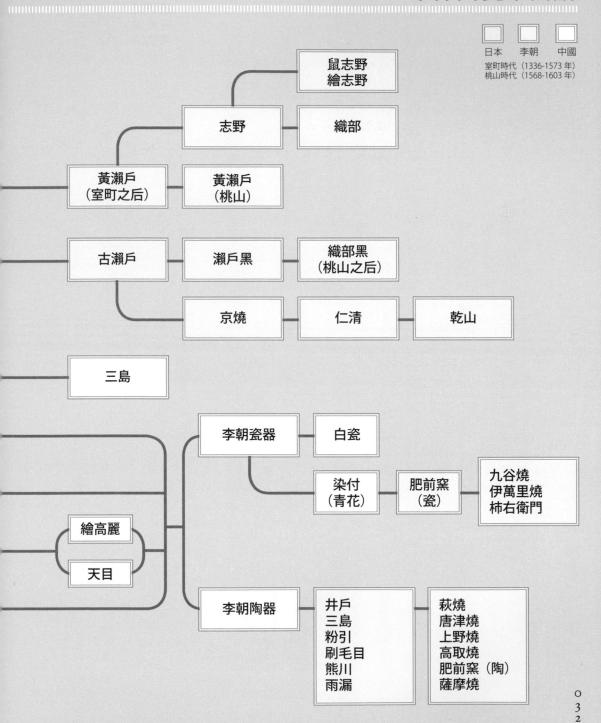

日本　李朝　中國
室町時代（1336-1573 年）
桃山時代（1568-1603 年）

鼠志野
繪志野

志野 — 織部

黃瀨戶
（室町之后） — 黃瀨戶
（桃山）

古瀨戶 — 瀨戶黑 — 織部黑
（桃山之后）

京燒 — 仁清 — 乾山

三島

李朝瓷器 — 白瓷

染付
（青花） — 肥前窯
（瓷） — 九谷燒
伊萬里燒
柿右衛門

繪高麗

天目

李朝陶器 — 井戶
三島
粉引
刷毛目
熊川
雨漏 — 萩燒
唐津燒
上野燒
高取燒
肥前窯（陶）
薩摩燒

0
3
2

＊：瀨戶燒為日本六大古窯之一，但不源自於須惠器，而是源自唐宋青瓷。

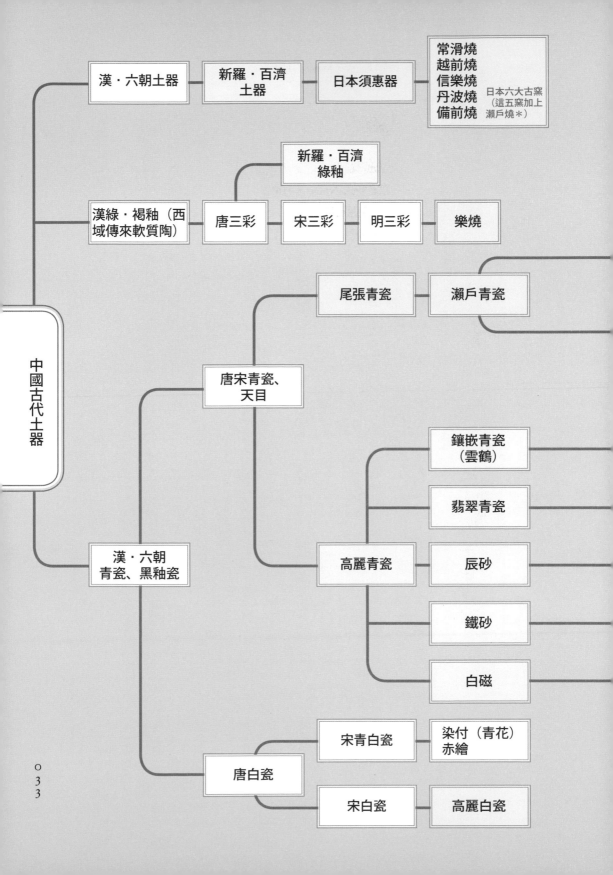

漢・六朝土器 → 新羅・百濟土器 → 日本須惠器 → 常滑燒 越前燒 信樂燒 丹波燒 備前燒 日本六大古窯（這五窯加上瀨戶燒＊）

漢綠・褐釉（西域傳來軟質陶）→ 新羅・百濟綠釉
漢綠・褐釉（西域傳來軟質陶）→ 唐三彩 → 宋三彩 → 明三彩 → 樂燒

尾張青瓷 → 瀨戶青瓷

唐宋青瓷、天目

鑲嵌青瓷（雲鶴）

翡翠青瓷

高麗青瓷 → 辰砂

鐵砂

白磁

中國古代土器

漢・六朝青瓷、黑釉瓷

宋青白瓷 → 染付（青花）赤繪

唐白瓷

宋白瓷 → 高麗白瓷

■ 高麗茶碗的特色和種類 ■

高麗茶碗之所以能受到茶人們的青睞，顯現於外的是種種釉面特殊的「景致」或形制，例如高台*上縮釉的「梅花皮」*，受茶漬沁染的「高台」*，以刷毛沾取白色泥漿刷出紋飾的「刷毛目」*，或姿態、粗糙面與茶褐色調猶如柿子蒂的「柿蒂茶碗」。

仍流傳至今的每一只高麗茶碗都有其不可複製的特色，就算是同一個民窯的窯口*，也可能只在千百個飯碗中被早期茶人相中的一只。因為本來就是量產的廉價粗貨，沒有刻意修飾的必要，拉坯的轆轤可能高低不平而碗口變形，承釉的漏斗可能破口而施釉不均勻。這原本扔在垃圾桶邊都沒有農民工會拾起的破碗，因蒙早期茶人的慧眼「茶人之眼」而成為日本國寶。這便是柳宗悅在《茶與美》中敘述的，關於天下第一茶碗

「喜左衛門井戶」的故事。

高麗茶碗種類豐富，自十四世紀到十八世紀前半都有精采的創作，茶道研究家小田榮一將之大抵分為三期。第一、二期原來是各類飯碗、麵碗等日用器皿，因被日本茶人相中而華麗轉身為茶碗的雜器。第三期則約莫在千利休歿後，日本茶人開始依據自己的喜好及規格向朝鮮訂製的茶碗。也有學者依文獻區分為從來窯、借用窯及倭館窯等三期，只可惜文獻對於哪一類型的茶碗該屬於哪一期，資料仍然不足。

接下來依據小田榮一的研究，並從外顯的特色出發，篩選出數只含特殊韻味的茶碗，透過每一件作品的圖片細節，來訴說其內蘊的美（以下每一個名稱都是一種高麗茶碗的類型）。

*高台：在中國陶瓷器中稱為「圈足」，但圈足與高台仍不盡相同。圈足通常泛指碗或缽的底部，附著以低矮的圓形環狀底座；但日本茶人對高台的定義及審美觀，已超越了原本是為了器物放置時安定的功能考量。對於高台的土胎、釉藥從碗身流至底部的景色，環狀底座內土坯的切削手法等都予以關注，成為賞器的元素之一。（見P187井戶茶碗主要細部名稱圖）

*梅花皮：陶瓷器上所掛的釉藥，呈現出猶如武士刀以鱷魚皮為紋路裝飾刀柄的縮釉，被稱為「梅花皮」。（見p36）

*雨漏：見P42

*窯口：陶瓷器產地的俗稱。

沒落的貴族卻不改一身考究的行頭

雲鶴狂言袴茶碗
銘「浪花筒」

「狂言袴」的命名是因高麗青瓷茶碗上菊花瓣的圓形紋飾，與能劇中狂言師的裙子上的圖案相似而來。狂言袴茶碗是史料中最早出現的高麗茶碗。

這只曾經被千利休所持有的狂言袴茶碗，採用與高麗青瓷類似的漆器陰刻陽填的傳統鑲嵌技法，而雲鶴紋飾常見於高麗青瓷茶碗，筆調從容、鶴姿閒逸，突顯文人風雅的情懷。

浪花筒於高溫燒結後呈現一種古拙、渾厚卻又細膩的質感。在增添歲月的痕跡後，更顯得懷舊與滄桑，像極了沒落的貴族卻不改一身考究的行頭。

*粉引。是在陶土的素胚土上施以瓷土加工而成的白化粧土，最後再上透明釉藥燒製而成的器皿。粉引的意思是「像抹上了面粉一樣的白」，顧名思義，絕大多數的粉引都呈現白色。（見P40的三好茶碗）

DATA

年代：14～15世紀

尺寸：高 9.2 直徑 11.3cm

收藏：鴻池家

楓葉紅了，我輕揮衣袖不帶走一片雲彩。

大井戶茶碗

銘「幾秋」

「幾秋」帶著幾許深秋的氛圍，既是淡、也是濃。

淡在井戶茶碗天生的不刻意，陶工並非為了製作深秋的景致而為之，而是偶一為之後被伯樂的茶人相中；卻濃在這輕輕地揮一揮衣袖，引人入勝地由淺入深，讓觀者進入了與自然劃一的楓紅林鬱。

口緣掛上被稱為「梅花皮」的乳白縮釉垂流至腰身，因窯內擺放位置受火流竄而產生的楓紅氣氛，碗身下半部至高台熏染了墨色的氤氳而呈現出大地的氣息。每一只井戶茶碗所示現的畫面都等同於天造地設的景色，難怪得以受到無數茶人的追捧，而歷史上茶會留有記錄的至今僅有三十多只，且爭相被博物館、美術館及財團珍藏。

仔細端詳「幾萩」，沒有「蕭瑟」感，只是秋意濃。

DATA
尺寸：高 8.9　直徑 15.3cm
收藏：個人

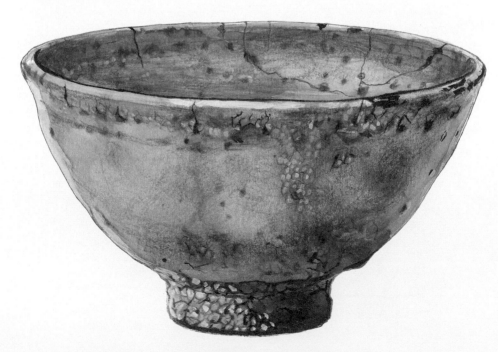

不是餘生將盡，而是落葉歸根後的再生。

青井戶茶碗
銘「落葉」

青井戶是一種青瓷，顏色主要以黃色為主。「落葉」所呈現的氛圍並沒有蕭瑟感，不是餘生將盡的殘相，反而是一種秋天在落葉歸根後，時序進入冬藏而期待明年春天的蒞臨，是生生不息、周而復始的景致。

茶人小堀遠州，必然洞察了茶碗內蘊的美感，在感動之餘賦予茶碗貼切的命名，最終「落葉」成為傳世名品。

DATA
年代：李朝（16 世紀）
尺寸：高 7.3 直徑 14.6cm
收藏：京都野村美術館

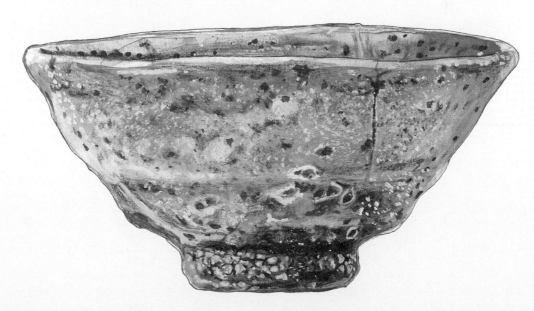

不論如何覆蓋髒污，璞玉還是璞玉。

刷毛目茶碗
銘「合甫」

DATA
年代：李朝（16世紀）
尺寸：高 5.0～5.2 直徑 12.6～12.8 cm
收藏：個人

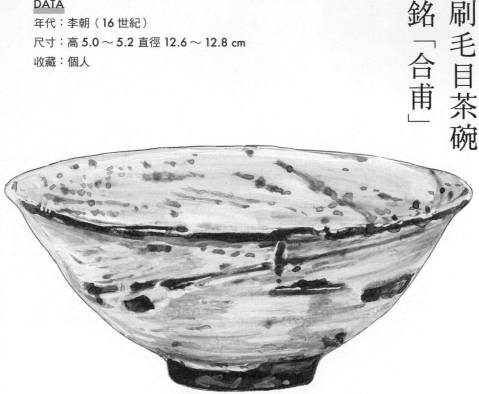

由稻草束或刷毛沾取白色泥漿，以一氣呵成的手法快速刷出紋理，讓力量與動感躍然於碗身。圓周式的刷動韻律，經陶工的無我之手自如揮灑，讓刷毛目帶著隨性又個性的景致，一個個獨特地存在於庶民的日常生活中，而後更受到日本茶人的高度追捧。

李朝時代的庶民因禁用貴族專屬的白瓷，又為了節約白釉的用量並產生特殊的紋路效果，所以研發了刷毛目作為白瓷的替代。

「合甫」是產玉著名的地名，茶碗則根據白玉般的肌理命名。黑土坯為底，輕快雪白的化妝土*有序地刷上碗身，除了脫釉所生的黑白對比外，沁染的雨漏茶痕，交織出一種雪地裡深遠的自然意象。「合甫」受到歷代茶人的激賞，為刷毛目中屈指可數的傳世名碗。

*化妝土：化妝土是將比較純淨，含鐵量低的瓷土，加工成潔白細膩，呈白色或奶白色，施於陶瓷坯體表面的一種裝飾層。化妝土也可染成其他顏色，作為裝飾坯體的肌理之用。

大漠孤煙直

粉引茶碗
銘「大高麗」

將素燒好的坯體直接浸泡在液態的白色化妝土中，再塗上一層透明釉燒製。這掛於灰黑色土坯上的薄薄的一層白泥，如同脂粉一般的色澤，而被稱為「粉引」或「粉吹」。這個「引」在日文裡有塗抹之意。

但由於白泥所含的鐵成分及細石在燒結後會以黑斑及顆粒呈現，在景色上又增添了不少侘寂的風情。

圖中口緣正中的不規則黑色斑塊，像極了劃過沙漠綠洲天際的飛鳥，在一片蒼茫的大漠展翅，是牠的日常。茶漬沁染出一大片黃褐色塊，就當作是孕育著萬千生命的沙漠綠洲吧！有水便有生生不息的力量，讓不同物種持續著生命的延續。茶人們對於「大高麗」的愛，不就在於它既枯寂又耀眼的姿態嗎？

DATA
年代：李朝（15～16 世紀）
尺寸：高 9.5 直徑 17.8cm
收藏：永青文庫

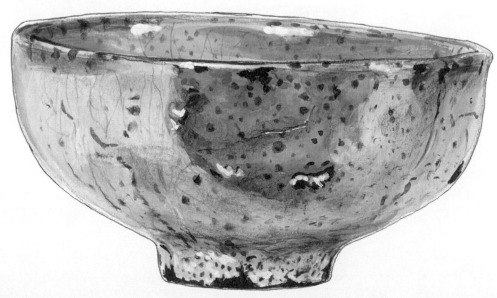

行走在荒漠中的帶刀劍客

粉引茶碗 銘「三好」

因戰國武將三好長慶所持有而命名。「三好」以竹葉狀的火痕著名，是識別度很高的歷史名碗。

學者考據施釉時轉動碗身的陶工是左撇子，以右手持碗並在左手拿勺淋釉時轉動碗身，所以竹葉會呈現由右上到左下的角度（一般的右撇子是左上到右下）。第一次施釉時掛釉不完整而露出竹葉的三角土胎，第二次掛釉時恰好一道釉藥流過竹葉而形成上下兩半的風景。沒有上到釉的土胎經過窯火的沖刷會產生紅色的火痕，日本稱為「火間」。

雖說火痕是竹葉狀，但也似一把斜插的匕首。

遙想戰國時代的武將，征戰時帶刀赴死，休戰時習茶參禪，面對的是該如何在生死之間學會放下。斜背著長刀走過蒼茫的大地，迎來的是風沙彌漫的未知，這或許是武將們捧起「三好」時內心最真的觸動吧！

DATA
年代：李朝（16 世紀）
尺寸：高 8.5 直徑 15cm
收藏：三井記念美術館

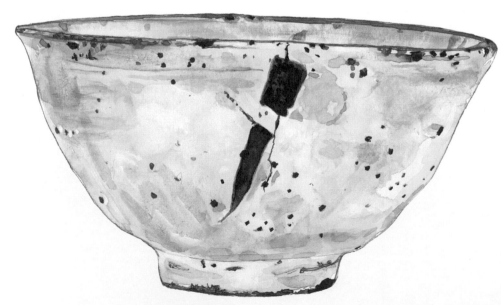

把熊貓變成茶碗

熊川茶碗 銘「靈雲」

熊川是朝鮮南部的地名，熊川茶碗主要的特徵是外形，如圖示的腰身鼓起、口緣外翻。整體茶碗的內外被象徵大地的灰褐色釉藥覆滿，由口緣流淌而下的白釉形成如白雲浮動般的風情，被茶人命名為「靈雲」。一般熊川茶碗的碗身會有諸多沁染而出的褐斑，像這般被釉藥整體覆蓋，讓褐斑稀少的作品比例甚低。

只是熊川茶碗肥嘟嘟的外形實在過於可愛，不論作品釉面的景致是如何靈性或枯寂，總有一種與其名「靈雲」的搭配上略顯不協調的突兀感。但即便如此，這還是一只茶碗中的逸品，受到歷代茶人的珍愛。

DATA

年代：李朝（16世紀）

尺寸：高 7.7 直徑 14.1cm

收藏：野村美術館

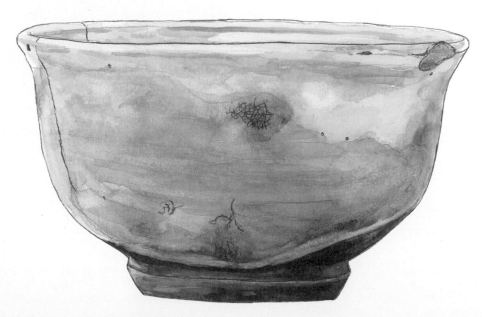

骨瘦如柴的老者，懷著堅毅不屈的氣節。

古堅手雨漏茶碗

DATA

年代：李朝（16世紀）

尺寸：高 7.7～8.2 直徑 15～16cm

收藏：根津美術館

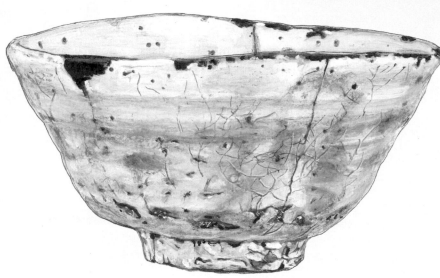

「堅手」指的是堅硬粗雜的白瓷，有學者認為是由高麗青瓷過渡到李朝白瓷時試行錯誤的產出。由於有著被水分潤澤過，如同上蠟的柔滑質感，受到茶人的普遍垂愛。

「雨漏」本形容土牆經雨水滲透留下的暈染污漬，此處指的是釉藥或土坯中的鐵質在燒製的過程中，透過釉面裂紋或針孔暈染而出的紫色污斑，在使用過後會逐步渲染得更為明顯，成為茶碗膾炙人口的特色。

這只「古堅手雨漏」集上述兩種特色於一身，是傳世的歷史名碗。貌似一位骨瘦如柴的老者，懷著堅毅不屈的氣節。單單凝望著就有被引入勝境的遐思，仿佛連呼吸都能觸及歷史的鄉愁，捧在手裡則加強了心靈被潤澤的渴望。雨漏有種深層的魅力，像是在遠處呼喚著你的名字，讓人想要親近與觸碰，去創造屬於愛用者的風情。

残月當空，睹物情深。

蕎麥茶碗
銘「殘月」

「蕎麥」的名稱來自於茶碗的土胎及灰青色調，與蕎麥麵的顏色相似而來。外觀特徵上有著交錯的斑紋、枇杷色加上青色窯變的兩色交疊，是一只斗笠狀的平茶碗。

「殘月」被稱為是蕎麥茶碗中的第一極品，其命名來自覆碗所見青黃兩色的交替，猶如殘存的下弦月一般。「殘月」真正的感人之處，是其動感的姿態，仿若律動的舞步，伴隨著啟奏的樂章搖曳生姿。雙色的堆疊又如舞動的裙襬，在翩然之間隨著光影灑落一地的驚嘆。

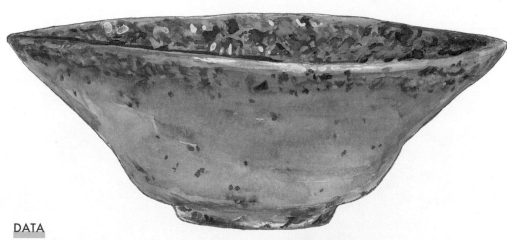

DATA

年代：李朝（16 世紀）
尺寸：高 6.0 ～ 6.5 直徑 16.4 ～ 16.9cm
收藏：《大正名器鑑》收錄

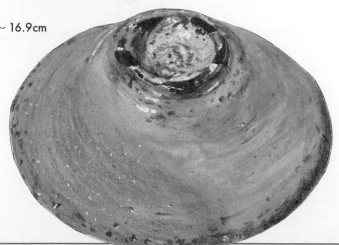

柿蒂茶碗

銘「毘沙門堂」

朽葉腐土，讓大地滋養重生。

柿蒂的命名取自茶碗覆蓋於桌面時，茶碗底部所呈現的外形、肌理與質感，令茶人聯想到曬乾了的柿子蒂的樣貌。毘沙門堂屬於高麗茶碗中的名碗，其柿葉色調有一種大地枯寂的深邃感，腐朽雖暗喻滅絕，卻也代表死與生交替那生生不息的輪轉。該茶碗蘊涵著渾厚的生命力，能給予頃刻間生死永別的武士們一股撫慰的能量，所以受到大名們的珍視。

生與滅，往往不是對立而是循環，滅了才能獲得重生。許多人拼命保住既有的微薄利益，卻不如轉念脫離舒適圈以求蛻變。

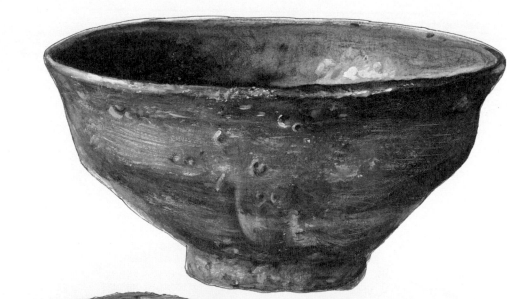

DATA

年代：李朝（16世紀）

尺寸：高 7.0 直徑 13.6 ～ 14.4cm

收藏：畠山記念館

DATA
尺寸：高 9.4～9.7 直徑 12.8～13.4cm
收錄：《大正名器鑑》
收藏：畠山記念館

金海 割高台茶碗

風蕭蕭兮易水寒，壯士一去兮不復還。

金海是朝鮮南部的地名，窯口燒造的茶碗特色是偏硬質的瓷土以及割高台。割高台，則如其名的是高台被切割的樣式，和李朝當時的祭祀用器皿類似，最常見的是十字形的割高台。這只茶碗乃古田織部的舊藏，其明顯的沓形（鞋形）形變，是否為古田下單要求的客製化形制已不可考，但的確為當時的流行風格。

質堅、釉厚、脫釉、釉面裂紋，讓整體土坯的鼠灰色露出，質堅是半瓷土的特色，厚釉部分燒結後光澤顯現。斑駁粗放，豪邁不羈又伴隨著歲月的痕跡，是這只茶碗令人過目不忘的特色。茶碗散發著蒼勁的力道，沈穩而深沈地低鳴。武士們征戰沙場前若有幸捧起，或許會有風蕭蕭兮易水寒，壯士一去兮不復還的生死覺悟吧！

恰似懷舊的老竹編籃

彫三島茶碗
銘「木村」

「三島」或稱「三島手」，是器物的壓印雕刻技法的稱呼，融合了鑲嵌、印花、線刻、粉引、鐵繪、刷毛目等技法，是歷久不衰的庶民紋飾的代表。「三島」一般是在溼軟的土坯上以輔助工具印壓出連續凹痕的圖形，「彫三島」則特指以刀法雕刻出所需紋路，繼以白化妝土刷滿器物表面，在白泥填滿凹下部分後，再用道具刮去表面不需要的白泥，最後呈現灰白的紋理。

「三島」命名的由來是因為日本的一部「三島曆」的曆書（可類比「萬年曆」），其內容的編排呈現如同紋飾的效果，與該高麗茶碗上的紋樣相仿而得名。

仔細端詳「木村」上的斜線刻紋，那是在大量製作下熟能生巧的刻工，陶工不刻意追求一致性的工整而流露出自在的灑脫，又恰似懷舊的老竹編籃。理論上「木村」是技工熟練後便能產出的作品，應該隨處可得。實際上在規範下仍能自由地將力度及美感呈現的「三島」作品還真不多見，然而這正是庶民美學的精髓，柳宗悅以「民藝」歸結其逸趣。

DATA
年代：李朝（17世紀）
尺寸：高 6.3 直徑 14.7cm
收藏：東京國立博物館

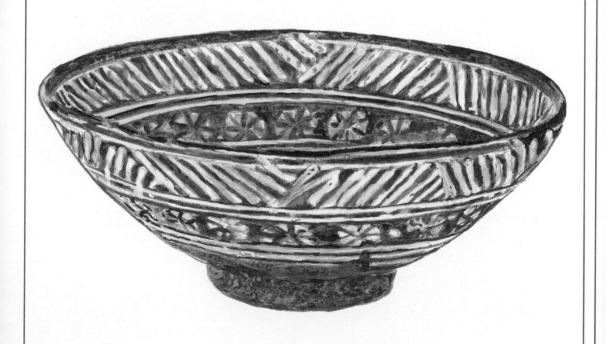

茶陶故事❶

橫濱美術館，初見井戶茶碗

　　2019年實業家原三溪的收藏展在橫濱美術館展出，我慕名前往並仔細端詳了其中三只高麗茶碗：井戶茶碗「君不知」、柿蒂茶碗「木枯」及無地刷毛目茶碗「千鳥」。通常柿蒂茶碗的胎土粗糙、釉色深褐，有種深邃的靜謐。而「木枯」所散發出的強大低頻氣場令人回腸蕩氣，我仿佛能與茶碗進行交流，產生至今仍歷歷在目的共鳴。

　　「君不知」是我第一個親睹的井戶茶碗，命名者有絕對的文采。遙想先秦的越人歌「心悅君兮君不知」，敘述划船的越人妙齡少女，對搭船的楚國貴公子心生愛慕所唱的情歌。小井戶「君不知」有朝露般的清新氣質，有別於其他井戶大名物的奧祕內斂。「千鳥」的「無地」指的是素色，一般刷毛目技法在碗身上會有明顯的刷痕。「千鳥」釉面的素色層次感，仿若雲霧繚繞，碗底露出的深棕色土胎，狀似大鵬展翅翱翔之姿。

　　這是我首次近距離觀看李朝時代的井戶茶碗及柿蒂茶碗，當時雖沒有機會上手，但卻被其強大的氣場給震懾了。過往我總是徘徊於台北故宮（博物院）的收藏間，對汝窯蓮式溫碗＊細膩而高頻＊的能量場印象深刻，未料此次直面高麗茶碗時所感應的磁場沈穩低鳴，竟是如此餘音繚繞。汝窯高頻，高麗低頻＊，各自演繹了不可重覆的時代之美。

＊高頻，低頻：指的是頻率的高低，在日常生活中女聲的「尖叫」就是高頻的表現，而聲樂中的男低音是低頻的代表。這裡指的是陶瓷器所散發出的能量頻率。

＊汝窯蓮式溫碗：製作於北宋，十瓣花口，深弧形壁。器身依隨花口呈現均勻的波浪形。這類花式溫碗多與執壺配套使用，注入溫水，可保持壺中液體的溫度不易散失。

一只被丟棄的破舊老碗

小井戶茶碗 銘「君不知」

群鳥振翅高飛，攪動風雲。

無地刷毛目茶碗 銘「千鳥」

當得知得以一睹井戶茶碗的本尊丰采，我立刻千里迢迢地自京都遠赴橫濱，並駐足於「君不知」前良久，讓自己完全融入茶碗外擴的氛圍中。

「君不知」是一個乍看之下極不起眼的茶碗，但碗身因沁色而深淺交疊、局部釉面隱隱透出青色釉痕，似乎正想傾訴著表象之下所隱藏的故事。

茶碗有著一股恬然的安定力量，時而如少女般無憂，時而如老者般從容。它或許正具備著如同柳宗悅所言的「無事之美」。無事才是真美，觀賞者又何必非得要尋覓它非凡的理由。

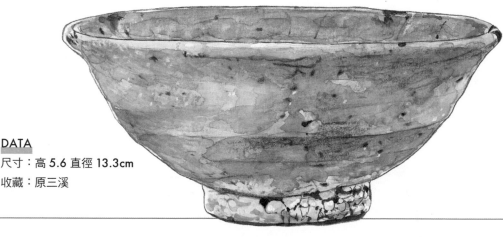

DATA
尺寸：高 5.6 直徑 13.3cm
收藏：原三溪

「千鳥」乃粉青沙器，是由十四世紀末勢微的高麗青瓷過度到十七世紀的李朝白瓷期間，各地民窯生產的李朝時代的代表性瓷器；製作時在灰黑色土胎上塗刷一層化妝土，並進行各類裝飾的技法。「無地」意指「素色」，這樣的素色並非一無所有，而是透過毛刷、薄釉及微微露胎的橫紋將肌理內斂地表露，最終呈現的釉相則更耐人尋味。

「千鳥」是桃山時代大名伊達政宗愛用的茶碗，造型來自禪僧的托鉢，其命名來自茶人的想像，將土坏隱約的雕紋賦予翱翔天際的飛鳥意象，碗身只見流動的白釉厚薄深淺，恰似千鳥振翅而令風起雲湧。

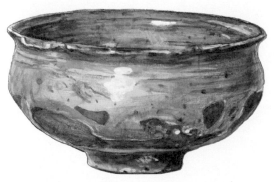

DATA
年代：李朝（16 世紀）
尺寸：高 7.2 直徑 13.5cm
收藏：原三溪

◇
翻轉要素二：
茶道與政治的千絲萬縷

始於室町幕府，直至戰國三雄的織田信長和豐臣秀吉皆醉心於茶道，進一步蘊育了將茶道與政治緊密結合的土壤。首先是利用各大名（具有領土俸祿的武將）對外來文化的憧憬，將茶道的儀軌上升到宴客、議事，甚至在重大決策時都常在茶室進行的層次。

再者由於群雄割據，常年需要在擴張領地的征戰中論功行賞。但能賞賜的城池有限，於是採取另類操作，將珍稀茶道具作為重要戰役的立功犒賞，結果常讓武將們因受贈的是城池而非茶碗而懊惱不已。

曾經有一位大名自豐臣秀吉手中得到一個名物茶入（小茶罐），結果當該國即將遭他國攻擊時，此大名趕忙秀出受贈的茶入，作為他已與秀吉達成同盟的鐵證，並恫嚇對方如果貿然進攻將會被秀吉討伐，而化解了一場戰役危機。

由於當時日本自身的陶瓷工藝相對落後，所以當豐臣秀吉在1592年至1598年兩度劍指明朝實則入侵朝鮮之際，最後雖鎩羽而歸卻擄獲許多技藝精湛的朝鮮陶工，這些陶工到了日本後成就了日本陶瓷業的急速發展，被後世稱為「陶瓷戰爭」。這場戰爭背後的政治盤算，顯然與茶道具密切相關。

被中國史學家稱為「萬曆朝鮮戰爭」的中日韓戰役，結局由明萬曆皇帝派兵化解了朝鮮的滅國危機，戰爭也在豐臣秀吉過世後嘎然而止。

當時大名物的曜變天目茶碗、井戶茶碗等動輒需花費數萬石，相當於一個小地方大名的歲入。所以秀吉雖然無法遂行領土擴張的春秋大夢，但以戰爭形式換來全面接收高

◇ 翻轉要素三：
武士的生死交織

高麗茶碗中的王者井戶茶碗，其最重要的特徵之一是其碗底高台的縮釉，猶如武士刀以鰨魚皮為紋路裝飾刀柄，被稱為「梅花皮」。當武士捧起茶碗觸及高台的梅花皮，如同手握武士刀撫觸著鰨魚皮紋飾一般，有一種無可取代的獨特魅力。

抹茶分為薄茶與濃茶兩種，薄茶為一人一碗，濃茶則為多人共飲一碗，濃茶的濃度比薄茶濃厚許多。戰國時代的濃茶扮演一個非常重要的角色，就是除了進入茶室的狹小入口前必須卸下武士刀之外，入到茶室後大家共飲一碗濃郁的茶湯，是一種推心置腹的儀軌，表示茶中無毒，彼此是能夠生死與共的夥伴。

由於室町時代流行的天目茶碗容量太小，數人共飲時顯得窘迫。高麗茶碗口徑大，讓平時豪邁的武將們你一口我一口地啜飲著更為自在，而逐漸成為茶席中的要角。

傳說豐臣秀吉有一次舉辦濃茶會，受邀的眾多大名之一是秀吉手下的將才大谷吉繼。大谷因染上了痲瘋病而面生膿瘡，在共飲濃茶時不慎將一滴膿液掉入茶碗中，讓後續的大名無人敢接著飲用，結果輪了一圈後茶湯還是滿的，這時氣氛尷尬至極。忽然聽到石田三成*嘟囔著口渴，催促眾人將茶碗遞到他面前一飲而盡，然後請亭主再添加茶湯，使後續茶會得以順利進行。

據說大谷在茶會結束後回房時大哭一場，在這個武士對尊嚴看得比生死還重的時代，他決定以一生來回報石田。豐臣秀吉死

*石田三成：為秀吉的心腹，在秀吉死後，因支持秀吉之子豐臣秀賴，與野心勃勃的德川家康對決於關原之戰。其結局為戰敗後被處死。

後，德川家康與石田三成為爭奪政權展開殊死戰，大谷吉繼原來是家康麾下的將領，明知石田勝算不高，仍倒戈投靠石田。大谷對石田說：「我因病成了瞎子，你也因對太閣（秀吉）的情誼成了瞎子，讓我們這兩個瞎子死在一起吧！」

◇◇ 豐臣秀吉
對茶道的影響

根據《天王寺屋會記》中所載，自1573年到1582年本能寺之變織田信長去世的這十年，是唐物至上主義的黃金期。織田信長四處以權利威逼及高價收取各式珍稀唐物，被冠上了「名物狩獵」的名號。絕對權力對審美有著必然的影響，因此茶界的審美傾向在豐臣秀吉上位後悄然發生

改變。

豐臣秀吉所處的戰國背景是所有人將唐物奉為權利巔峰的象徵，秀吉自身也充分利用了唐物，作為一面拉幫結派一面犒賞戰功的政治工具。但是到了1590年他完成統一大業的前後，思維自單純的武將逐步轉變為統治者，而茶道如何能與統治結合，秀吉算是費盡心了思。

秀吉自己是草民出身，深知籠絡人心是天下太平後迎向盛世的關鍵，且本身對於村田珠光開始倡導的草庵茶的特質也深感認同。據1578年《宗及他會記》記載，秀吉初期擁有的井戶茶碗就有14個之多，所以秀吉會讚嘆「井戶茶碗是天下第一的高麗茶碗」其來有自。

取天下後的治天下，秀吉的治理方式之一是透過強調「四民平等」的茶道普及於民。四民指的是士、農、工、商，人人於茶

席前一律平等。與利休弟子的利休七哲之一的高山右近私交甚篤的天主教傳教士羅德里格斯，寫下《日本教會史》一書，描述了他在信長與秀吉時期對茶道的縝密觀察：「『草庵茶』茶人的財力雖不如『會所茶』茶人，但就算以粗放的替代品演繹著茶禪的精神，對於茶道的禮法卻是一絲不苟。兩者在金錢的富裕及匱乏的背景的確不同，但追求『出世』的精神維度卻是一致的。」聰明如秀吉自然對此清晰洞徹。

於是迎來了1587年的北野大茶會這個精心企畫的盛會，發布文告說，只要熱愛茶道，無論武士、商人、農民，只需攜帶煮水茶釜一只、水瓶一個、飲品一種即可參加。沒有茶，以米粉糊替代亦可。自由選擇茶席位置，沒有榻榻米，用一般草席也可。無論任何人，只要光臨秀吉的茶席，均可以喝到秀吉親自點的茶。此文告一出，茶會當

天聚集了八百多個茶席，是日本茶史上空前的盛典。

北野大茶會的總執行人雖然是千利休，但真正的總導演是秀吉。秀吉想透過該茶會昭告世人，他所追求的四民平等的世界，開始透過茶道邁出了第一步。

◇◇ 中日茶碗相較，歷史發展的兩個缺憾

我常年在台北故宮（博物院）瀏覽的陶瓷，以宋代到清代的皇室藏品為主。宋瓷是中國陶瓷美學的巔峰，汝、官、哥、定、鈞五大名窯絕大多數都是皇室御用。我在故宮裏賞析汝窯蓮式溫碗時，感受到優雅的高頻振動，那明顯是一種貴族氣息的漫延。宋徽

宗將點茶的程序完美寫入《大觀茶論》：從
調至融膠、浚靄凝雪、珠璣磊落、粟文蟹眼、輕雲漸
生、乳點勃然，到溢盞而起。他
所追求的是文人雅士於生活品質的昇華，當
啜飲一口依宋代點茶法所打出的一碗末茶
*，已奈米化的細緻泡沫將思緒帶往飄飄欲
仙的雲端。

中國茶碗的歷史發展有兩個致命的審美
缺憾，一是以皇帝的審美思維為軸心，前朝
的審美觀在改朝換代時往往被摒棄。二是審
美缺乏一個可長遠遵循的核心價值。

◇ 以皇帝審美為軸心

中國自一萬多年前舊石器時代起，就有
陶器的製作，而自東漢（西元23~220
年）始，便能燒造成熟的瓷器。從秦始皇統
一天下，建立了中國歷史上第一個專制的中

央集權王朝起，皇帝便主導了陶瓷的燒造。
所以自秦代君主專制制度的確立到清代的滅
亡，皇權對陶瓷的燒製有絕對的影響。

宋徽宗在《大觀茶論》定義鬥茶當用
「盞色青黑，玉毫條達」的兔毫建盞*，還
常與士大夫鬥茶，甚至親自點茶、分賜臣
子。一時間皇宮貴族、文人騷客，更甚者市
井百姓莫不爭相仿效。范仲淹於是寫下《和
章岷從事鬥茶歌》中「勝若登仙不可攀，輸
同降將無窮恥」的詩句。而明代加強了對御
用窯的控管，包括官、民窯在造型、紋飾及
規格上的區隔。相當比例的器物是在皇帝授
權下燒製的，因此皇帝的喜好、品性、信
仰、施政方針等對瓷器的燒製產生了極大的
影響。

清代的康熙、雍正、乾隆三世對陶瓷的
美感要求更是著名地積極；康熙將西洋的琺
瑯彩成功燒製於陶瓷，而雍正將文人畫的

*末茶：指的是唐、
宋所飲用的茶，都是
將風乾後的茶葉磨為
細末，製成有行輜磨為
細末，置於茶盞中注
入水並以茶筅擊拂而
成，亦稱為點茶法。
也是日本抹茶茶道的
前身。

*建盞：是指福建建
窯出產的茶盞，用福
建建陽一帶含鐵量較
高的粘土為胎底燒製
而成。後來由日本僧
人在浙江天目山取
得，帶回日本後稱之
為天目茶碗。

「詩書畫印」呈現於瓷器，到了乾隆的「轉心瓶」及集17種釉彩於一身的「瓷母瓶」，更是繁縟的炫技大作。

既然皇權是絕對權威，新皇帝自然想要追尋超越前朝的美。民國時期的美學大家李澤厚在《美的歷程》評論各代的陶瓷時說：「宋代講究的是細潔淨潤、色調單純、趣味高雅，它上與唐之鮮艷，下與明清之俗麗，都迥然不同。」所點出的正是皇帝自詡為御用窯的總設計師，在改朝換代時意欲超越前朝，並凸顯自己的非凡品位。清帝在陶瓷審美上隨意地指手畫腳，卻暴露了自己對美見解的相對俗庸。

◇ 審美缺乏可長遠遵循之
核心價值

宋代民間俗諺「皇帝一盞茶，百姓三年

糧」，因團茶製作的勞民傷財，在明代朱元璋廢團茶後，建窯廢除了建盞的燒製，點茶與茶碗的使用隨著團茶消失於歷史，讓後人在錯愕中只能找到有限的史料。

這表面上是經濟考量讓茶碗幾近消失於世人的視線中，取而代之的是明代的散茶與壺泡法的崛起，但實則宋代茶碗美學缺乏了可以支撐其長期發展的理論依據。更因為宋徽宗的《大觀茶論》追求的是茶事方方面面的藝術極致，可是對各類藝術極致的冀求及無心國政，卻反而成為導致北宋滅亡的關鍵因素。

宋代的點茶傳至日本，則有了不同的開展。日本高僧榮西二度入宋，不僅帶回茶種子，還帶回了禪法，所以被後人尊為茶祖與禪祖。但日本茶道所談的「茶」並非中國人飲用的茶湯，而是茶道禮儀與茶器鑑賞*。

我在日本習茶的友人說，他學了10年的茶

*關於日本茶道的「茶」指的是茶道禮儀與茶器鑑賞，詳見柳宗悅的《茶與美》，（日日學出版）。

道，喝來喝去都是同一品牌的三款綠茶，茶湯的滋味到底如何從來都不是重點。

煎茶則由中國的隱元禪師在江戶的中晚期帶到日本，使散茶的壺泡法在民間開始流行。然而與中國不同的是，抹茶道既未因政權的交替而式微，煎茶道也未取代抹茶道成為主流。

最根本的原因，是禪與抹茶道的深度結合。《南方錄》中記載集「草庵茶」於大成的千利休，回覆弟子南坊宗啟的提問時說：「陋室茶的第一要義，是佛法的修行與實踐，直至開悟。只要家不漏雨，食能飽飢即可。這也是佛的教誨及茶道的本意。」

從村田珠光（1423～1502年）設定的「茶禪一味」四字開始，日本正式將茶的修行目標提升為「道」，並勉勵所有茶人一生追尋直到開悟。

茶道既然注入了禪的內涵，有了人們一輩子努力都難以企及的精神標竿，改朝換代的影響也就微乎其微了。再者，禪既與茶道深度結合，且欲使茶道禮儀及茶器鑑賞成為不朽，已沈澱了數個世紀關於的「茶禪一味」的論述中，行茶的器物主體都是茶碗，便更不可能輕易被茶壺取代。

任何一項藝術的發展如果有堅實的理論依據作為支撐，就相對能走得深遠。這也是日本希望將所有藝術都自「術」提升至「道」的層面的原因，不談茶藝、花藝、弓術、劍術，而言茶道、花道、弓道、劍道等背後的驅動，是傳承者藉由禪的教誨延續藝術命脈的思維。

◇◇ 庶民的共鳴、禪語及器物的審美交集

柳宗悅在《茶與美》中說：「茶境就是美的法境。以器物為媒介的禪修是茶道。」

茶器鑑賞既是茶道的關鍵要素，在豐臣秀吉致力於推廣至士、農、工、商的「四民平等」的過程，就需要有更能接地氣的文字語言及實物內涵。

「侘寂」並非庶民語言，連知識分子也不見得解釋得清楚。我曾請教過一位能創作出精神性器物的日本陶藝家何為「侘寂」？

他告訴我這是一個日本人間不會交流的議題，但他會嘗試向外國人說明這個侘寂文化的內涵。我相信這與中國人之間不會討論何謂「道可道，非常道」的道理是一致的。為了讓庶民都能浸潤於茶道的教化中，約莫明

代中期的日本茶人找到了一個自飲食借用的語彙「澀味」來替代「侘寂」，並用以說明器物之美。

「澀味」原是指飲食間舌間的微苦或粗糙的感覺，柳宗悅在《茶與美》中進一步說明，茶人引申來解釋那原始的韻味，被層層包覆在美的深處，而這樣的極致美，人們以「澀味」稱之。

「侘寂」是知識分子的語彙，「澀味」才是庶民朗朗上口的語言，頓時讓庶民也有機會接受茶道的洗禮。

更甚至這些與庶民朝夕相處的鍋、碗、瓢、盆，也可能因為具有被茶人所理解的「澀味」之美，而能讓它們搖身一變成為茶道具。於是茶道具不一定非得像唐物般遙不可及，「喜左衛門井戶」茶碗的原貌，正是這一類農民日常的飯碗，透過茶人之眼的鑑別而成為日本國寶。相較於高麗茶碗的枯

寂，唐物雖有獨具的美感，但如若瓷器的高貴、完美與雕琢，並無法很適切地融入日本廣大庶民的生活之中。

最終一定會匯集於高麗茶碗的大川之中，這看似歷史的偶然，卻是毫無懸念的必然。

◇ 美學的感悟終於日常

若說唐物的精美屬於上天的雍容，高麗茶碗則屬於大地的樸拙。正如我透過「覺知審美」所感受到汝窯蓮式溫碗的高頻，與高麗茶碗「木枯」的低頻；一邊是貴族曼妙的舞姿，一邊是庶民夯實的律動。兩者雖然皆是無有分別的禪意之美，但能夠讓茶道成為日本全民運動的美學，只能是「澀味」美學。一旦以美學的普及為目的，那麼唐物的精緻珍稀，必然不敵高麗茶碗的粗相；「侘寂」的學術語彙，必然遜色於「澀味」的庶民語言。

庶民的共鳴、禪語及器物的審美交集，

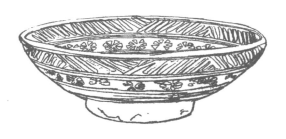

世紀審美觀

村田珠光、武野紹鷗與千利休的

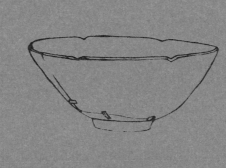

村田珠光所倡議的草庵茶，承襲了早期世阿彌和心敬的，被茶道史學者矢部良明歸納為的「冷、凍、寂、枯」的美學意識。

提及日本茶道，有三位不可不著墨的巨匠。在許多世人的眼中，「草庵茶」始於村田珠光（1423～1502年），開展於武野紹鷗（1502～1555年），最後由千利休（1522～1591年）集其大成。雖然後人依據史實考據三人的師承並不是直接的師徒關係*，但是三人在精神層次的一脈相承上，卻早已受到茶界的認同和推崇。

◇◇ 村田珠光，「茶禪一味」的開山祖

村田珠光為室町時代的茶僧，早年在淨土宗的寺廟出家，也是足利義政的茶師，是奠定日本茶道朝「茶禪一味」發展的開山祖。足利義政的時代正是唐物至上主義發展到巔峰之際，卻也同時是蘊育「草庵茶」的重要階段。《山上宗二記》中記錄了一段故事，有一天足利義政召來御用藝術家能阿彌，一起欣賞一個釉面枯寂氛圍濃烈的大茶罐。足利義政跟能阿彌說：「像這般精采的茶罐卻未曾命名，不就像是無名的棄子一樣」？該茶罐從此以「捨子」為名。

村田珠光所倡議的草庵茶，承襲了早期世阿彌和心敬的，被茶道史學者矢部良明歸納為的「冷、凍、寂、枯」的美學意識，讓被華麗文物環繞的足利義政，對於枯寂風熾烈的器物也能產生強烈的共鳴。這也可以說是世阿彌、心敬與村田珠光三人所奠基的日本美學，讓日本的器物審美緩步迎接將要到來的巨變。

村田珠光寫給古市播磨法師的一紙書信〈心之文〉，傳遞給了後世重要的茶道心法。

*武野紹鷗最初師承於於藤田宗理，其後又師事珠光的首席弟子宗珠。宗珠與藤田宗理皆為村田珠光的後繼者。內容出自《別冊太陽 千利休》155期，及《山上宗二記》。

根據千利休之孫千宗旦所書《茶話指月集》，千利休師事於辻玄哉，辻玄哉為武野紹鷗的首席弟子。內容出自《別冊太陽 茶之湯》251期。

〈心之文〉主要的用意，在於清楚地定義茶道的真髓，是在體驗唐物及和物茶器之美的基礎上，與心相結合的藝術。這樣的思想對後世的審美觀產生了巨大的影響。曾為村田珠光舊藏的灰被天目茶碗，被後人冠以「珠光天目」之名。成書於室町時代後期的《君台觀左右帳記》中記錄了各式天目碗的價值，璀璨的曜變天目居於首位，而灰被天目幾乎敬陪末座。

到了《山上宗二記》中對於天目茶碗的評價是「灰被天目乃天目中的天目。而建盞中的曜變、油滴、烏盞、鱉盞、玳瑁、禾天目的價格則不值一提」。霎時灰被天目如同灰姑娘的逆襲一般，搖身一變成為全場最閃亮的明珠；而原來神一般存在的曜變天目，頓時被貶入冷宮。

〈心之文〉（全文）

此道最忌我慢我執。嫉妒能手，蔑視新手，最為褻瀆此道。須就教於前賢，隻字片語皆須銘記在心，亦須提攜後進。此道第一要義，是要消弭和、漢的區隔而將兩者合二為一，此事至關重要，必須用心。斷非如部分茶道初學者，為了彰顯「冷」、「枯」之境而使用備前、信樂＊等和物茶器，自以為因此就能登堂入室而自吹自擂。

「枯」指的是能夠品味上好的茶器之美，並打從心理體會其奧義，進而與「冷」、「瘦」等美感產生共鳴。若未能臻至此境界，則無需再對器物過於執著。倘若遇到鑑賞能手，虛心求教比什麼都還重要。切忌不要自慢自傲以及固步自封，但同時不要失去自信心與榮譽感，否則此道仍屬難行。

當作心之師，莫被心所師，古人亦如是叮囑。

＊備前、信樂：指的是日本六大古窯當中的備前燒、信樂燒。

目前傳世的灰被天目的共通特色，是土

胎黝黑帶鼠灰色，黑釉與灰釉二重掛釉。乍

看下無表情的黑，被灑上一抹幽暗的銀，反

覆端詳後感受到其充滿氣勢的壓迫感。在珠

光的引導下，室町時代後期的茶人們終於從

此能在平凡中看見非凡的美。

難掩奪目風采的低調奢華

珠光天目

原本唐物的天目茶碗，最受矚目的總是曜變及油滴，在「侘寂」

美學意識的推波助瀾下，人們終於學會在平凡中看見非凡。樸素的本

質、沈穩的釉相，在黑釉的底色中輕披灰釉的黃彩，而被稱為「灰被

天目」。透過村田珠光對於「茶禪一味」不遺餘力地推展，最終麻雀

變鳳凰，在桃山時代逆襲了曜變天目而成為天目碗之首。茶人們更因

其吻合珠光所提倡之「冷」、「枯」的意境，因此冠以「珠光天目」

的別名。

珠光天目雖不如曜變天目的七彩奪目，但其黃、藍、灰、黑等多

色融合的景致，在強光折射下所幻化的銀色基調，卻難掩其別具禪意

的低調奢華。

DATA
年代：南宋～元代（13 世紀）
尺寸：高 6.5 直徑 11.5cm
收藏：永青文庫

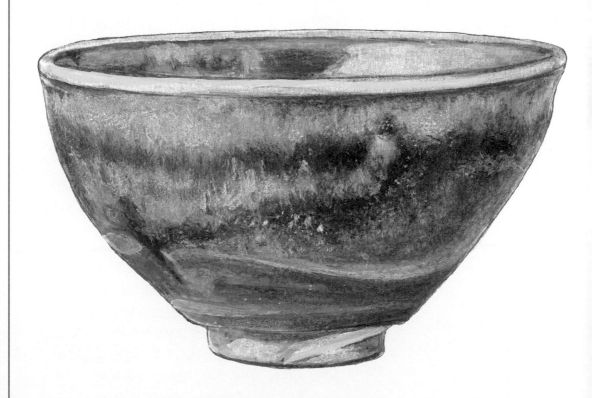

光輝耀眼，七彩奪目。

曜變天目茶碗（一）

天下最美的不解之謎，三只曜變天目茶碗

全世界僅存的三只完整的曜變天目茶碗都在日本成為國寶。根據室町時代前期成書的《君台觀左右帳記》所載，曜變天目茶碗當時為10萬貫，換算為今日價格超過10億日幣。

當土質、灰釉、溫度、窯壓，各種天時地利人和因素在疊加後，釉面出現的氣泡爆裂所產生的一點一點的多彩釉斑，即有機率形成曜變天目釉。但為何千年以來窯變的生成僅有三件傳世，至今仍然是個不解之謎。內面銀色的斑紋、銀斑周邊藍青色的光暈，在強光照射下甚至散發出七彩虹光，的確在陶瓷史上成為偉大的傳奇。

2009年在杭州市挖掘出曜變天目殘件的窯址中，發現70％的殘片都與三只完整的曜變天目有著相似的斑紋及光彩。由於出土地點經考據為南宋王朝的迎賓館，或皇妃的宅邸，所以部分學者推測曜變天目乃南宋的宮廷文物。然而中國皇帝御用的汝窯，連一件都沒有出現在日本傳世的清單中，如此珍稀的曜變天目茶碗，為何中國歷史上並無記錄？又為何悉數去了日本？

有位台灣資深陶藝家的一席話，在我腦海中縈繞多年：「中國是皇權集中的社會體制，萬一皇帝看到了，指定要燒出一批一模一樣的曜變茶碗，陶工還有活命的機會嗎」？所以偶然間燒結的完整品流傳出去，其餘的一律打掉，只要皇帝不知道，自己便能保住性命。但實際上真實的故事為何？或許還有待未來更多出土文物的驗證。

DATA

分類：國寶

窯址：建窯

年代：南宋（12 ～ 13 世紀）

尺寸：高 6.8 直徑 12cm

收藏：靜嘉堂文庫美術館

最絢麗的，靜嘉堂稻葉曜變天目。原由德川家康收藏，後來賜給小田原藩主稻葉正則，自此命名為「稻葉天目」。這也是三只曜變天目中，斑紋、虹彩色彩變化最豐富、知名度最高的。

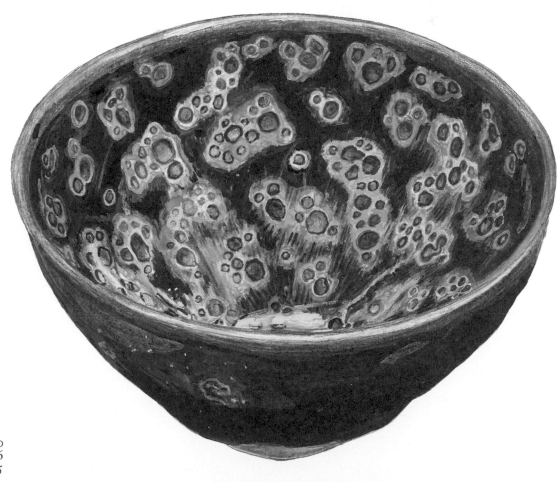

曜變天目茶碗（二）

星空萬里，綿延不絕。

皇室御用的，「御茶碗曜變」。外包裝的內箱蓋上以金粉書寫了「御茶碗曜變」，說明了該茶碗與皇室的關係。後來歸德川家康所有，最後被藤田家族於二次世界大戰前購入。該茶碗以金銀鑲邊，光澤漆黑、釉厚，在散落的眾多大小不規則的圓斑周圍，有著如彩虹般的光暈。

DATA
分類：國寶
窯址：建窯
年代：南宋（12～13 世紀）
尺寸：高 6.8 直徑 13.6cm
收藏：藤田美術館

曜變天目茶碗（三）

低調神秘，鋒芒難掩。

最神秘的，龍光院曜變。過去三、四十年間僅展出過三次的國寶，被稱為「最神秘的曜變」。內側浮現著銀色及帶有黃白色的斑紋，周圍散發出青、紫、綠、黃的光彩，是三只曜變中最安靜、最樸素的存在。原為豪商兼桃山時代的茶道三大宗匠之一的津田宗及所持有，後來宗及的次男接任龍光院住持後，自此成為了龍光院的收藏。

DATA
分類：國寶
窯址：建窯
年代：南宋（12～13 世紀）
尺寸：高 6.5 直徑 12.1cm
收藏：大德寺龍光院

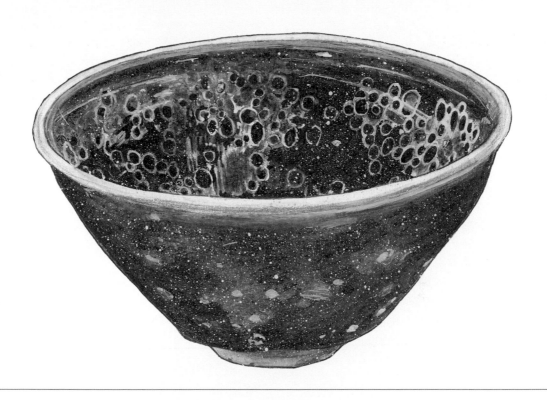

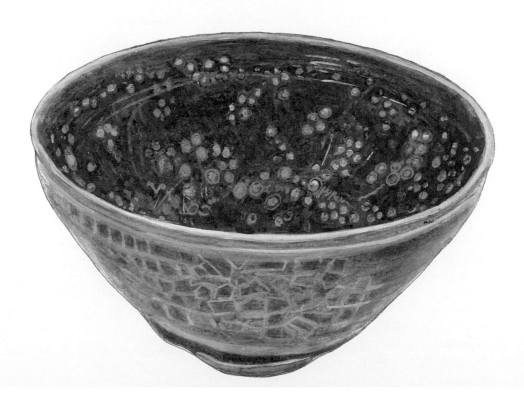

雖不完美但溫潤如玉

青瓷輪花茶碗 銘「馬蝗絆」

茶陶故事 ❸

萬里尋根的青瓷茶碗

　　龍泉青瓷的雍容華貴、曜變天目的光彩奪目，各式絕美的唐物對平安時代的皇室貴族而言，無一不是完美與驕奢的代名詞。然而平安時代後兩百多年，大將軍足利義政卻能欣賞殘缺之美，這與禪的影響逐漸發酵息息相關。足利義政在連歌師心敬，及其茶師村田珠光等追尋「冷、凍、寂、枯」的美學大家的環繞與熏陶下，發現在不完美中所蘊藏的美，才更能長久及傳世。

　　平安時代是日本皇室貴族經由遣唐使的媒介，開始接觸茶的初期階段，並對青瓷之美驚嘆不已。這在史實中平重盛捐獻大筆黃金，換得一只龍泉青瓷碗，居然可以在兩百多年後重返龍泉，只為再現青瓷之美而萬里尋根中窺見。

這件梅子青釉色的龍泉窯青瓷葵口茶碗，其釉相的精緻細膩，讓日本貴族們愛不釋手，這也是日本茶人對唐物最早的傳統印象。馬蝗絆在茶陶審美變革的前後，也頗具代表性的意義。

江戶中期的儒學家伊藤東涯在《馬蝗絆茶甌記》中記載，平安時代（南宋孝宗淳熙年間）的重臣，平重盛（1138～1179年）為了拓展與宋朝的貿易，向杭州育王山寺廟捐贈了大筆黃金，於是住持以龍泉窯青瓷茶碗作為回禮酬謝。兩百多年後輾轉到了足利義政的手中，碗底已經出現了破損。

足利義政派遣使者攜帶茶碗至浙江龍泉，希望能找到工匠仿製相同的完美茶碗。

但此時明朝工匠已無法重現如此卓越的青瓷釉色，匠人只能以銅絆鋦釘進行修補，並送回日本。足利義政見到諾大的鋦釘竟連呼：「螞蝗！螞蝗！」並盛讚鋦補＊技藝的精妙。從此該茶碗就被稱為「馬蝗絆」。

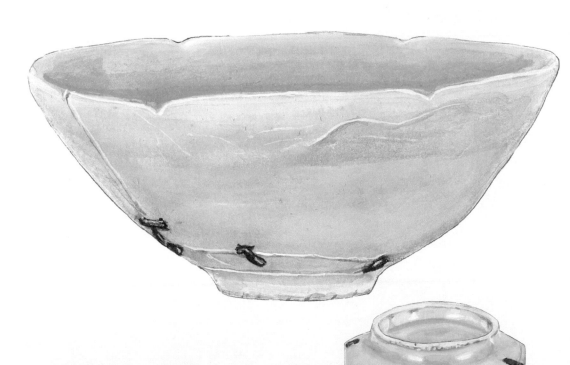

0
6
9

＊鋦補：原指以金屬鋦釘的方式修復陶瓷之意，本書中延伸至各式依賴金屬材料修補破損陶瓷的技藝。

DATA

窯址：龍泉窯

年代：南宋（12～13世紀）

尺寸：高9.6 直徑15.4cm

收藏：東京國立博物館

◇◇ 武野紹鷗，承先啟後
「侘茶」的巨匠

武野紹鷗出身自戰國時代最繁華的都市，堺市的豪商之家。向村田珠光的弟子藤田宗理及宗珠習茶，並於大德寺出家參禪。

根據《山上宗二記》，武野紹鷗是當時茶界鑑賞力最出色的茶人，並培育了集草庵茶於大成的千利休。紹鷗持有60件左右價值不菲，有傳承履歷的名物，包括大茶罐中居首位的「松島」及傳世的茶入「紹鷗茄子」等，詳列的212件《山上宗二記》的名物中，隨處可看到「紹鷗舊藏」的標注。武野紹鷗一生致力於草庵茶的發揚，但直至過世時草庵茶的普及卻仍是未竟之功。

武野紹鷗曾寫過一封教育意義深遠的書信給千利休，被後人稱為〈紹鷗侘之文〉。

唐物茄子茶入 銘「紹鷗茄子」

平凡無奇，帽子卻畫龍點睛。

武野紹鷗所珍藏的茄子形狀與色澤的茶入，進一步深化了「侘茶」的審美觀。「紹鷗茄子」已一改平安時代初期對雍容華貴、精巧細膩唐物的青睞，而把原本作為香料罐的素淨小品，配上象牙蓋子，在茶席上賦予了一個填裝抹茶粉的「茶入」新角色。

紹鷗時期對茶器的審美，已進入了枯、寒的幽玄境地，然而任何新審美標準的建立，一定需要強而有力的論述為基礎，加上數代人的認同、努力與實踐。紹鷗茄子至今成為傳世珍品，讓後人見證了始自村田珠光的「侘茶」，成為後世茶道美學的燈塔。

早期的日本茶人的確有著脫俗的審美觀，在極其平凡的小罐上妝點雅緻的象牙蓋子，讓美免於孤高地僅供少數人自娛而已，而能雅俗共賞讓大眾親近。

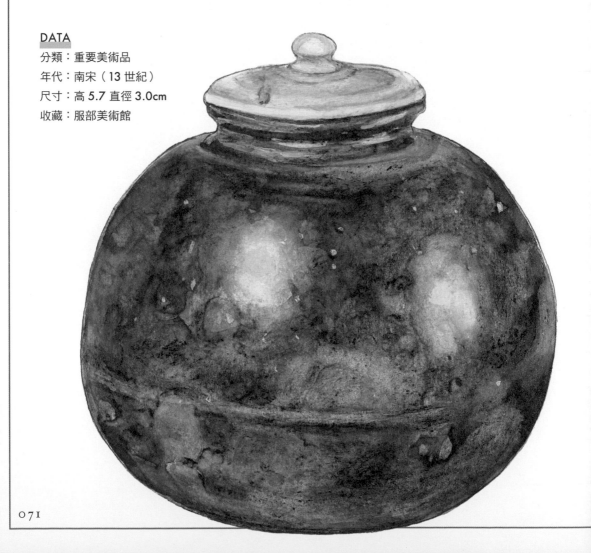

DATA

分類：重要美術品

年代：南宋（13 世紀）

尺寸：高 5.7 直徑 3.0cm

收藏：服部美術館

〈紹鷗侘之文〉（節錄）

　　茶事，本來是在某段時間的餘裕裡享受遠離世俗的快樂，以一碗茶及一盆鮮花來款待至親好友的到訪。「向（紹鷗）先生求教之事，我（利休）沒有絲毫的不知足。對於以心傳心的未知部分，若稱之為本性的話，那不得不說任何的未知都是奇妙的。」感謝您（利休）的這一番話。您並非一般人，具有天賜的耳識及眼識，不受烏雲的遮蔽。雖說我倆內心十分契合，對茶事能充分樂在其中，但當中的奧妙卻非言語得以表達。文字所能傳達茶道的真髓，畢竟不僅欠缺而且淺薄。

　　今日對於投機的古物如珍寶般尊重的風潮令人可嘆，在往後的時代裡真實的「侘」的形、影即將不再，商業上刻意操作古物與「侘」的混淆，會造成不可避免的悲哀。「侘」這一字彙，讓似是而非的學者不論花多少功夫都仍徒然。對未修持本心的人而言，「侘」終將無可親近。

　　紹鷗認為對於「侘」的理解，若未能先知足知止。

　　他的風采如同吉野山的蒼鬱，春去夏逝後秋的月夜，如同月光映射的楓紅。紹鷗的心之所繫，舉目皆是「枯」、「寒」，是巨木迎冬後落葉紛飛，枯寂的物理狀態。是悟窮究唐物「會所茶」的意涵，又怎能造就「草庵茶」的極致？從俗世出離而遁入隱蔽有其必要，那歌道與佛道相通之心，也是茶道所嚮往的境地。相較於珠光的珍惜榮譽感，與忌諱自傲，紹鷗希望與世俗保持距離，潔身自愛，不求珍稀及嶄新的器物而能的境地，是捨棄欲望的姿態。

◇◇ 千利休，集草庵茶為大成

千利休，出身於堺市販售魚干的小批發商之家，「千」為商家的商號。根據《山上宗二記》，利休向武野紹鷗的首席弟子辻玄哉習茶。千家其後在商界成功，爾後因織田信長積極將政治手段與茶道掛鉤，身為優秀茶人的利休也逐漸浮出檯面，成為信長的茶師。信長歿後，利休躍身為豐臣秀吉的首席茶師，並成為秀吉倚重的智囊，儼然站上了歷史的高峰，那一年利休60歲。

利休一手握著呼風喚雨的權利，一手滿懷普及茶道的理念，他不知自己即將創建的茶世界，會如何影響千千萬萬的後人。利休傳世的文字並不多，更多的是他的弟子及子孫所側寫的記錄，但是「守、破、離」卻是不踰矩。所以利休弟子山上宗二是這麼形容

他流傳最廣泛的論述之一：規則需嚴守，雖有破有離，但不可忘本（〈利休道歌〉第120首）。

◇ 守、破、離

紀州德川家的家臣橫井淡所，向表千家第七代傳人如心齋宗左求教茶道的奧義時，將習得的心得整理為《茶話抄》一書。當中關於「守、破、離」的章節，不斷地被後世的茶人與學者深入探討及引用，讀來讓人對利休可謂刮目相看。

一則重要的心法，可以歷經七代口耳相傳而保持其純粹及高度，足以見得利休必然建立了一套精萃的傳承體系，讓後代的理解力能接續不衰。

「離」也是禪的境界，強調能隨心所欲

〈茶話抄〉（節錄）

有位武士就教所有關於對茶道事物的熟悉及生疏之間的差異，得到的回覆是參考兵法所使用的「守、破、離」。茶道與兵法的實際運用雖然略有不同，但卻有相通處。

「守」為下策，僅堅守茶事形式，其他一律視而不見，如同守株待兔；

「破」為上策，雖謹守常規，但臨場隨機應變，時而「守」時而「破」，「守」為法「破」亦為法，如同見風遣帆；

「離」為高人，指的並非一般的出「離」常規，而是在任何狀況下都能創造出讓「離」回歸法的境，能「離」方能「守」，應無所住而生其心。

他的老師：「自山巔至山谷，由西而東，破一切茶道法度，擇器自由自在。利休隨手拈來都充滿生趣，但一般人若東施效顰，則易入邪道，更不見容於茶道。」

◇ 切腹，只因對美永不妥協

1591年豐臣秀吉下令蟄居在家的千利休切腹謝罪，這一年千利休已經70歲，人患無辜。

世人追究原因，一般歸結為兩點。一是利休資助大德寺山門的修建，完工後大德寺為答謝其慷慨解囊，在山門的樓上設置了利休的木像；一天秀吉與隨從自山門下經過，被善妒者挑撥為胯下之辱。二是利休的「茶人之眼」能將平凡茶器點石成金，被好事者形容為賺取差額暴利。但這兩點在後世的研究中，被許多人質疑秀吉的欲加之罪何患無辭。

那到底什麼才是主因？宗教學者倉澤行生最輝煌的10年猶如櫻花隕落，令後人無限

洋在其著作《對極桃山之美》中，直指是兩人對美的理解層次的差異。秀吉早已盛讚井戶茶碗為茶碗中的王者，但他對「侘」的追求在於「樸素、草根」的美；而利休嚮往的是「冷」的審美意識，是根源於村田珠光〈心之文〉中的「冷」、「枯」，即「高遠的侘」是「原味的侘」，但利休的則是「枯高的侘」。

史學家芳賀幸四郎則在其著作《千利休》中指出，唯我獨尊的秀吉有著強烈的征服慾，而利休骨子裡則蘊藏以美為刃，對絕對權威的挑戰。一位是想讓藝術屈服於政治權利下的獨裁者，一位是茶世界裡藝術的最高實踐者。利休的茶道是以清淡簡素的美否定複雜豪奢，以自然自在的美作為美的不自然，以內蘊宗教靈性的美作為美的一統。所以當黃金茶室*的金碧輝煌與草庵茶室的粗陋素簡對撞，代表舊時代與新時代審美意識的相剋，或許秀吉內心深處早已了解自己的一敗塗地，卻絕對不認輸的性格，成為壓垮利休的最後一根稻草。

◇ 美，就是我說了算

千利休說「美，就是我說了算」，成了二十一世紀「曾參殺人」的現代版故事。

曾參是孔子的學生，也是有名的孝子。

一天村裡有位同名同姓的曾參殺了人，同鄉跑去告訴他母親曾參殺人了，曾母不信。過一會兒第二位來報信，曾母仍不信。直到第三位跑來嚷嚷，曾母丟下梭織慌張地逃走。

千利休說「美，就是我說了算」的豪語傳遍中文網路世界，搜尋引擎一查，這句話所延伸的各式各樣的歌功頌德與崇拜式的文章鋪天蓋地。前一陣子多位朋友表達了對千

*黃金茶室：1586年豐臣秀吉將其貼滿了金箔的黃金茶室，搬到京都御所內，向正親町天皇敬茶，並於隔年（1587年）在北野大茶會中展現給世人。後來因戰亂毀損，直到近代才由靜岡縣MOA美術館依據存留的史料負責復元，讓世人得以回味秀吉權利巔峰時的作品。

利休這句經典名言的欽佩；但，利休真的說過這樣的話嗎？〈利休百首〉第96首「茶道本粗相，誠心待客最重要，取用合適的茶器即可。」對於器物不求華美，只問賓主盡歡的相應，是何其謙卑的姿態！

「美，就是我說了算」這般目中無人，唯我獨尊的厥詞，又豈可能出自利休之口！

那到底這麼煽動性的言辭出處為何？

原來是來自於一部電影《一代茶聖千利休》的文宣，只能說寫手太厲害，把虛構的電影台詞及情節混入史實，經由網路大量曝光讓讀者難辨真假。網路的以訛傳訛，早已是全世界政客及有心人士操作風向的慣用手法，文化圈也很難避免。

電影還有另一句杜撰的千利休金句「自我死後，茶道衰微。」這句刻意扭曲原意的話是出自《南方錄》中，利休感慨茶道的墮落可能發生於10年之後，因為茶道的廢弛通

常正是它最繁盛之際。正如佛教定義現下為「末法時代」，指出釋迦牟尼逝世後一千年至一萬年間群魔亂舞，魑魅魍魎都出來四處假借佛名佈道傳法。利休與佛教的出發點，都是提醒世人真理難覓，必須時時自我精進，斷非扭曲的唯我獨尊。

真正的醒世諍言，需要讀者仔細咀嚼，反求諸己。商業用語，卻巴不得世人聽了熱血沸騰，在社交媒體廣播群發。今日將此假金句輸入兩岸強勢的搜尋引擎，結果是數頁近數十則的假資訊詞條，別忘了曾母相信曾參殺人只需三則。我比較了日文網站對「美，就是我說了算」的搜尋結果，是零，連一丁點接近的資訊或討論文字都沒有。原來文化的地域性差異可以有如此巨大的商業操作空間。

樂燒稱霸的背景及美學傳承

長次郎的「靜」、光悅的「自由無礙」，及直入新技法燒貫黑樂的「中西合璧」都再再將樂燒推升到了一個歷史的新高點。

豐臣秀吉時代井戶為首的排序一井戶、二樂、三唐津，到了千利休歿後成了樂燒為首的一樂、二萩、三唐津，排名的更動肇因於陶瓷技術的突破，市場的認同及茶人求新求變的考量，是時代衍化的必然結果。這雖並不一定代表日本整體審美價值觀的改變，但可以自排序的調整及傳承的軌跡逐步檢視變動的原因，並於其中萃取歷史的養分。

◇◇ 千利休與
千家十職的淵源

傳約莫明代末年，千利休有一回路過一間生產屋頂用磚瓦的工廠，看到燒製的磚瓦很符合心目中理想的茶碗氛圍，於是請出了工廠主人長次郎，商請長次郎協助燒製茶碗，樂燒茶碗自此誕生。根據樂五代宗入的

推測，長次郎的父親為移民自中國的阿米也。在長次郎的陶獅以及瓜紋平鉢 * 等傳世作品中，可見到源自中國的三彩陶的成熟技術。

從豐臣秀吉幫織田信長提鞋時起，日本對於茶碗的需求就已經到了舉國瘋狂的地步，與其耗用大量錢財購入唐物及高麗茶碗，國產之路勢在必行。這也是千利休歿隔年，秀吉便發動「陶瓷戰爭」的背景。將朝鮮陶工攜至日本推進國產化製成，是二十世紀開發中國家吸引西方投資、引進技術提升產製能力的翻版，只是當時日本採取的方式是武力的巧取豪奪。

千利休身為創造力獨具的茶人，以自身的美學找尋技術精湛的職人協同打造理想的茶道具，這放在今日也是稀鬆平常之事。或從成熟的職人的成品中揀選合宜的器物，或與尚未成熟的職人交換意見共同打造實用性

* 瓜紋平鉢：長次郎所作，直徑33公分，高6公分的大陶鉢，鉢中以瓜為紋飾。採用中國南方趾燒的技法燒製，東京國立博物館收藏。

更高的器型，也成為我的日常。

千利休所開創的「千家十職」，涵蓋十種手工業，與其承襲的名號如下：

茶碗：樂吉左衛門
鐵釜：大西清右衛門
漆器：中村宗哲
木器：駒澤利齋
金屬器：中川淨益
布品：土田友湖
掛軸、屏風：奧村吉兵衛
細工：飛來一閑
竹器：黑田正玄
陶瓷器：永樂善五郎

我在京都拜訪第十五代釜師大西清右衛門時被告知，450年前江戶時代的大西家由於是御用，也就是國家出錢資助的，一年只要產製三個鐵釜便可支撐起一個家族。現在他一年最少要產製20個鐵壺或釜，一只要價300萬日幣，卻只有大商社的社長能負擔，再加上有一個大西清右衛門美術館需要營運週轉，經營情況並不容樂觀。

◇◇ 樂家與千家的綿密關係網

茶碗為茶道具中的重中之重，千利休的目光及布局，顯然並非常人所能想像。根據日本陶瓷協會第五屆理事長，日本美術史學家磯野信威的研究（見P80樂家・三千家系圖）*，利休在請託樂燒初代長次郎創作樂燒茶碗的同時，便協助長次郎組建了工作室，而長次郎最早的幫手就是田中宗慶（千利休在天皇賜名前的本名為田中與次郎）以及宗慶的兩個兒子。

磯野信威進一步根據表千家所藏，桃山

*出自《一樂二萩三唐津》朝日新聞社，1977年出版。

樂家・三千家系圖

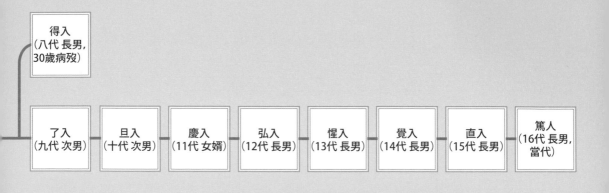

得入 （八代 長男， 30歲病歿）							
了入 （九代 次男）	旦入 （十代 次男）	慶入 （11代 女婿）	弘入 （12代 長男）	惺入 （13代 長男）	覺入 （14代 長男）	直入 （15代 長男）	篤人 （16代 長男， 當代）

＊1・出處：史學家磯野信威在《一樂二萩三唐津》的附錄。

＊2・松永久秀在兵敗於織田信長後，因看好利休的未來，死前將側室宗
恩，及兒子少庵過繼給利休，並促成少庵與利休之女龜結婚。兩人之子宗
旦，成為三千家的推手。

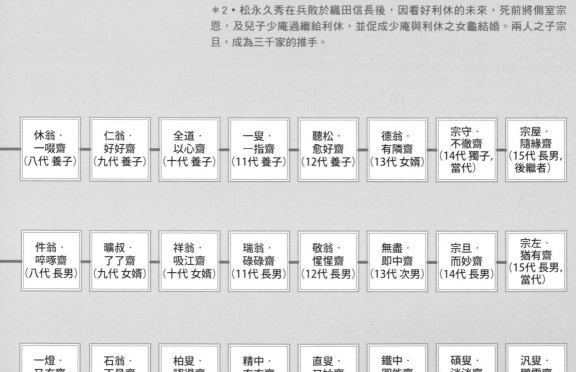

休翁・ 一啜齋 （八代 養子）	仁翁・ 好好齋 （九代 養子）	全道・ 以心齋 （十代 養子）	一叟・ 一指齋 （11代 養子）	聽松・ 愈好齋 （12代 養子）	德翁・ 有隣齋 （13代 女婿）	宗守・ 不徹齋 （14代 獨子， 當代）	宗屋・ 隨緣齋 （15代 長男， 後繼者）
件翁・ 啐啄齋 （八代 長男）	曠叔・ 了了齋 （九代 女婿）	祥翁・ 吸江齋 （十代 女婿）	瑞翁・ 碌碌齋 （11代 長男）	敬翁・ 惺惺齋 （12代 長男）	無盡・ 即中齋 （13代 次男）	宗旦・ 而妙齋 （14代 長男）	宗左・ 猶有齋 （15代 長男， 當代）
一燈・ 又玄齋 （八代 養子）	石翁・ 不見齋 （九代 長男）	柏叟・ 認得齋 （十代 長男）	精中・ 玄玄齋 （11代 養子）	直叟・ 又妙齋 （12代 女婿）	鐵中・ 圓能齋 （13代 長男）	碩叟・ 淡淡齋 （14代 長男）	汎叟・ 鵬雲齋 （15代 長男）

宗室・
坐忘齋
（16代 長男，
當代）

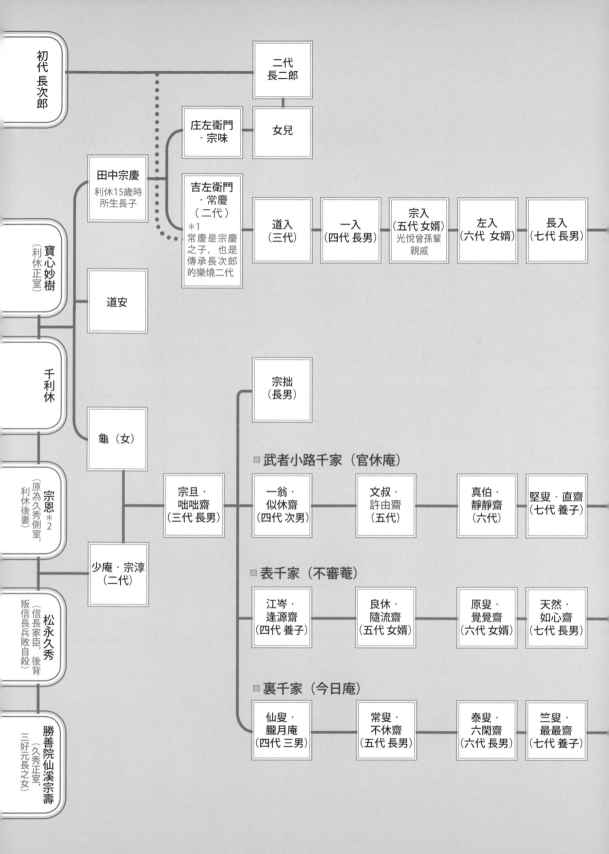

初代 長次郎

二代 長二郎

庄左衛門·宗味 — 女兒

吉左衛門·常慶（二代）
*1 常慶是宗慶之子，也是傳承長次郎的樂燒二代

道入（三代）— 一入（四代 長男）— 宗入（五代 女婿）光悅曾孫輩親戚 — 左入（六代 女婿）— 長入（七代 長男）

田中宗慶
利休15歲時所生長子

寶心妙樹（利休正室）

道安

千利休

龜（女）

宗恩 *2（原為久秀側室，利休後妻）

少庵·宗淳（二代）

松永久秀（信長家臣，後背叛信長兵敗自殺）

勝善院仙溪宗壽（久秀正室，三好元長之女）

宗拙（長男）

宗旦·咄咄齋（三代 長男）

■ 武者小路千家（官休庵）
一翁·似休齋（四代 次男）— 文叔·許由齋（五代）— 真伯·靜靜齋（六代）— 堅叟·直齋（七代 養子）

■ 表千家（不審菴）
江岑·逢源齋（四代 養子）— 良休·隨流齋（五代 女婿）— 原叟·覺覺齋（六代 女婿）— 天然·如心齋（七代 長男）

■ 裏千家（今日庵）
仙叟·朧月庵（四代 三男）— 常叟·不休齋（五代 長男）— 泰叟·六閑齋（六代 長男）— 竺叟·最最齋（七代 養子）

時期畫師長谷川等伯所繪〈利休畫像〉的題詞所示「宗慶常隨侍在利休一旁」，以及文祿三年（1594年）利休的罪責得到平反後的追悼會，列名為首的參加者為宗慶、少庵、道安及龜。其他三人均為利休子女，宗慶為何列名其中一員？綜合多方資料，磯野信威判定宗慶不僅是利休最親近的左右手，還是利休15歲時所生的長子。《樂長次郎研究、利休與南方錄》作者奧野秀和則提出，與利休無血緣關係的宗慶因受到利休的讚賞，後透過當時上流社會的「鍍金」方式，成為利休的養子。

田中宗慶育有兩子常慶與宗味。宗味的女兒嫁給了長次郎的兒子長二郎，但由於長二郎早歿，樂家的衣鉢便傳給了常慶，由常慶繼承了樂家第二代的掌門人一職，一直傳承至今十六代。不論田中宗慶是利休的長子或是養子，其實整體樂家脈系都已成為利休

的子孫系譜。

豐臣秀吉把「樂」字金印賜給了樂家，長次郎並未使用，而是在長次郎歿後由宗慶啟用，所以長次郎的所有作品都沒有落款的，其中除了長次郎本人的創作以外，還包括田中宗慶、其子常慶、宗味及長二郎共五人協力完成，所以在長次郎名下的創作中，也可以窺見風格迥異的作品。

根據五代宗入的《宗入文書》所載，實際上長次郎的作品是由工作室完成的，其中除了長次郎本人的創作以外，還包括田中宗慶、其子常慶、宗味及長二郎共五人協力完成，所以在長次郎名下的創作中，也可以窺見風格迥異的作品。

◇ 女婿繼子皆承襲在族譜中

而與樂家宗慶、常慶父子交好的創作鬼才本阿彌光悅的曾孫輩子嗣平四郎，在成為樂家的女婿後，以女婿的身分接任樂家第五代傳人並更名為宗入。這類傳承在日本武士體系中，已有幾個世紀的歷史，大名的直系

*1：當代樂家對《宗入文書》的考據僅選擇性地引用，有利用史料不全的灰色地帶，將長次郎的輩分貶為田中宗慶的孫女婿，以突顯宗慶的樂家「家祖」的地位。唯曾在1988年由樂美術館出版的長次郎四百年忌記念展的專冊中，不僅完整呈現了《宗入文書》的內容，並且引據以說明冊中相關的作品。

*2：《茶道舊聞錄》中記錄了田中宗慶之孫女在嫁給長二郎後，因為長二郎年輕時早歿而回到娘家燒窯。在留存的手書史料記載於長次郎歿

子孫如果不幸戰死或不成材，便從女婿中挑選，再次之則從家臣的子嗣中選拔，選定後過繼到自己門下承襲自身的族譜。

另一方面，千利休續絃的對象宗恩，是織田信長旗下的大名松永久秀的側室。利休再婚之時，久秀與宗恩之子少庵也一同過繼到利休膝下，成為千家二代傳人。少庵娶了利休的女兒龜，所生之子宗旦則接任千家三代之職。宗旦年幼時，利休就非常疼愛這個孫子，經常帶在身邊見各種世面。到了宗旦晚年時，在《茶杓繪讚》中留下一句名言：

「8歲開始習茶，到了80歲的今日還在摸索中。」他最後開創出傳世至今的三千家，表千家、裏千家及武者小路千家。

自圖表中可見，千利休的子孫們羅織了一張驚人而綿密的家族網絡，將茶道最關鍵的兩大要素茶道禮儀及茶碗賞析，密實地包裏在族譜中。

◇ 樂家疑似刻意貶抑長次郎並追捧田中宗慶

樂家對自己與千利休脈系的關聯，及描述長二郎多起事蹟的《茶道舊聞錄》等許許多多的記載採取選擇性的認知＊1，且不顧史學界的懷疑聲浪，在官網中以長次郎取代了長二郎的身分（否認有長二郎的存在）＊2，僅提及長次郎娶的是田中宗慶的孫女。

根據既有的史料，磯野信威推算出長次郎大了副手田中宗慶23歲＊3。只是去迎娶一位小自己23歲下屬的孫女，可能性極低。且根據奧野秀和的田野調查，學術地位崇高的磯野信威對長二郎身分的確立，與樂家相關族譜的描繪，確實得到當時茶道家元們多數的認同。

對照今日樂家低調地應對諸多專家學者的質疑，背後或許另有複雜的原因，我試圖

後，加藤清正和織田道八曾經分別向長二郎下茶碗的訂單，且織田有樂齋也曾因舉辦茶宴向長二郎發出邀請函。這些記錄都足以證明長二郎歿後，長二郎的角色與身分。

＊3：根據《宗入文書》所載元祿元年（1688年）是長次郎的百年冥誕，磯野信威推算長次郎生於1589年（與樂家官網一致）。而長次郎享壽77歲是各持己見的史學家們的最大公約數，依此推斷長次郎生於1513年。田中宗慶則在傳世的作品「三彩獅子香爐」上刻有「年六十 天下第一宗慶（花押）文祿4年（1595年）吉日」，而得知其出生於1536年。依此田中宗慶小長次郎23歲。

將之收斂於兩個關鍵因素：一是日本重要的職人系譜，都十分在乎傳承的血統。長次郎不僅是田中宗慶的領導，且兩人沒有任何血緣關係。然而樂家450年來的傳承都是田中宗慶的血脈，所以需要創造一個宗慶凌駕於長次郎之上的位階。因此利用史料不全之便，將原本迎娶宗慶孫女的長二郎，以長次郎的身分置換，讓宗慶「家祖」的地位突顯出來。二是為了避免讓他人覺得有選手兼裁判之嫌，而刻意模糊及淡化千利休與宗慶的關係。畢竟將樂燒列為和物茶碗之首的，就是以三千家為主的茶道系統。再者，千家十職排序為首的也是樂家。

日本精英在各行各業靠著縝密的人際關係網，歷經數代甚至十數代的家族運作，本來就是社會的常態，所以三千家與樂家都是千利休的子孫一事並非不可想像。只是我仍佩服利休的高瞻遠矚，他雖然無法預見長二郎的早殀，但與長次郎聯姻的安排，腦海中肯定已經有了不分彼此的族譜謀劃。茶道系統的話語權既然掌握在三千家手中，對於樂燒就不會是單純的「力挺」，那只能是親兄弟般的支持，也是一樂、二萩、三唐津的排名中，樂燒居首的最主要原因之一。但是，美的排序果真如此嗎？又，從美的角度審視歷代樂燒的作品，會是怎樣一幅景象呢？

◇◇ 樂家傳承十六代的美學觀

2016年12月，京都國立近代美術館以「茶碗中的宇宙，樂家一子相傳的藝術」為題，展出樂家450年來十六代每一位傳人的茶碗作品，策展人在序言裏提及「這不僅是一場訴說著傳統與傳承的特展，更是根

據不連續的連續所創造出的樂燒藝術」。主辦方解釋所謂的不連續的連續，是在傳統的傳承當中讓每一代傳人根據當代的環境還有條件，擁有一個自由創新的空間。那到底代代相傳中，傳承了什麼又什麼不傳承？根據樂家十六代傳人篤人親口證實，樂家傳承超過四百年的真正秘密是「什麼都不教」！

因為一旦教授釉藥，則釉面千篇一律；一旦教導技法，則只剩下模擬；一旦剖析窯燒，則效果缺乏驚喜。一切的一切從泥巴開始到燒窯，需要的是開始時不斷地嘗試失敗，失敗了再嘗試。從配土、釉藥到燒窯，只有在過程中感受到一點一滴成功的喜悅才會銘記在心。

然而任何一位傳人都必須面對的雙重壓力，一是祖輩的盛名。自長次郎以來，多少先祖的豐功偉業讓世人津津樂道，自己若難以創新或超越，就會承受一股巨大的壓力。

二是市場的競爭。科技的進步讓任何釉藥的配方與製成技巧在業內已無秘密，決勝負的僅剩天賦與努力，面對市場上其他優秀的陶藝家輩出，也能創作出色的樂燒茶碗，自己當如何突破困境？

答案在於心，是心的內在修煉成就了外顯的形制線條與釉色質感。每一件自己的作品都代表著創作者對美的宣言，是心對於美的共鳴映入了世人的眼簾，更是心在接受人生淬煉時依據自身領悟的深淺所傾注的階段性思考。

樂燒家族450年來最受到日本陶藝界重視的，非長次郎莫屬。長次郎的「靜」、光悅的「自由無礙」，及直入新技法燒貫黑樂的「中西合壁」，都再再將樂燒推升到了一個歷史的新高點。

靜不是死寂，而是由「靜」生「動」。

黑樂茶碗
銘「萬代」

DATA

年代：16 世紀
收藏：樂美術館

「萬代」有一種深層次的繽紛，似乎將世間一切色彩盡收於內，僅讓有緣人能驚鴻一瞥，一睹風采後又念念不忘。

我在京都樂美術館的展覽中，隔著玻璃櫃屏息凝視著這只茶碗，感受到它有別於其他樂家傳人作品的氣質。

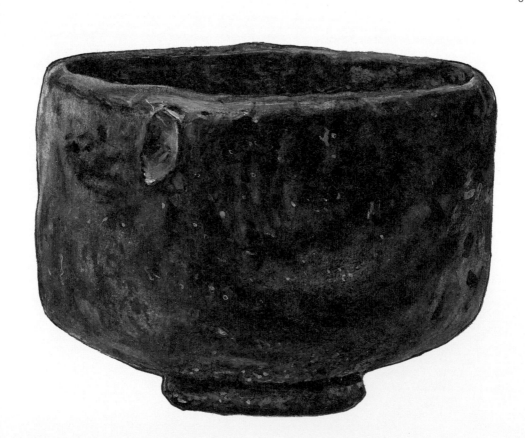

◇ 初代長次郎的「靜」

2018年我走訪京都樂美術館時，親睹了長次郎的作品「萬代」。並非雄奇之作，未見高山峻嶺；但卻能感受長次郎力透指尖，一捏一壓陰面陽面、掛釉窯燒渾然天成，一收一放似顯又隱、一吞一吐靜謐深邃盡收碗底。這便是長次郎在樂燒領域無人能及的原因，他的作品散發的「靜」，不是死寂，而是由「靜」生「動」。我在作品前駐足良久，感受著長次郎安靜的氣場，那是一種安定人心的力量，讓觀賞者充滿寧靜的喜悅。

極為可惜的是，展品一旁出自十五代直入的解說：「是在極度壓抑裝飾與造型的變化下的一種安靜的趣味」。真正的「靜」，既不是一種趣味，更不會是在極度壓抑下產生的，那是一種身心浸潤在祥和安寧的境地

所產生的昇華之心。年逾70的直入不理解「靜」的底層所蘊涵的深意，就無法了解長次郎，這對樂家450年來的傳承不可說不是一件憾事。

京都國立近代美術館於2016年底舉辦了一場「茶碗中的宇宙，樂家一子相傳的藝術」展覽，十五代直入在參與的一場會談中表示，柳宗悅批評長次郎的茶碗是「偽裝的無作為」，而民藝品才是真正的無作為與無心之作。對此評論直入認為所謂民藝品的無作為，只不過是幻想罷了。人本身就是有為與前行的動物，作為或無作為並非重點，民藝品或高麗茶碗都是各自時代所孕生的，有著令人感動的力量。

西洋油畫中的潑墨山水，意境高遠。

燒貫黑樂茶碗

「巖上泛濡洸」系列作品，是直入的「燒貫黑樂」技法在55歲時臻至成熟的作品。這件作品裡70％的骨架氣勢飽滿，形體上不論捏、削、切、壓都似隨心所欲；而30％的肌理釉色，揉合了西方的抽象油彩與東方的閑寂粗放，呈現出令人耳目一新的驚艷。

直入寫下〈巖上泛濡洸〉的詩篇作為創作的主題：

若能登白雲，巖下萬丈深。
洸中迎光明，身近方知悉。
雨滴濡巖肌，巖裂苔露地。
嚙合老根時，洸道刻雲根。
洸至得五德，輝映諸物明。

從詩意中領略到直入企圖將大自然的巨巖與光影，收攝到茶碗的創作中，所表現的正是精神性的有為，其「燒貫黑樂」在技法部分所呈現突破樂家傳統表現的創新，令人刮目相看。

然而以精神性的無為審視時，會發現直入的創新突顯了美的外露及張揚。柳宗悅有句經典名言：「正因為美蘊藏在深不見底的內裡，所以才能從中汲取到無止盡的韻味」。這正是直入如果還想尋求下一階段的突破所需要直面的課題。

該茶碗融合了西洋油畫及雕塑的表現手法，肌理略帶粗糙感，並兼具抽象油畫的質感。雕塑手法突顯了諸多稜角，讓作品呈現出鮮明的個性。

DATA

系列：巖上泛濡洸 I *

年代：2004 年

尺寸：高 11.5 直徑 9.0 ～ 14.1cm

收藏：佐川美術館

＊濡，濡染之意。洸，波光耀動之意。

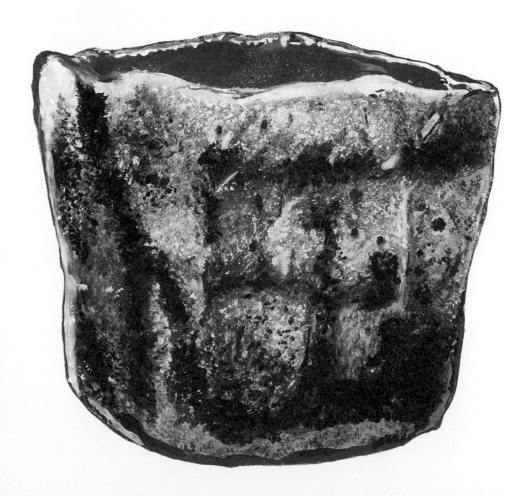

◇◇ 柳宗悅對「無為」之美的堅持

時至今日，柳宗悅審美的唯一堅持「無為」，是來自陶工的謙卑，及收受了大自然的靈感所致。柳宗悅盛讚井戶茶碗的背景，是一群未摻入個人意識且不識字的陶工的集體創作；而今日的器物都是作者主觀的個人創作，難怪直入會說無為只是幻想。但是直入忽略了對美的理解也是一種修行，及「唯有空碗能承載」的重要。

對「無為」的虔敬是今日陶藝家的必修課，否則作品難有精神性的表達。近代陶藝巨擘北大路魯山人（1883〜1959年）雖然生前對同世代的人言語尖酸刻薄，在業界樹敵無數，但曾說：「自然之美是我唯一仰望的導師，我對美的持續探究及陶藝之路皆由此開始」。其對自然的謙卑與學習溢於言表，傳世的作品至今仍受到廣大後世的推崇。

直入在2000年左右開始的新技法「燒貫黑樂」，以東方潑墨山水為底蘊，結合了西洋的立體雕塑與油畫油彩的堆疊，型塑了一個新時代的氣象，日本陶藝界對他的評價甚高，認為他的創新突破了傳統的框桎，展現出前所未有的意象。

如果以我「不同維度的審美」的視角（見 p91）審視，直入的作品落入精神性的有為（四維）作品中西合璧，其澎湃氣勢有著震懾人心的力度，令人愛不釋手。但其美感仰仗的是自身對美的理解，主觀意識凌駕於自然之美上，作為的美顯得刻意了。

美過分顯露於外，就會削弱內蘊的光芒。在柳宗悅《茶與美》中「被層層包覆的美」，及我的《器與美》中「30%的顯與70

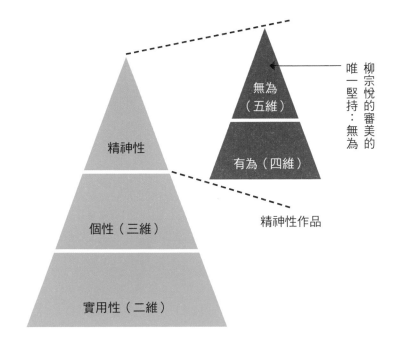

〈 不同維度的審美 〉

柳宗悅的審美的唯一堅持：無為

無為（五維）

有為（四維）

精神性作品

精神性

個性（三維）

實用性（二維）

％的隱」等，均有相關的專章論述。

由於《宗入文書》揭露了落款為長次郎的作品，其實都是工作室五人小組所完成的。磯野信威在《陶器全集 第六卷》中將傳世的 40 個署名長次郎的茶碗＊自慣用手法、造型、職人性格、手感力度、年代背景、箱書、文獻、釉藥等因素進行分析，推論當中實際由長次郎創作的未達半數。

雖然磯野信威的論述有理有據、擲地有聲，但到底是否真為長次郎手作，作品本身並不會開口喊冤。我希望藉由長次郎傳世的幾件知名的創作，透過他最為後人津津樂道的特色「靜」，來檢視及探索長次郎神秘面紗背後的傳奇。

＊傳世中落款為長次郎的茶碗超過 40 個，包括許多乃長次郎歿後由三千家的家元在箱書上花押落款，認定為長次郎所作的茶碗。磯野信威則對於與長次郎生前並無交集的後代家元，其落款為長次郎作之箱書的正確性尤表懷疑。

長次郎

跳躍前的深蹲

黑樂茶碗
銘「面影」

碗身微微向內收，內蘊著跳躍前的深蹲。

長次郎所詮釋「面影」中靜與動的關係，正
如同太極的黑白轉換「白之極至」乃「黑之
初始」，黑白交替、生生不息。難能可貴的
是，長次郎竟然能駕馭如何表現「動」之前的
「靜」的極致。眼見雖為「靜」，但蘊含蓄勢
待發的「動」。所有的動能，都濃縮集中於它
顯現出來的靜態姿容，原來長次郎讓「面影」
蘊釀多時，只待下一刻，虎躍龍騰。

日本人稱的「緊張感」是指茶碗所凝聚的
一股跳躍力，有著蓄勢待發的張力，「面影」
正是當中的翹楚。

DATA

年代：16 世紀

尺寸：高 8.1 直徑 9.9cm

收藏：樂美術館

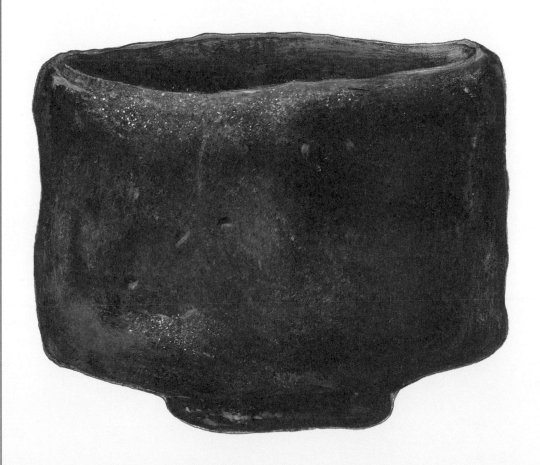

長次郎

本來無一物，何處惹塵埃。

赤樂茶碗
銘「無一物」

相對於前面黑樂茶碗的動靜相依，

「無一物」是長次郎企圖呈現放下所有
的寂靜之作。源自六祖惠能著名的偈語
「本來無一物，何處惹塵埃」，「無一
物」也是長次郎最被後世稱頌的赤樂茶
碗之一。

把多餘的一切以竹刀一刀一刀地削
去，所有矯飾、煩惱、情緒都捨去。是
長次郎藉由茶碗的製作與自我內在進行
的撞擊，如何將意識下的美感也放下，
是作為與無作為之間的對話，也是一只
修行有成的作品。

DATA

年代：16 世紀

尺寸：高 8.6 直徑 10.8 ～ 11.2cm

收藏：潁川美術館

在靜中，蘊含澎湃的動能。

赤樂茶碗 銘「聖」

茶碗的腰身有長次郎慣常的內收弧度，一條貫穿碗身由生漆修繕過的裂紋，伴隨著燒結時化為斑點的氣泡，構成了一幅朦朧的景致。

業界普遍盛讚長次郎的「靜」，我反而更聚焦於其他作品，包括「聖」茶碗所蓄積的「動」。絕對的「靜」相對容易表現，因為「靜」是一種內在安靜從容的凝煉。但「靜」中內蘊澎湃的「動」能，在長次郎的赤樂作品中實屬少見。對我而言，「聖」茶碗更像一位肩上扛著寶劍、個性磊落的絕頂高手，劍雖未出鞘卻能感受其懾人的氣勢。

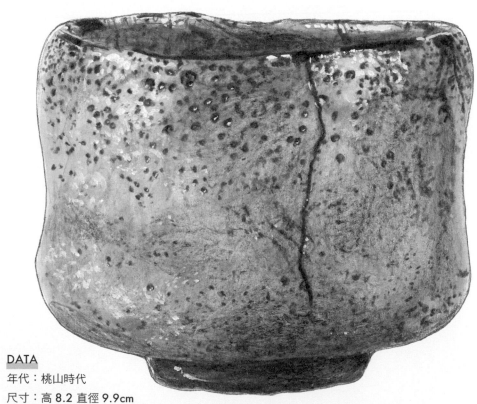

DATA
年代：桃山時代
尺寸：高 8.2 直徑 9.9cm
收藏：伊勢松坂長谷川家

▨長次郎／長二郎▨

深秋楓葉乍紅

赤樂茶碗

從碗身收入底部的線條來看，像是「萬代」及「面影」這般動靜相依的緊張感消失了，取而代之的是一種「鬆」的氣氛。從茶碗釉相的景致來看，正值深秋楓葉乍紅，但微微襲來的涼意正被高掛的艷陽消融。

這只茶碗有著秋高氣爽的詩意，雖說千山我獨行不必相送，但並無蕭瑟之感。我明顯感受到創作者自帶光芒，一掃變幻莫測的陰霾。

內箱蓋裡所記錄的作者是「長二郎」，與最前面收錄的三只長次郎茶碗相較，就直觀所感知的個性而言，創作者並非同一人的可能性頗高。但如果是，則它呈現了長次郎作品群中難得一見的浪漫，但就像平時嚴肅拘謹的人，也可能迎來溫柔深情的一天。

DATA
年代：16 世紀
尺寸：高 9.2 直徑 9.8cm

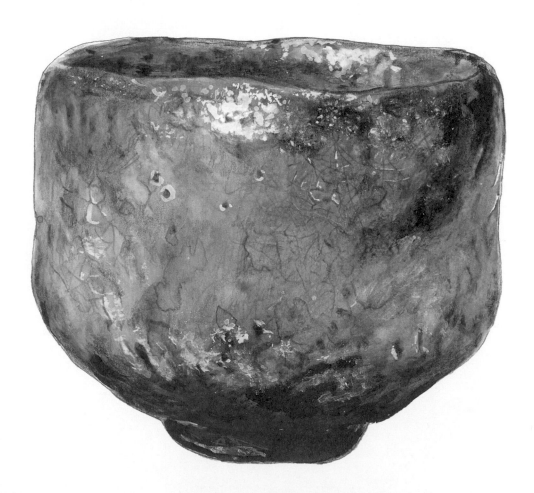

田中宗慶

大智若愚

黑樂茶碗
銘「天狗」

田中宗慶傳世的作品很少，最可能的原因應該就是
身為長次郎工坊的一員，作品仍以長次郎名義出品為
主。豐臣秀吉所賜的金印，雖由田中宗慶啟用，但並未
大肆宣揚，足見其低調不張揚的性格。

磯野信威如此形容田中宗慶的作品：「庶民的、平
易的、有一種讓人能立刻親近的美感。有著高尚的品
格，但並非貴族或武士的格調，而是蘊含著富裕階層的
都市品味及美感意識。」

「天狗」單獨來看是一件內斂大器的作品，給人感
覺是憨厚、穩重及大智若愚的姿態。作者的話不多，卻
能讓人感到安心與溫暖。

DATA

年代：16 世紀

尺寸：高 8.7 直徑 11.8cm

收藏：表千家不審菴

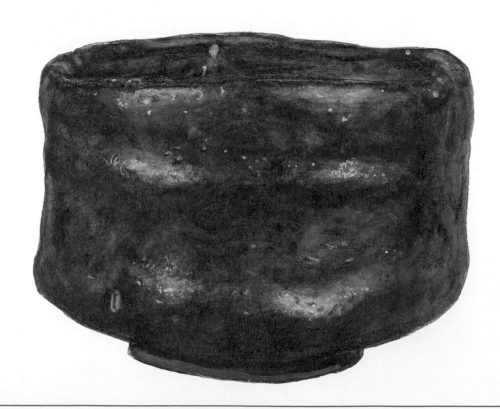

二代 常慶

滄桑卻充滿智慧的老者

白釉井戶形茶碗

根據樂美術館自述，田中宗慶與二子常慶及宗咲的作品，有時可能共用「宗慶印」，且在箱書上共用泛指常慶的「二代目吉左衛門作」的落款。所以在區分某些客觀資料曖昧不清的作品時，會有相對保守的判定。歸根結底，那是一個個人作者不彰顯的年代，會有一個集體風格的設定，以免差異過大不利辨識。

這只井戶形茶碗是常慶突破傳統樂燒的窯白之作，把原本轆轤拉坯的井戶茶碗的造型以手捏的切削來完成，並施以香爐灰顏色的白釉以區隔樂燒的傳統黑、赤兩色。它呈現了有別於傳統井戶軟質白瓷的柔軟及溫暖，而在黑陶土上以白釉上妝，還突顯了墨色的釉面裂紋，及映襯出熟悉的懷舊感，像極了一位滄桑卻充滿智慧的老者。

DATA

年代：17世紀初

尺寸：高 8.2 直徑 13.0cm

收藏：樂美術館

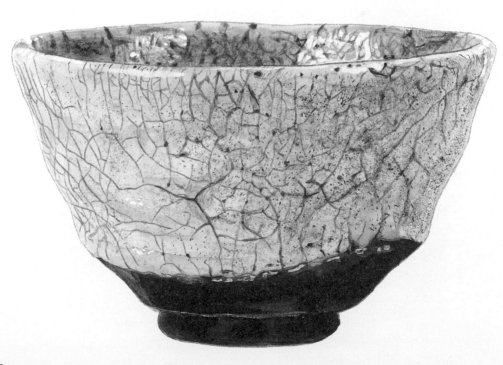

本阿彌光悅

天地蒼茫、變幻莫測。

白樂茶碗
銘「不二山」

刀劍鑑定世家出身的光悅，也是樂家的姻親，與常慶及其子三代道入過從甚密，並藉由樂家的窯燒製茶碗。於是光悅的作品被歸類於樂家系列，後人對其作品評價甚高。

「不二山」是樂燒中唯一被日本指定為國寶的作品，其名取自「富士山」的日文諧音。幾個光影交錯的角度，確實臨摹了富士山的氣勢。山勢險峻、白雪皚皚，黑、灰、白階錯落分明，映襯出天地間的蒼茫與變幻莫測。「不二山」側寫的其實是人生的無常，被選為國寶當之無愧。

DATA

分類：國寶
年代：17 世紀
尺寸：高 8.9 直徑 11.6cm
收藏：服部美術館

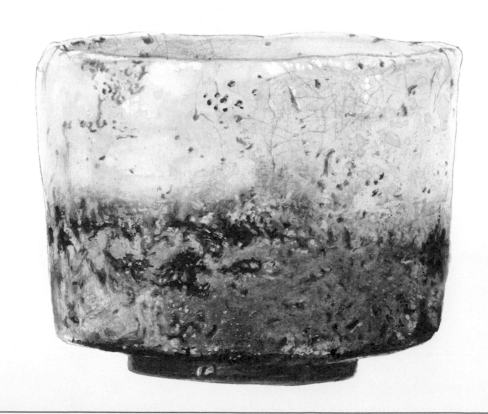

五代 宗入

平靜、閒適，不爭、無求。

赤樂平茶碗
銘「海原」

宗入乃本阿彌光悅的姐姐法秀的曾孫，也是以華麗裝飾見長的巨匠，是初代尾形光琳及乾山的堂兄弟。宗入與四代一入的女兒結為連理後，以女婿的身分接任樂家衣缽。

這只平茶碗，平靜、閒適，不爭、無求。樂家對宗入作品的形容，是其以自己獨特的視角捕捉長次郎的本質，並以獨創的釉藥及形制展現對長次郎的回歸。

DATA
年代：17、18 世紀
尺寸：高 4.3 直徑 16.5cm
收藏：表千家不審菴

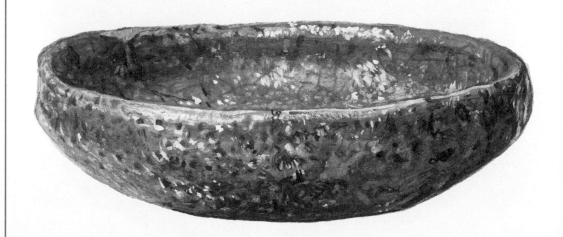

八代　得入

小烏龜在泥中玩耍

龜之繪黑樂茶碗
銘「萬代之友」

得入是樂家歷代最英年早逝的一位。細看作品，還是能窺見得入童心未泯的一面，漫畫風格的抽象烏龜，碗形的俏皮可愛；作者青春洋溢的氣息，毫無保留地注入了作品。

未經歷滄海桑田的人生歷練，得入26歲因病隱居，30歲便撒手人間。茶人們在夏季的草庵茶室裡待秋葉的楓紅，卻未料侘寂的內化需要時間及修為的堆疊。這也是樂家一子獨傳的短板，畢竟每一代傳人都會經歷青澀到成熟的不同階段，果熟的時間不足就不易回應世人的期許。

DATA

年代：18 世紀

尺寸：高 8.5 直徑 10.1cm

收藏：樂美術館

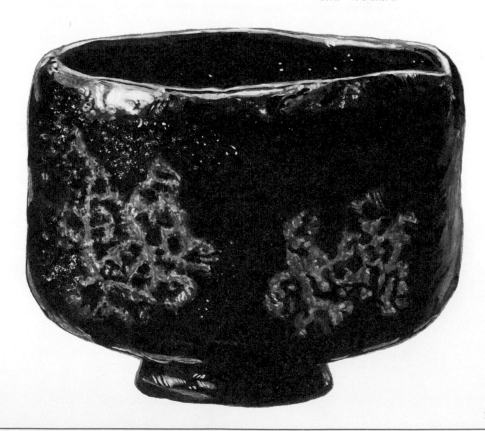

九代 了入

泰山崩於前而不色變

白樂筒茶碗

DATA

年代：19 世紀初

尺寸：高 9.1 直徑 9.6cm

收藏：樂美術館

因兄得入早逝，了入15歲便繼承了哥哥的衣鉢，直至79歲往生。65年的製陶生涯多姿多彩，在形制、技巧及內省思考上，替樂家奠定了往後發展的根基，被後人尊為樂家「中興之祖」。

這只白樂茶碗，略帶孤高又富含柔情，以削切手法形塑筒身，形制雖創新卻表現得內斂不張揚，故成為後世爭相仿效的標的物。了入的大器沈穩也表現於作品中，我曾上手一只了入的黑樂筒茶碗，手捏痕跡佈滿碗身，當捧起360度轉時仍能感受了入創作當下悠然自若、波瀾不驚的心境。

十三代 惺入

形制呆滯無神，靈氣盡失。

赤樂茶碗 銘「木守」(惺入補造)

「利休七種」茶碗之一的「木守」，依據《利休百會記》等文獻，於西元1586年起兩年間的茶宴中使用了36次，是利休使用率最高的茶碗之一。因於1923年關東大地震時摔碎，而由惺入進行修補重現。

補造的茶碗是由數塊碎片的鑲嵌，再經特殊手法成形。由於保存了部分破碎的原件於一身，尤具歷史意義。只是與《大正名器鑑》所刊載原「木守」的相片相較只剩下形似，原茶碗所呈現的粗放肌理與厚實有力的線條，只能成為追憶。

老實說，是一件令人失望的作品。形制呆滯無神，靈氣盡失，遠不如後代臨摹「木守」的作品來得更能貼近原味。

縱觀惺入的其他茶碗，似乎特別注重色彩的外顯表現，藉由化妝土的色塊佈局與構圖奠基自己的風格。細品樂家一代代的調整及變化，便得以知悉後代尋求區別的企圖何在，甚至超越前代的手法為何。

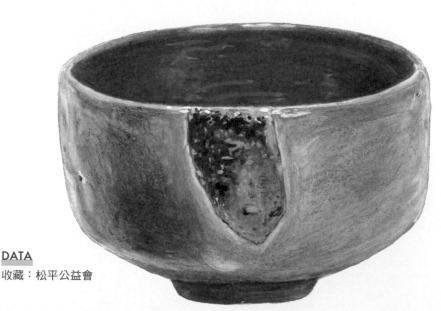

DATA
收藏：松平公益會

十五代 直入

擁擠不堪，難以喘氣。

赤樂茶碗 （高圓宮拜領印）

這只赤樂茶碗的畫面略顯擁擠，貌似直入欲藉由作品表現多樣意念的抒發。我在細看Youtube上關於這只茶碗360度旋轉的影片後，終於理解了為什麼直入對長次郎的「萬代」會有這樣的形容：

「是在極度壓抑裝飾與造型的變化下的一種安靜的趣味」

原來直入說的是自己！我看到直入因不希望受到壓抑及束縛，而想要在茶碗上注入澎湃的情感，結果反而讓茶碗的空間感蒙上一股窒息的緊迫氛圍。

450年的樂家歷史，對直入而言是養分與榮耀，但同時也是枷鎖。留學義大利的直入所身處的時代，深受西方美術及自由思維的影響，因此一直試圖在樂燒的傳統框架中尋找創作的突破口。在尋覓的過程中，也曾被東西方思潮的撞擊壓得端不過氣來，所以細品直入不同階段的作品，可窺見其自傳統至創新的軌跡。

終於，在其40歲前夕迎來了「燒貫黑樂」的華麗登場，此系列不但擺脫桎梏，也在傳統的基礎上為自己找到了樂燒的新定位。

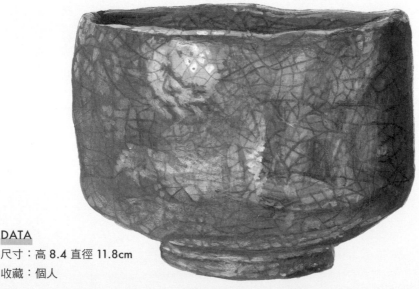

DATA

尺寸：高 8.4 直徑 11.8cm

收藏：個人

◇◇ 無為之美的當代意義

過於強調外顯的美，就會忽略「真美乃無為」的鐵則。柳宗悅為何堅持美的唯一標準是無為？就是因為他是世間少數參透這個鐵律的美學大家。

傳世的高麗茶碗都是早期茶人撿擇的孤品，無一不是從成千上萬的各類日用碗器中挑選的代表。這麼低的良率關鍵因素有三，其一是作品是集體製作的低價日用品，創作過程沒有個人審美意識的介入。其二是比例上的百萬中選一，絕大多數的高麗飯碗，自始至終就只能是飯碗，而無緣躍升為茶碗。其三是需通過具有鑑賞力茶人的「茶人之眼」對美的嚴格篩選，勝選率之低可以預見。我所接觸的兩岸及日本陶藝家，就算是晉升至精神性的作者，其公開展出的茶碗也

僅不及十分之一的精采率。那是天時、地利、人和，在靈光乍現的瞬間才能產出的極少數極品。

曾經與一位精神性的創作者深談，作者表示拿捏在有為和無為間的平衡是一項艱難的挑戰。太過無為就器不成形，太過有為則過於做作。所以在有為與無為間取得平衡的創作都是難得的天賜。另一位日本陶藝家在中國深圳的個展中，最令我難忘的作品「碗付花器」，是花瓶在茶碗中疊燒時不慎傾倒，瓶身沾黏在碗口的意外結果，那自然的、上的一枝野花都顯得無比生機盎然。陶藝家表示，窯燒過程會發生很多意外，但最終結果符合他美感標準的，才會入選為個展的代表。此時窯神才是創作者，陶藝家則依「茶人之眼」選取美的標的，也是另類無為的創作歷程。

◇ 傳遞「澀味」的精髓所在

早期的高麗茶碗是從無為的量產品中，經由茶人之眼收斂與揀選而成的；當代的個人創作則是從有為的美的意識出發，唯有透過自我的提升，以晉級至接近無為的境界。

換句話說，第一期的高麗茶碗出身於一切不刻意的無為環境，是由茶人之眼在不刻意的作品中挑選與澀味相應的作品，製作者雖然只是陶工，但意境上的發現者及詮釋者則是茶人。當下的個人創作則均來自一切皆有為的環境，必須靠作者的自覺與精進，才有機會凝煉出接近，甚至臻至無為的精神性作品。

早期的高麗茶碗是歷經好幾代茶人的認可，而逐漸成為傳世之作。但今日的茶人所選取的作品，卻可能不再純粹。部分淪為市場、創作者及茶人三方的利益交集，並共同

製造了一個高價等於好作品的印象。

當代作品皆是個人意識下的創作，它缺乏了無為土壤的滋養，只能靠自身修持的提升再造自我的突破。成佛者也是人，是人歷經破魔的內在考驗後回歸本源佛光的自性。

對創作者而言，無為並非遙不可及的境遇，但有賴不間斷的修持。

直入如果能理解長次郎的「靜」，以及柳宗悅的「無為」，他就可能將現下燒貫黑樂中七成的外顯及三成的內蘊之美，調整為三成的外顯與七成的內蘊之美，當器物之美自外而內化，蘊藏的韻味就更深邃，這也是日本美學「澀味」的精髓所在。如此一來，歷史的評價將有機會讓直入與長次郎並駕齊驅，或甚至超越長次郎成為樂家450年來之最。

◇◇ 抽絲剝繭
長次郎的美學

獨到之處。

幽玄之美的難以傳遞，如同禪的不立文字、教外別傳。禪家留下這麼多公案點撥開悟的瞬間，結果只是讓人更霧裡看花。開悟並非單純知識上的辯證理解，而必然伴隨覺知力的律動。因覺知力的維度經緯跨度太大，開悟者連找個人分享開悟的心得細節都極為困難，更何況寫下公案來引導後人開悟。修行過程若沒有高人秘傳，公案就只能成為茶餘飯後的閒談。

一位成熟作者的風格會明顯烙印在作品中，長次郎的「靜」由心生，四百多年來仍被後人稱頌。魯山人早期的作品都是請人拉坯，自己只負責彩繪與上釉，但愈來愈覺得坯體若出自於他人之手，則無法貫徹自己預期的美感。最後魯山人一切再不假手他人，從拉坯到上釉及燒窯都親力親為，終成一代長次郎。

世人都稱千利休指導了長次郎燒製茶碗，將尺寸、手感、美感等細節鉅細靡遺地勾勒出來，給予長次郎許多規範和限制。魯山人則對此提出了完全不同的觀點，他首先從千利休的書法與削切竹茶勺和竹筒的手法，看出他的個性非常剛強倔強，而且霸氣十足。

長次郎的沈穩恬靜注入了作品，這是他個人的美學素養。千利休的剛毅蒼勁不僅與長次郎大異其趣，那不屬於千利休的悠然自在的豐盈，更不可能像傳遞聖火般地遞交給長次郎。由此可知，利休僅能定義出大小規格的期望值，但是利休能從磚瓦的成品斷言長次郎的美感及可塑性，這便是茶人之眼的巨匠。

長次郎／長二郎

雑亂無章

赤樂茶碗
銘「三輪」

「三輪」是唯一一只長次郎作品在我眼中，既未感受「靜」，也缺乏「動」的作品。

讓我們仔細凝視作品，是否感受到心亂如麻，久久不能平息？心雜而不「靜」，氣散而未「動」，是我對作品的直觀。

在內箱蓋裡由表千家第七代傳人如心齋宗左，所題簽的作者為「長二郎」。但「長二郎」在樂家官方系統的說明中，都等同於「長次郎」。單就作品的直觀下可以推知，長二郎的「三輪」丟失了長次郎被世人稱頌的「靜」，與前面所揭露的三只長次郎茶碗比對，並非同一人的作品。

DATA

年代：16 世紀

尺寸：高 9.0 直徑 9.5cm

收藏：鴻池家

如果仔細檢視長次郎的作品，「靜」的確是傳世作品中不二的特質。「萬代」的似顯又隱、「面影」、「勾當」的以靜制動、「無一物」的無限靜寂，每一件作品都宛若巍峨泰山，令觀賞者驟生孺慕之情。然而卻也發覺少數歸於長次郎作品的例如「三輪」，仔細端詳後感覺觸目驚心、慌亂無神。從覺知審美的角度解讀，該茶碗可能並非長次郎所親為，而像是五代宗入所指的工作室其他工匠的作品。

許多歷史名品出處考據不易，往往僅能憑藉殘缺史料或後人記錄，錯誤在所難免。從勇於懷疑到培養出自己的直觀鑑別力，更多是基於對美的覺察而歸結出的感知能力，我稱之為「覺知審美」。是以本書想要藉由日本陶瓷審美變革的各種歷史機遇，從不同視角來學習這個關鍵時刻下，日本是如何形成新的審美觀。

萩燒，
向高麗茶碗致敬的魅力

萩燒極佳的吸水性大大地豐富了器物的表情，並讓釉面裂紋有了深淺交織的呈色，並隨著使用時間的延續，增添了一件件獨特的侘寂衣裳。

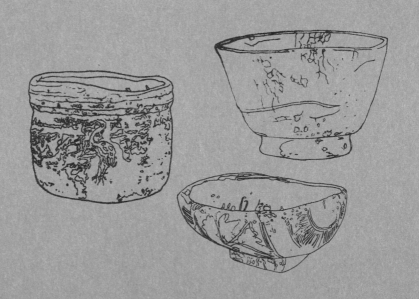

深川燒
（山口縣長門市）

新庄家 略系圖
（深川開窯：1657 年）

松本之介左衛門
（李勺光弟子）

1 代
赤川助右衛門

（2 ～ 10 代省略，
11 代時改姓）

11 代
新庄織江

12 代
新庄貞之

13 代
新庄寒山

14 代
新庄貞嗣
（山口縣指定無形文化財）

15 代
新庄紹弘

田原家 略系圖
（深川開窯：1657 年）

松本之介左衛門
（李勺光弟子）

1 代
赤川助左衛門

（2 ～ 11 代省略，
9 代時改姓）

12 代
田原陶兵衛
（山口縣指定無形文化財）

13 代
田原陶兵衛

田原崇雄

坂倉家 略系圖
（深川開窯：1657 年）

1 代
李勺光

2 代
山村新兵衛光政
（作之允）

3 代
山村平四郎光俊

4 代
山村彌兵衛光信

5 代
山村源次郎光長

6 代
坂倉藤左衛門
（由坂倉家繼承）

（7 ～ 11 代省略）

12 代
坂倉新兵衛

14 代
坂倉新兵衛 （三男）
（山口縣指定無形文化財）

13 代
坂倉新兵衛 （長男）

15 代
坂倉新兵衛
（山口縣指定無形文化財）

坂倉正紘

備註：☐ 為仍健在的作者

松本燒
（山口縣萩市）

三輪家 略系圖
（深川開窯：1663 年）

1 代
三輪休雪

（2～8 代省略）

9 代
三輪雪堂

11 代
三輪休雪（壽雪）
（人間國寶）（三男）

10 代
三輪休雪（休和）
（人間國寶）（長男）

13 代
三輪休雪
（三男）

12 代
三輪休雪
（龍氣生）（長男）

坂家 略系圖
（開窯：1604 年）

1 代
李敬
（改名：坂高麗左衛門）

（2～10 代省略）

11 代
坂高麗左衛門
（山口縣指定無形文化財）

13 代
坂高麗左衛門
（四女）

12 代
坂高麗左衛門
（與 11 代三女結婚）

坂悠太

大和家 略系圖
（深川開窯：1892 年）

大和松綠

山口萩燒
（山口縣山口市）

大和吉孝

大和春信

大和正一

大和誠

大和保男
（山口縣指定無形文化財）

大和博志

大和祐二
（山口縣指定無形文化財）

大和努

大和潔

大和佳太

依前山口縣立美術館館長河野良輔的考

據，在豐臣秀吉發動「陶瓷戰爭」的前夕，

曾命令出征朝鮮的大名毛利輝元要帶回「有

能力的朝鮮陶工」。最初帶回的大批陶工被

安置於廣島，而後移居萩城，傳承著歷代高

麗陶瓷細工秘技的陶工李勺光、李敬兄弟成

為以萩城命名的「萩燒」的始祖。

自1604年毛利輝元轉移封地至萩城

開始，直至1868年的明治維新後廢藩置

縣為止，萩燒一直以來受到藩主財政支持的

御用窯模式，隨著明治維新劃上句點，並迎

來了嚴重的衰亡危機。資本主義的導入使得

西方工業化的機械生產蔚為潮流，萩燒在手

工業的堅持下面臨存續的挑戰。所幸十二代

坂倉新兵衛（1881～1960年）利用

明治中期的反歐洲工業經濟化的氛圍，捕捉

到社會對復興傳統文化的殷切期盼，積極爭

取茶道家元們的支持，並臨摹萩燒家族傳世

名碗，以作品展覽會的形式大肆宣傳。

十二代坂倉新兵衛超越了模仿的刻板印

象，結合利休的「草庵茶」理念，及高麗茶

碗的美學，更進一步連結了現代萩燒的新生

命力。他成功打造了「茶陶萩」的意象美，

讓萩燒的傳統手工業以「工藝」之姿重新被

認識，並帶動了整體萩燒的再生，被譽為

「萩燒中興之祖」。

在困窘的存亡之際，當代的萩燒作家也

紛紛以自身的實力力挽萩燒的狂瀾。

1957年十一代坂高麗左衛門及十代三輪

休雪獲得了無形文化財的認定，讓萩燒一時

之間備受矚目。1970年十代三輪休雪成

為首位獲頒人間國寶殊榮的萩燒陶藝家，更

進一步宣告了萩燒在日本陶藝界不可動搖的

地位。

◇◇ 萩燒傳承至今的主要系統

自李勺光、李敬在萩城開窯以來，技藝代代相傳，兄弟各自開枝散葉，也逐漸形成了不同的子系譜。以下是以山口縣長門市（深川燒）、山口縣萩市（松本燒）及山口縣山口市（山口萩燒）三地為根據的幾個主要系譜的介紹：

◇ 深川燒 （山口縣長門市）

坂倉家 （開窯：1657年）

李勺光之子山村新兵衛光政，受到毛利輝元的嫡子初代藩主毛利秀就賜名「作之允」。榮景一直持續到五代山村源次郎光長，但其養子源右衛門因遭受刀傷而讓開山

◇ 松本燒 （山口縣萩市）

坂家 （開窯：1604年）

坂家為李敬的系譜，李敬被賜名為坂高麗左衛門，一直傳承至今。

祖師李勺光自家的血脈自此斷絕。所幸最後由山村家族的工藝師，坂倉家繼承了祖業傳承至今。

田原家 （開窯：1657年）

由李勺光的弟子松本之介左衛門的兒子赤川助左衛門所建，到了第九代改姓為田原傳承至今。

新庄家 （開窯：1657年）

由李勺光的弟子松本之介左衛門的兒子赤川助右衛門所建，到了第十一代改姓新庄傳承至今。

三輪家（開窯：1663年）

三輪窯的初代窯主三輪休雪，是二代藩主毛利綱廣御用的工藝師，年屆70時銜藩令向樂家五代宗入學習樂燒技巧。到了四代三輪休雪時，又再次向樂家七代長入取經樂燒技法。三輪家不但要守護朝鮮茶陶的命脈，還得滿足毛利家對樂燒茶碗的需求。三輪家人才輩出，十代與十一代三輪休雪均獲頒人間國寶的殊榮，而十代及十一代三輪休雪在傳統白萩釉中，融合了含鐵量高的黑化妝土及粘性高的藁灰釉，自創了「休雪白」聞名陶藝界。

◇山口萩燒（山口縣山口市）

大和家（開窯：1892年）

明治時代開窯的大和松綠所育成的大和家系，至今培育出了兩位仍然活躍於市場，榮獲山口縣指定無形文化財的大和保男洗鍊的色彩感與設計感，大和祐二則結合釉相的裝飾及素材的柔韌質感，成就了獨特的陶瓷語彙。

◇◇ 透視萩燒的七種面貌

萩燒的主要特色被形容為：因釉面裂紋而生的「萩的七種面貌」，在此「七」並非列舉七種特徵，而是多的代表詞。

萩燒所用的土質鬆弛，窯燒時並非堅實地燒結，而是鬆軟地燒成，造就了高吸水性。萩燒極佳的吸水性大大地豐富了器物的表情，讓「茶沁染」在使用後恣意地形成；再加上土胎與釉藥收縮率的不同，高溫下釉面與土坯在拉扯後呈現出細緻的釉面裂紋。

器物因為茶漬的沁潤，讓裂紋有了深淺交織的呈色，並隨著使用時間的延續而增添了一件件獨特的侘寂衣裳。

萩燒與高麗茶碗有著極為相似的特性，因為就算在日本就地取材的土胎與釉藥有別於高麗地區，陶技卻是一脈相承的。始於十七世紀初期在日本本土燒製的古萩，與在朝鮮當地的日本人所興建的倭館窯中產製的高麗茶碗第三期，因兩者啟動的時間大致重疊，且技術同源而容易令人覺得風格近似。

至於萩燒與高麗茶碗的最大不同，在於高麗茶碗第一期原本並非作為茶道具而生產，而是透過茶人之眼的揀擇而萬中挑一的絕美品。這意味著沒被挑選為茶碗的成千上萬的高麗碗，絕大多數仍然是置身於廚房的日用雜器，在磕碰後丟到垃圾桶中便讓人置若罔聞了。系出同門卻命運迥異的，是井戶茶碗中的「筒井筒」，它在碎裂鋦補後反而比，前者是目不識丁的陶工粗放地大批製

成為大名物中的大名物。

◇ 手工量產下的集體美感

有別於樂燒及唐津燒，萩燒在開窯之初就是藩主的御用窯，生產包括茶道具和其他碗、皿、盤、鉢、瓶等日用品。所製作的茶道具除了常見於藩內例行的茶會，也持續提供給朝廷使用。

萩燒的誕生既始於陶瓷戰爭時的陶工遷移，也是豐臣秀吉針對茶道具國產化的一步棋，更有千利休培養了能參與茶道具規格制定的大批茶人弟子。於是利休之後的茶人在汲取原本高麗茶碗中，那諸多渾然天成的形制與釉相的特色後，讓萩燒的陶工凸顯這些經過歸納分析後的特徵。

將高麗茶碗第一期與萩燒茶碗進行對

茶沁染

滄桑懷舊，回味無窮。

波多野善藏

萩茶碗

DATA
尺寸：高 8.3 直徑 12.5cm
收藏：個人

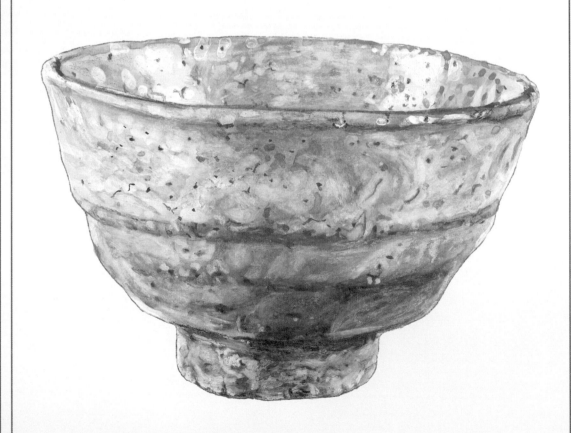

萩燒的「茶沁染」所指的就是茶碗在使用時茶漬沁入釉面裂紋的縫隙，而產生歲月的風情。圖為當代作者、山口縣指定無形文化財保持者波多野善藏的萩茶碗，使用前與使用後一個月的樣貌。一經使用，茶沁染即賦予茶碗滄桑的韻味，讓愛用者不忍釋手。

當一只全新的茶碗，藉由自己的雙手賦予其風霜的面容，便如同呵護家中孩子的蛻變成長般，讓茶器滋養成為生活的日常。

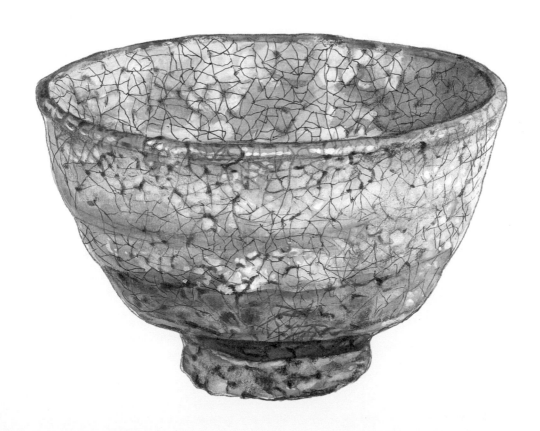

作的飯碗，最後經茶人之眼以量取質而成為茶碗；後者是由茶人參與茶碗的製作，將原來高麗茶碗的精選特色移植到萩燒的成果。

柳宗悅在《茶與美》曾比較井戶與樂燒茶碗，嚴厲批判樂燒的做作，是刻意將人為的美裝飾於樂燒之上，而這類虛假裝飾在茶人之眼下醜態畢露，有違禪宗的「無事之美」。柳宗悅美學的立基點是禪宗的「無事」，在這般嚴苛的標準下樂燒無所遁形。

樂燒在誕生之初便標榜著作者的獨立工序，而自長次郎歿後啟用的「樂」字陶印，更意味著作品成了個人主觀美的表演舞台；相較之下初期萩燒的運作，則是來自朝鮮的陶工銜藩主之命領隊進行，是手工量產的團隊製程。

＊，除了由茶人之眼精挑的一兩只作為茶碗外，其餘仍是作為飯碗之用。這樣的常態時

由一群不識字的陶工日產百千個飯茶碗，如此濃妝艷抹的張揚，如同陶瓷版的野獸派一般令人怵目驚心。古織部釉雖然用色大

至今日，卻僅能成為追憶。當今的手工陶瓷，絕大多數是個人工作室的落款作品。像我曾拜訪的出雲市「出西窯」這樣由20位左右的職人組成，所有作品均不落款的民藝窯，市場上還真是鳳毛麟角。

千利休的愛徒古田織部（1544～1615年），最終更廣為世人所知的不是他戰國大名的身分，而是他以茶人之姿所創作的織部釉。千利休歿後主導「草庵茶」新走向的正是古田織部，這使得萩燒在初期不免受到了古田的影響。織部燒作品釉面數色並用，組成圖案豪邁奔放，映射出自由不羈的豁達個性，看似鮮明的動態下蘊涵著內斂的氣質。

但是看到近年陶藝家的織部釉作品，綠、黃、黑、白交錯纏繞，形制扭曲作態，

膽，卻在個性中收放自如；有的雖然造型誇張（例如杳形，指鞋形），卻在外放中帶有內斂的氣質。

◇◇ 高麗茶碗、古萩與萩燒的比較

高麗茶碗的第一、二期指的是朝鮮製，本來作為日用雜器但被日本茶人作為茶道具使用的茶碗，第三期則是日本茶人下單在朝鮮燒製的茶器。古萩指的是江戶時期在日本燒製的萩燒，與高麗茶碗第三期約莫同時開始。萩燒則泛指明治時代（1868～1912年）起至今所燒製的器皿。

如果說依「覺知審美」的經驗，實物上手能夠感受到器物百分之百的振頻與情感，

照片便能心所嚮往的茶碗，還是高麗茶碗的比例最高。

我反覆將日本坊間各主要書籍、雜誌和網路上所搜羅整理的高麗茶碗照片，對照親臨博物館的感動，歸結出上述所收受到八成五與七成的美。當中最引人入勝，讓人藉由

戶、柿蒂、刷毛目皆為高麗茶碗一、二期的創作。

濱美術館親眼驗證的三件高麗茶碗，小井

隔著博物館的玻璃櫃則能感受八成五，那高清照片則能感受七成左右的美的能量。在橫

為什麼高麗茶碗的比例最高？柳宗悅一語道破：因為無我。但是這樣的無我之作，難道只有古人能做到？我曾無意間走訪了重慶山區的一個不知名的窯口，發現了好幾件令人讚嘆的作品被堆放在窯邊，一問之下價格奇低。資訊發達的今日必然不缺美的作品，只是缺少發現美的眼睛。

仙人手中的托鉢

古萩 粉引茶碗
銘「李華」

最引人注目的焦點在於壺身腰際那一道一氣呵成的雕痕，搭配凹陷與形變的形制，氣勢不凡地將茶碗的大器及豪邁道盡。碗身上鈷藍的淺色斑點錯落於白色的釉面裂紋間，成了賞心悅目的點綴。李華像極了道家仙人手中的托鉢，滿載著出淤泥而不染的氣質，讓觀賞者也感染了桃花源般的縹緲氤氳。

李華，據傳為初代坂高麗左衛門所作，雖未證實，但實為坂高麗左衛門家族所珍藏。每每瞥見其收錄於不同雜誌或書籍時，總是感受到它的氣宇不凡。

DATA

年代：江戶前期（17 世紀）

尺寸：高 8.3 直徑 14 cm

收藏：坂高麗左衛門

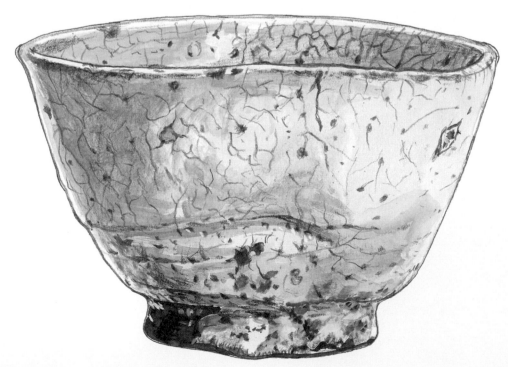

古萩
割俵鉢

「俵」是古時裝米的圓筒狀草織袋，割俵鉢則仿效「俵」剖為半後的樣貌做成了鉢的形制。鉢上以三島曆為底紋，中央則以大膽的鑲嵌花紋為主體。

青灰色的釉面加上黑色鐵斑，將整體氛圍凝塑地十分沈穩。作品整體有著鼎一般的氣勢，像是高僧手中的一件法器般地有著震懾人心的力量。

割俵鉢呈現出內斂、厚實，及色調偏暗的氛圍。以三島曆為底紋的暗花，如同法器上的經文有著震懾之力。讓我聯想到法海收服白蛇的降妖鉢，能散發出讓妖魔現身的金光。

DATA

年代：李朝時代（16 世紀）

尺寸：高 10.7 直徑 16.5～22cm

收藏：熊谷美術館

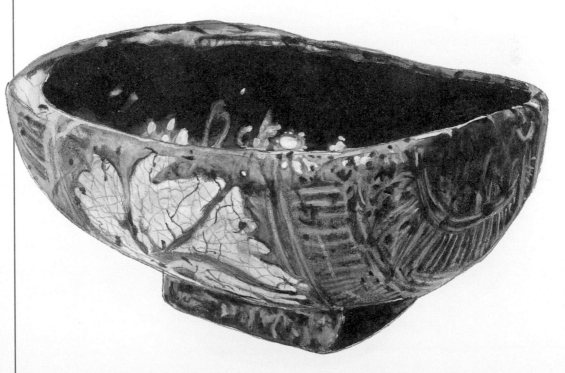

威武大鬍子張飛

古萩 筆洗茶碗

厚實的口緣伴隨釉面裂紋的紋理，粗獷的砂粒與孔隙堆砌出筆洗的造形，枇杷色的枯寂感捎來大地的蕭瑟，據說此乃千利休之孫千宗旦的愛藏。是古萩中的霸氣之作，能帶給觀賞者些許的壓迫感。

茶碗碗身的粗獷感讓我聯想到大鬍子張飛，據說當年張飛在長坂坡當陽橋頭上的一聲吼，嚇退曹操五千精騎。就是這樣的一夫當關萬夫莫敵的氣勢，讓這只茶碗成為傳世之作。

DATA

年代：江戶前期（17 世紀）
尺寸：高 7.8 直徑 12.4cm
收藏：藤田美術館

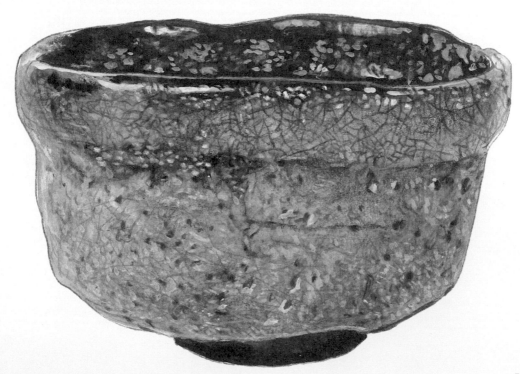

想像是《道德經》老子手中的飯碗，
佈滿歲月與智慧。

古萩
十文字割高台茶碗

DATA

年代：江戶前期（17 世紀）

尺寸：高 9.0 直徑 14.7cm

十文字的割高台茶碗，源自於高麗茶碗的獨特形制，其原型則是中國商代作為酒杯的青銅禮器「爵」。割高台茶碗本於李朝時期為祭祀的器皿，後被日本茶人挪作茶碗使用。

這只茶碗有著一種幽微的美，以及無作為的不刻意，不論是形變的流暢度，或者是掛釉的隨意度。古萩時期仍是一個不落款的年代，沒有為了成名的刻意表現，只有純熟的技巧與專業的職人堅持。這樣的幽微讓胸口能感受到一股外擴的氣韻，綿長而幽遠，若能捧在手上玩味再三，該是一件難得的幸事。

《道德經》中的「故常無欲，以觀其妙。」在無所求中感受到這只茶碗的奧秘，呼應了老子智慧的妙語。

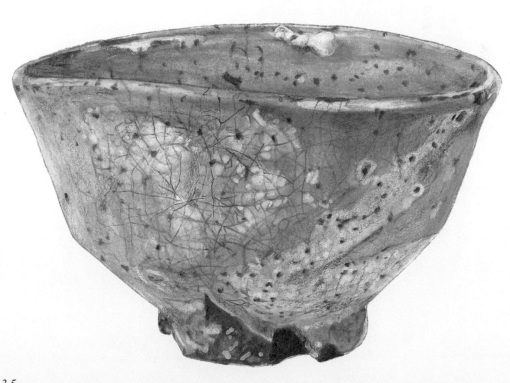

仙鶴立於蒼茫大地照拂萬物

古萩 立鶴茶碗

赤色與黑色參雜的土味基調中，隨性地掛上有「梅花皮」之稱的半透明的白色縮釉，鑲嵌的立鶴頗為靈動，有著立於蒼茫大地照拂萬物的態勢，讓立鶴儼然成為整件作品畫龍點睛的焦點。口緣的切削讓形制更顯粗放，蘊涵靜而生動的張力企圖。

茶碗的圓筒狀乃高麗茶碗中的「御所丸」造形，名稱是來自於十六世紀時由「御所丸號」船將許多該造型的茶碗載回日本。而主畫面的「立鶴」屬於另一個高麗「立鶴茶碗」的系統。從彼時至今日的萩燒，將兩個或三個傳統系統的特色融合為一地創作出來，儼然成為不退流行的趨勢。

DATA
年代：江戶前期（17 世紀）
尺寸：高 9.3 直徑 10.3cm
收藏：長門・田原陶兵衛

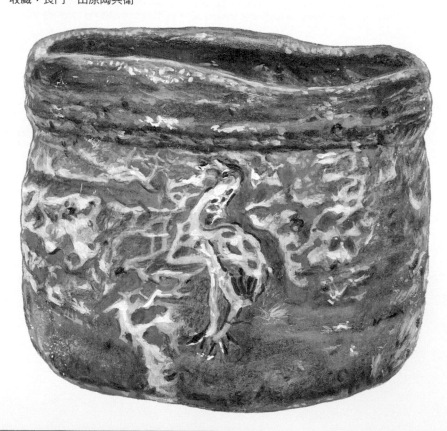

風雲變色，人生本來變化無常。

古萩 筆洗茶碗
銘「立田川」

造形濫觴於祭祀器皿，後轉為高麗茶碗之一的的「吳器」形制，傳統吳器碗身較為渾圓，該茶碗做了些許瘦高的修飾。依粉引的工法刷上了一層白色化妝土後，又掛上少許白色半透明的稻草殼灰釉。表面因沁染而呈現變化無常的「雨漏」景致，黑、灰、白融合交錯，恰似遠眺長空時山雨欲來風滿樓之姿。

大地的蒼茫與雲霧的不定，正是茶碗所要表達的包容及不撓。

不禁感慨人生本來就變化無常。把握當下的樂，珍惜美好的瞬間；感謝當下的苦，因為一切的逆境都將成為明日的養分。

DATA

年代：江戶前期（17 世紀）
尺寸：高 9.8 直徑 12.3 cm
收藏：福岡・大隈正幸

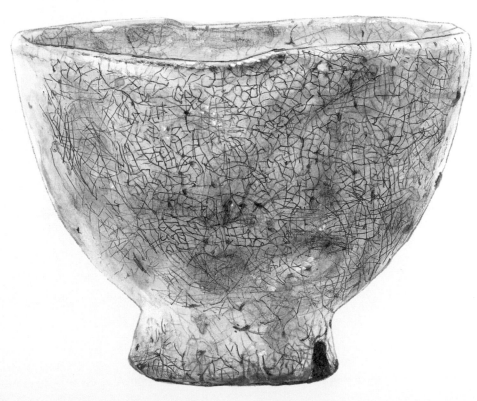

漁樵耕讀，農耕社會的庶民日常。

古萩 粉引茶碗
銘「樵夫」

「樵夫」，取自肌理中蒼天巨木的紋理質感。粗糙的土坯刷上白色化妝土，燒結後呈現出上中下三個分明的層次。口緣端略為外翻，也是造形的特色之一。茶碗散發出一種低沈的共鳴能量，讓觀賞者能感受到溫暖與平和。若有幸捧起茶碗，無疑是如同穿越至古代，以單純的本心置身於參天巨木間，直接品味早期茶人與創作者心心相印的無上底蘊。

這只茶碗讓人聯想到漁樵耕讀，那屬於農耕社會的庶民日常。佈滿粗繭的掌心，溫暖有力地支撐著社會基礎的需求。我願握起「樵夫」的一雙滿是風霜的手，感謝他所有的付出。

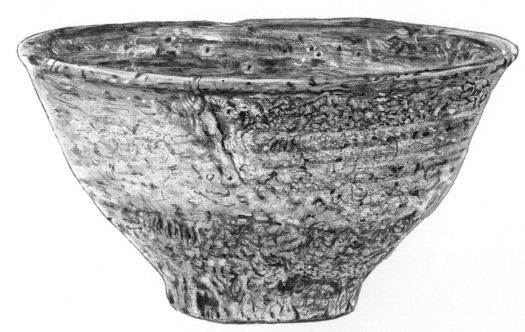

DATA
年代：江戶前期（17 世紀）
尺寸：高 7.6 直徑 14.9cm

◇ 不同維度的審美，
有為與無為間的平衡

高麗茶碗第三期與古萩皆為具備美學意識的茶人或陶工指導下的創作，雖也有不少精采的作品，但在賞析時有一點可以留意，那就是曲線是否過分歪斜？舉例第二期與第三期的高麗茶碗各一只來做比較：二期的柿蒂茶碗「毘沙門堂」（見P44）及與之釉色感近似的三期的伊羅保茶碗「末廣」。「毘沙門堂」屬於高麗茶碗中的名碗，其朽葉色調有一種大地枯寂的深邃感，口緣雖略微形變，但屬於轆轤不平整、拉坯無法完美的表徵。

反觀「末廣」，雖然層次分明、肌理的澀味天成，但刻意的歪斜讓人覺得過於做作。這正是因為朝鮮製的三期茶碗，在接受了日本茶人的形變要求後，所產生過度扭捏使命感，但對美的詮釋則有賴自己不斷地精益求精。形變與扭曲為存乎陶工一心的一線的結果。

之隔，稍一不慎便可能讓美感有天壤之別。

柳宗悅在《茶與美》對此有精闢見解，為變形而變形，為瑕疵而瑕疵，始終是人為地在製造做作的美，略為恍神就拿捏失準而醜態畢露。只需稍加留心，在第三期高麗茶碗或當代創作中，不難發現這樣的範例。

當代作者的萩燒作品又如何？這便完全落入作者個人涵養的議題了，也是我不斷在《器與美》中強調的，在「不同維度的審美」下若陶藝家願意自我提升修為，就容易把握形變的度。若得以取得有為與無為間的平衡，所創作出的作品就會呈現「毘沙門堂」的自然，而非「末廣」的歪曲。

2004年萩陶藝協會企畫了一本作家名鑑《萩的陶藝家們》，介紹了以萩市為核心的108位作者，可謂百家爭鳴。每一位作者都有其特長，對於傳統與革新也存在一份

釘彫伊羅保茶碗
銘「末廣」

刻意扭曲，極不自然。

「伊羅保」的命名來自於對扎手及凹凸不平表面的形容的日文借用字，後來成為高麗茶碗的一個類屬。褐色的土坯肌理與青灰色的釉面交錯，形成了迷人的景致。只是這只茶碗的形變過於刻意，給予觀賞者一種令人格外彆扭的不自然感受。

未來有機會捧起一只形變的茶碗時，一邊 360 度轉動一邊仔細端詳，感受一下茶碗的氣韻。自然的形變會帶來愉悅，刻意做作的變形只會令人厭煩。

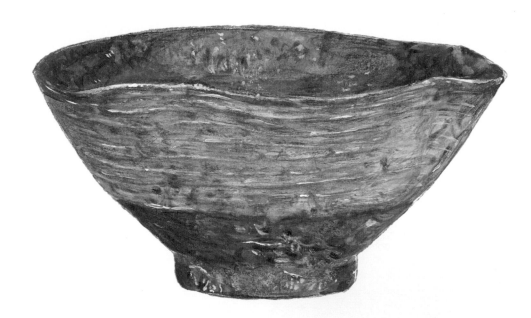

DATA

年代：李朝時代（17 世紀）

尺寸：高 7.8 直徑 16cm

收藏：靜嘉堂文庫美術館

唐津燒，陶瓷器的文藝復興

這無疑是對中世紀的古窯宣告了近代的黎明，是在澀味當中包裹了華麗。讓我們了解到至今仍有一種品味悠遠的陶瓷，叫做唐津燒。

唐津燒獨特的自由灑脫及渾然天成，被日本茶界譽為「陶瓷器的文藝復興」。然而它命運多舛，曾經舉國追捧，卻在一度過於氾濫後，市場又遭瓷器侵吞而銷聲匿跡。

唐津燒的發展軌跡與地理位置息息相關，簡介如下：

● 岸岳地區：
1580年代後半至1590年代

● 伊萬里地區：
1590年代後半~1610年代

● 有田地區：
1610年代後半~1630年代*

● 武雄地區：
1590年代~江戶時代（1603~1868年）前期，之後轉向釉色更豐富的二彩唐津與三彩唐津。

唐津的「唐」日文發音Kara與「韓」相同，依據史料在1368年前還被

◇◇ 唐津燒發展的
濫觴及起伏

有別於萩燒起始於「陶瓷戰爭」（1592~1598年）後，朝鮮的陶工隨軍抵日起才開展，日本陶瓷學者根據出土文物，證實了唐津燒在最早發達的岸岳古窯區，於1550年之前便已開窯，且1580年代後半到1590年代為岸岳地區發展的最盛期。從窯址遺跡及殘片推斷，不論是築窯的「連房式登窯」或疊燒的技法，都是當時朝鮮擅長的並與傳統日本「穴窯」及單件燒製相異。但泥條堆疊及拍打成

*從1580年代後半至1630年代的唐津燒被稱為「古唐津」，而江戶中、後期（1631年起開始至今的作品均被歸類為一般的「唐津燒」。坊間對這短短40年左右的「古唐津」定義，有別於跨度兩百多年的「古唐津」。江戶時期製作的萩燒，被稱為「古萩」。

1
3
2

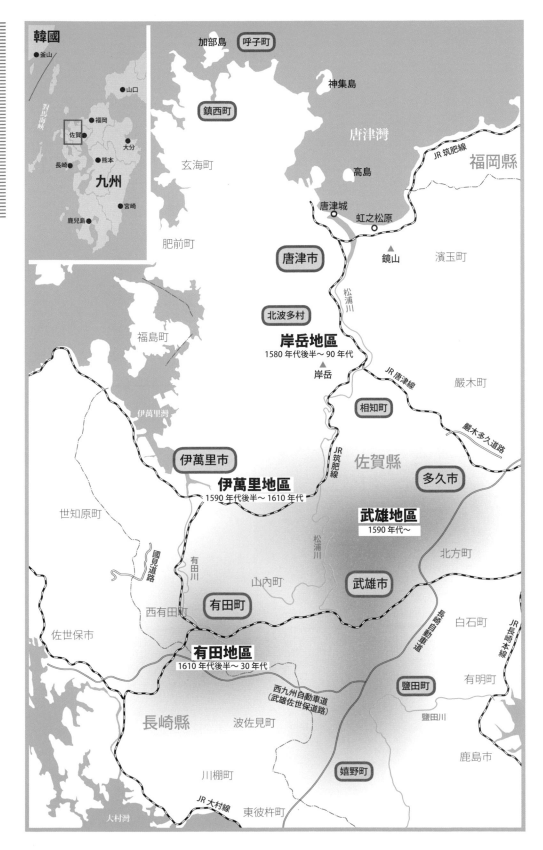

古唐津窯址分布圖

韓國

九州

●釜山

●山口

●福岡

●佐賀

●大分

●長崎

●熊本

●宮崎

●鹿兒島

對馬海峽

加部島

呼子町

神集島

鎮西町

唐津灣

JR筑肥線

福岡縣

玄海町

高島

肥前町

唐津城

虹之松原

唐津市

鏡山

濱玉町

福島町

松浦川

北波多村

岸岳地區
1580 年代後半〜 90 年代

岸岳

JR唐津線

嚴木町

伊萬里灣

相知町

嚴木多久道路

伊萬里市

JR筑肥線

佐賀縣

多久市

伊萬里地區
1590 年代後半〜 1610 年代

武雄地區
1590 年代〜

世知原町

松浦川

北方町

國見道路

有田川

山內町

武雄市

有田町

西有田町

長崎縣

佐世保市

嬉野鹿島有料道路

白石町

JR長崎本線

有田地區
1610 年代後半〜 30 年代

鹽田町

有明町

西九州自動車道
(武雄佐世保道路)

波佐見町

鹽田川

鹿島市

川棚町

嬉野町

JR大村線

東彼杵町

大村灣

形的薄胎技法，卻是來自中國南方福建、廣東一帶，所以唐津燒也被稱作是日本陶瓷與中國、朝鮮技法的邂逅。

豐臣秀吉於1592年發動第一次陶瓷戰爭，時任岸岳城主的波多親率兵親征，但由於出師不利，部眾苦戰後半數傷亡，在兩年後返日途中被豐臣秀吉沒收了領地。消息傳回岸岳後人心惶惶，陶工們自岸岳城四處逃逸。

陶瓷戰爭後各城的諸大名爭相帶回朝鮮陶工，陶工得到相對優渥的待遇和保護，同時也吸引了許多沒有戶籍的浪人武士的投入。1590年代後半，唐津燒的發展自岸岳移轉至伊萬里地區，並迎來了唐津燒發展的高峰。

此時唐津燒不論質與量都得到了大幅提升，風格也趨向多樣化，包括繪唐津（見p136）、皮鯨（見p142）、奧高麗（見p144）、朝鮮唐津（見p150）、斑唐津、黑唐津等，每一種別緻的命名背後都有令人津津樂道的技法與特徵。唐津燒在當時由於釉色變化豐富，又能因應各式茶器、食器、酒器的市場需求，讓許多資本爭相投入。在量產的推波助瀾下，於短時間內便流通於全日本。

◇
擁有洗鍊魅力的唐津燒，從發光到隕落

可惜好景不長，不多久便幾乎迎來了滅頂之災。由於中國進口的青花瓷高級食器，受到上層階級的追捧，而與伊萬里相鄰的有田地區開始生產硬質的白瓷土，並成功燒製了初期素雅的伊萬里瓷器。在日本國產瓷器誕生後，市場重新將瓷器（伊萬里燒*）定義為高級品，而把陶器（唐津燒）歸類於低

＊伊萬里燒：是日本以有田為中心的肥前國所生產的瓷器總稱，因自有田北邊的伊萬里港輸出的瓷器在國際大放異彩，而稱之為伊萬里燒。

與有田相鄰的武雄地區原本盛產繪唐津，在桃山時代為量產的主力。北大路魯山人曾如此盛讚：「無造作的粗野禿筆下那笨拙的手繪，卻有著通達古今的名畫品味，甚至擁有連畫師蕪村都遠遠未及的雄勁筆力。」

但在國產瓷器問世後唐津燒逐漸乏人問津，燒製的方向在江戶前期後轉向色彩相對豐富的二彩唐津，以及三彩唐津續航。

唐津燒自開始發光到隕落，竟只歷時了三、四十年；這期間所創作的唐津燒，被世人稱為「古唐津」，也讓古董藏家最為愛不釋手。柳宗悅這樣形容古唐津：「對茶器裡唐津等的尊崇，是被紋樣裡的簡素所吸引，和讀到了素色之心所致。」

階雜器，致使高階的茶道具及碗、皿、甕類的訂單流失，整體唐津燒的訂單逐年減少。

再加上進入了江戶時期後窯場林立，燒窯所需木材的濫伐導致山野亂象叢生、各類問題層出不窮，藩主終於出手整治並勒令統合藩內窯廠。除了朝鮮陶工從優安置外，日本陶工包括許多轉職的浪人武士，一共824人遭到放逐。

在淘汰了伊萬里及有田地區部分不合格的窯廠之後，窯業自此集中於有田地區。而在陶器與瓷器的此消彼長下，有田地區的出土殘件，甚至顯示陶工將同窯燒造的瓷器與陶器交錯疊燒的情形。

但最終唐津燒仍不敵市場的消費取向，於1630年代末被伊萬里及有田地區的瓷器近乎全面取代，唐津陶器幾近走入歷史，以致於一般的當代消費者根本以為伊萬里燒及有田燒＊是瓷器的代名詞。

＊有田燒：地理位置上有田位於伊萬里的南方，早期由於陶瓷器均由伊萬里港出口，所以都被稱為伊萬里燒。明治時期以後開始以產地命名，有田地區所產製的稱為有田燒。

從嫌惡唐津燒到唐津燒最大的藏家，出光佐三

「丸十文茶碗」似乎有著一股召喚並淨化觀賞者心神的能量，進入茶碗所包容的世界後，有一種得到救贖的感受。無怪乎日本實業家出光佐三對唐津燒自厭惡到愛不釋手，全拜了該茶碗之賜。

空生萬有，無涵蓋一切的有。 **繪唐津丸十文茶碗**

這件丸十文茶碗，受到許多後世陶藝家的追捧與仿效。但這看似簡單而隨意的圈叉隨筆，卻隨著釉面脫落裸露土胎，釉面裂紋的沁色及金繼修復，形成了一幅不可複製的歲月映像。後世的仿品，甚至出自名家之手，怎麼看都只及正品神韻的十之二、三。

DATA

年代：桃山時代（16 世紀）

尺寸：高 9.0 直徑 15.0cm

收藏：出光美術館

出光佐三原本對唐津燒茶碗的印象是扭捏作態、刻意造作，所以很是嫌惡。有一回到一家古董店時瞥見這只丸十文茶碗，聽老闆說這是唐津燒時，直接斷定是贋品並說道：「哪有這樣的唐津燒，拿走吧！」老闆急忙解釋：「這是桃山時代的古唐津，近期有很多窯址的調查已經證實了。」出光佐三於是仔細端詳後，呢喃著：「如果是真的，這類的有多少我收多少。」

當時正值二次世界大戰時期，許多逸品因戰亂而流入市場，古董界就有傳聞這些流出的唐津燒，不是在出光手上，就是在去出光家的路上。最終出光前後收了三百多件古唐津的名品，自此如果將出光的藏品排除在外，在日本就辦不成「古唐津名品展」了。

出光佐三更因為所藏的唐津燒而開辦位於東京都心的出光美術館，雖然美術館的總體量並不大，但對所藏品進行了深入的研究，並將成果集結成系列出版品。當中還有一個常設展，把各個時期的陶瓷破片進行整理，讓參訪者能更好地理解日本陶瓷的歷史與發展，可謂是一間十分用心的私人美術館。

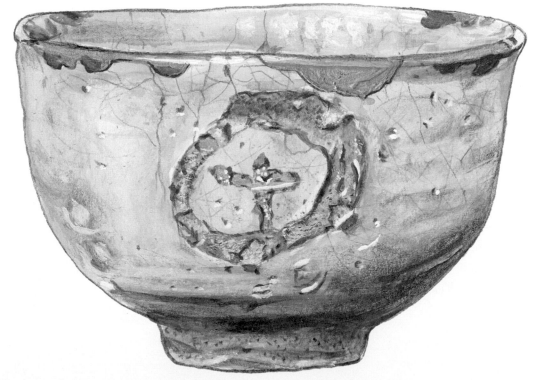

◇◇ 四百多年來近乎
一脈獨存的中里家

古唐津由於僅僅發展了三、四十年後盛況便嘎然而止，接續在古唐津之後的江戶中期，唐津民窯也曾經蓬勃發展了一段時間，只可惜在殘酷的市場競爭中遭到淘汰。日本最珍貴的世代的技藝傳承，對唐津燒而言恰似風中殘燭，所幸地方政府資助的藩窯，還有一只倖存的獨苗，延續著唐津燒的傳統命脈：中里家。

中里家的陶祖初代中里又七於1596年開窯，到了1615年時唐津藩集結了各地的優秀陶工，並任命中國陶工初代福本彌作，岸岳陶工初代中里又七，李朝陶工初代大島彥右衛門三人為御用窯師，唐津藩窯自此啟動。而在唐津藩窯銜命移至窯廠聚集的椎峯後，藩窯與民窯共同造就了椎峯極盛時期的榮景。藩窯雖貴為御用窯，但逐漸地也為民間生產。1697年因椎峯的陶工無力償還虧欠伊萬里商人的借款，被商人提告後敗訴，椎峯由此極盛而衰。

之後隨著市場對唐津燒需求的退燒，御用窯在風雨飄搖中失去了能見度。直至1734年五代中里喜平次開始銜藩命製作御用茶碗，並以「獻上唐津」的名義成為貢品，且經常性地成為將軍家的御用品或藩與藩之間的贈禮。「獻上唐津」的燒造一直持續到1871年。

經過了數十載的沈寂，十二代中里太郎右衛門於襲名後力圖唐津燒的復興，並獲得唐津燒人間國寶的盛譽，目前由第十四代中里太郎右衛門持續在傳統中努力創新，中里家的傳承已逾425年。

低調之美，沁入骨髓。

繪唐津向付

中里太龜為「萩燒中興之祖」十二代中里太郎右衛門之孫，另一身分為美食家的中里太龜的這只向付（食器）呈現了唐津燒樸素、平凡卻美得深邃的特質。中心點的梅花紋及簡單幾筆鐵繪的線條勾勒，露胎口緣紫口的呈色，大幅的留白展現淡青色釉面的素雅。

古唐津的生產，本來就是為了因應大量日用雜器的市場需求，而映襯食物的美味感更是食器角色扮演的要務。不顯山露水的隱晦，低調而粗放的質感，正是唐津燒倍受市場垂愛的關鍵。中里的詮釋，恰如其分。

DATA
年代：2018 年
尺寸：高 5.0 直徑 14.0 cm

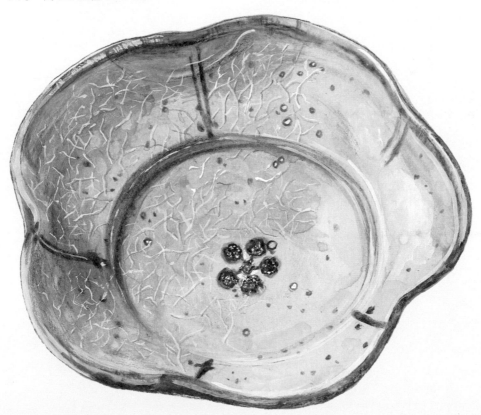

◇◇ 古唐津的
五大特色與鑑賞

藝評家青柳惠介曾這樣形容古唐津：

「唐津燒的魅力在於其百裡挑一的純粹，與品味陶瓷器所用的土本身的個性及層次。

「粗放且鮮明的土味」、「枇杷色的呈色產生的細緻土味」、「高密度燒結的鏗鏘土味」、「明快的淡褐色自土中濃淡相宜地透出」等，這些不勝枚舉的形容詞勾勒著日本人對土這一素材的執著。因為古唐津所用的土並非粘土而是含有碎石的砂岩土，在燒結後才能創造出耐人尋味的層次感。

古唐津自古以樸素著稱，沒有靚彩、形姿及精緻的繪工，但這不起眼的平凡陶器，卻受到日本人獨特審美意識下的感性追捧。

古唐津的「土味」、「景色」、「觸感」、

「映襯」、「沁色」成為其魅力至今不衰的五大要素。

「土味」是指日本人以獨特的美學觀，蘊涵具有壓迫感的力度。雖有各式各樣的表現，但均明快而不拖泥帶水。這無疑是對中世紀的古窯宣告了近代的黎明，是在澀味當中包裹了華麗。讓我們了解到至今仍有一種品味悠遠的陶瓷，叫做唐津燒。」

1 土味

器雖小含宇宙，氣雖隱吞山河。

繪唐津柿紋三耳壺

繪唐津是在土坯上面，以氧化鐵為釉彩描繪具體紋樣或文字的技法。這只三耳壺是繪唐津中最具代表性的作品之一。唐津燒的樸素大器，繪唐津技法上「無所求」的民藝特質，雖滿布於壺身卻不失灑脫及雅緻的柿紋，再加上底蘊十足的「土味」，這是一只茶人只要過眼便難以忘懷的大作。

瓶口瓶身多處錫補，但也成就了日本茶人熱愛的金繼之美。

直觀這只三耳壺，令人感受到寧靜與放鬆。高雖僅17公分，卻有著許多大壺所不具備的韻味與氣勢，彷彿涵蓋了上下四方；唐津的低調雖令其乍看不起眼，細品後卻訝異於它氣吞山河之姿。

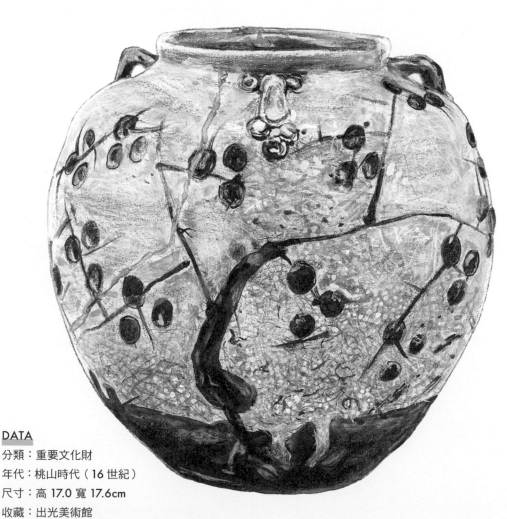

DATA

分類：重要文化財

年代：桃山時代（16世紀）

尺寸：高 17.0 寬 17.6cm

收藏：出光美術館

驚濤駭浪中翻騰的巨鯨

皮鯨唐津茶碗

銘「增鏡」

皮鯨，指的是唐津燒茶碗的口緣抹上一圈鐵黑色，加上碗腹呈黑褐色，其餘釉面的無紋樣，如同虎鯨的黑背脊與白色腹部一般。在什麼裝飾都沒有的釉色中仍能創造出強大的氣場，創作者的內心必定擁有著有無相生的巨大能量。

越簡單的美意味著越不簡單，看似平和的茶碗其實如同在驚濤駭浪中翻騰的巨鯨，留給後人無限的想像。

DATA

年代：桃山時代（16 世紀）

尺寸：高 7.6 直徑 12.8cm

收藏：出光美術館

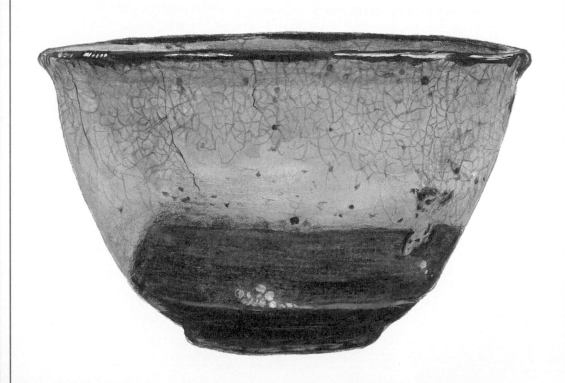

松木與瓶身，蒼勁、穩重。

刷毛目松樹紋甕
（二彩手）

二彩手，顧名思義是以兩色進行彩繪的技法。二彩與三彩唐津成為江戶時期以降彩繪唐津的主力。松樹是彩繪的主角，雖說不上蒼勁卻雄渾有力，渾圓的甕身顯得沈穩感十足。

細看手繪的松樹肥厚感獨具，而樹幹與樹葉邊上有鐵繪的暈染效果。畫師不喜刻意與工整，就這麼熟練而憨厚地大筆一揮。唐津燒的無名作者、實用性強、不做作的技法，正體現出當時的民藝之美。

DATA

年代：1630～1670 年
尺寸：高 36.1 直徑 31.2cm
收藏：佐賀縣立九州陶瓷文化館

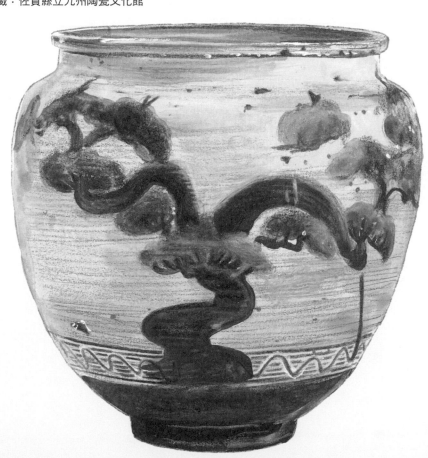

2 景色

釉藥的流淌，及手工掛釉時留下的指痕等成為鑑賞的標的。

「景色」是指在拉坯成形、掛釉或燒結的過程中，許多意料之外的偶發所形成的變化，這非人為的自然之美是藏家注目的焦點。成形中無預設的指痕，修坯工具的不慎掉落造成的摳痕，就這麼保留著入窯煅燒。

陶工的「惜物心」與「童心」交織成唐津燒最美麗的風景。

看起來拙劣卻並非拙劣，
看起來平反卻是非凡。

奧高麗茶碗
銘「深山路」

DATA
年代：16～17 世紀
尺寸：高 7.8 直徑 14.0 cm
收藏：個人

I44

奧高麗是指高麗茶碗中的一種分類，在江戶時期被誤認為生產於朝鮮，所以對釉面沒有紋樣裝飾，顏色為「枇杷色」或「朽葉色」的茶碗賦予「奧高麗」的名稱。

鬼才加藤唐九郎曾說：「奧高麗的魅力讓人無法具體捕捉，不論哪裡都做得很樸素，看起來拙劣卻並非拙劣。用來喝茶滋味應該很匹配，因為土質柔軟，茶味亦當柔和。若以瓷碗飲茶應該會過於堅澀吧。」

「深山路」是唐津燒中常見於不同雜誌封面的名碗，在深褐色的土坯上略掛薄釉，剝落處露出的土胎及高台的土味，正是愛好唐津燒者玩味再三之處。該茶碗可謂平凡無奇，但對以禪修為尊的茶人們而言，卻是一件充滿深邃魅力的名器。

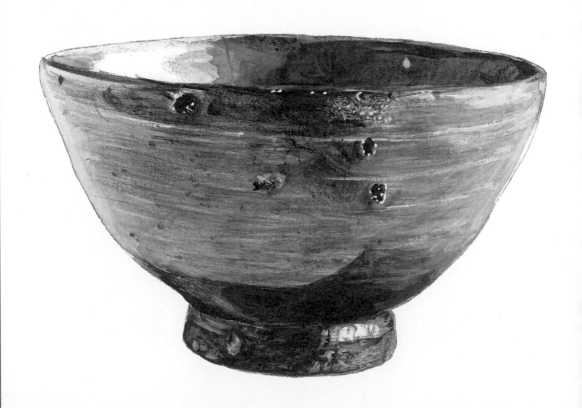

古唐津整體柔順的肌理及曲面，握在掌中讓心裡感覺格外踏實。

「觸感」指的是由指尖開始，感受到器物表面的粗糙或滑柔，再經掌心感知整體線條與重量感。古唐津的所有稜線都是曲線，連角形器都有圓弧收邊。日本酒用的唐津杯特別受到歡迎，市場上有「備前酒壺，唐津酒杯」的組合偏好。

彫唐津茶碗
銘「巖」

山岩巍峨，處變不驚。

以十字刻痕作為紋飾，是彫唐津茶碗的主要特色。十字刻痕上滿佈縮釉的「梅花皮」，增添了視覺上的層次感。豪放不羈的流暢寫意，一氣呵成的雕刻技巧，恣意地展現在帶有厚度的碗壁上。釉面抹上了歲月的痕跡，大面積的黃褐色暈染與白色釉面的裂紋，如同交織為一幅晚霞與白雲共融的景致。又似一首時而鏗鏘有力，時而柔順婉約的協奏曲，讓人感受到山岩巍峨，處變不驚，更迫不及待地想要在捧起後陶醉其中。

看似彫唐津不過是在厚實的坏體上刻削出十字紋，在比對當代彫唐津的諸多死板的形似技法後，還是會感嘆如「巖」這般交織著力與美的作品，是如此地難能可貴。

DATA
年代：桃山時代（16 世紀）
尺寸：高 9.9 直徑 12.0cm
收藏：東京國立博物館

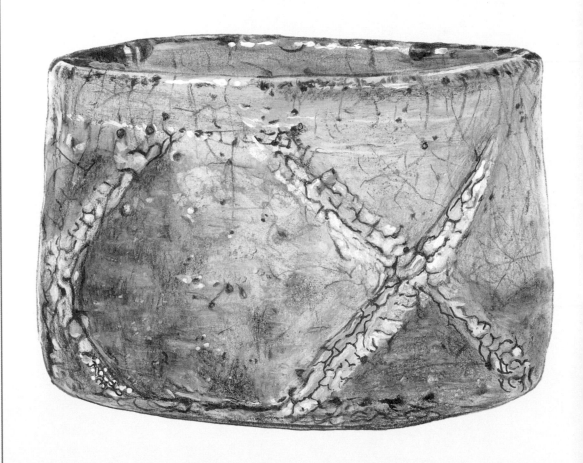

深秋入冬，萬物枯寂。

是閑唐津茶碗 銘「三寶」

曾屬醫師中尾是閑所持有，也是命名的來由。具有類似柿蒂茶碗的造形與質感，由三色釉層組成，上端帶紅的枇杷色，腰身是鼠灰色帶梅花皮，碗腹則呈現深褐土色。

茶碗呈現一種濃烈的枯寂氛圍，三層釉色的交替猶如朽葉經深秋入冬時，萬物將迎來一場冬眠的休憩以期待來年春季的覺醒。茶碗散發著冬藏老者的智慧，卻又捎來冬去春來的期許，是一只凝視許久也不厭倦的逸品。

熱愛古董的文學家青柳瑞穗曾這麼形容「三寶」：「若得在日本茶碗中擇一的話，我會毫不猶豫地選擇它。該茶碗如同將所有高麗茶碗的美盡收於一身。就算志野名碗如『卯花墻』*將其特點悉數展現，我也不認為有何新意。」

*卯花墻：日本列為指定文化財的志野茶碗，銘「卯花墻」；是志野燒的第一代表作，備受茶人讚賞。三井記念美術館收藏。

DATA

年代：17 世紀初

尺寸：高 7.9 直徑 16.0cm

收藏：和泉市久保總記念美術館

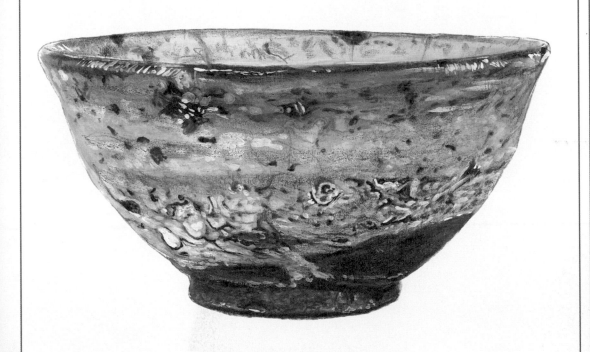

4 映襯

「映襯」指的是美的呈現並非靠器物的獨白，而是在與他物結合後所發現相得益彰的美。古唐津主張無形、無色、無紋，而旨在烘托「他物」的存在，使得整體美感令人更能再三玩味。

例如「茶的映襯」中那井戶茶碗的枇杷色所映襯的翠綠茶湯，讓人感受更深一層的美味；「花的映襯」中若以華麗及紋飾豐富的花瓶來插花，必定使得花與器彼此競豔而互損，古唐津的花瓶才能真正襯托出鮮花的色彩與生命力；「酒的映襯」中古唐津的酒杯酒器與飲酒氛圍的契合等等，都讓古唐津提升了人們的生活與美的交融及想像。

朝鮮唐津德利

巍巍黑山、白雪皚皚。

德利，是日本細頸酒瓶的名稱。朝鮮唐津是釉色中黑、白對稱並佐以藍、黃灰釉互融的特殊掛釉技法。這是唐津燒中辨識度極高的一脈，但由於燒結後極容易花得紛雜無章，再加上景德鎮也有大量釉色類似的商品，所以美感獨具的朝鮮唐津至今並不多見。

這只德利在下半部的黑、黃、藍色融合得內斂有致，瓶身的肌理紋路讓釉面的層次感豐富，瓶首的白釉雜以藍斑靜靜地

DATA

年代：桃山時代（16世紀）

尺寸：高 23.3cm

收藏：逸翁美術館

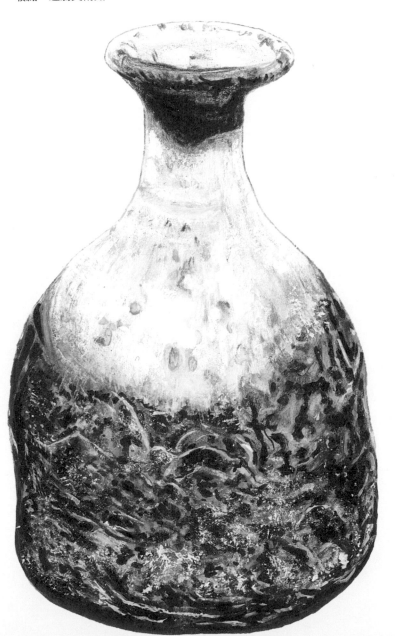

流淌下來，仿若富士山巔被瑞雪覆蓋，呈現出令人讚嘆的美景。作者雖然佚名，但將低調奢華的絕景表現得栩栩如生，讓我彷彿能感受到作品躍出畫面的生命力。

5 沁色

「沁色」指的是長年的使用後，器物表面的顏色與層次感受到沁染而加深。

因長時間的使用而讓景色及韻味，自最初的樣貌逐年產生變化，如同自己親手滋養了器物的成長，是為一種器物賞玩的趣味。

沁色也可視為一種對使用者的邀約，似乎是創作者刻意的留白，為了邀請使用者進行再創作的設計。

面帶微笑的智慧老者

繪唐津菖蒲紋茶碗

簡潔樸素的半筒形茶碗上，有著被譽為一氣呵成、「無心」之繪的菖蒲鐵繪。下筆的工匠一定無法想像，數個世紀後後人會將目光焦點落於這個不經意展現出的無限生機的隨筆。滿佈細緻的釉面裂紋，像是披上了歷盡滄桑的襯衣，佐以鍋補的修飾，更似戰功彪炳的老將。

茶碗如同一位智慧的老者，訴說一句句無聲的恬淡，要我們晚輩包容一切過往的悲歡離合。曾經的起伏與笑傲江湖，總不敵抵達人生的終點時，仍能帶上嘴角的笑意。我如是感應到它強大的氣場。

DATA

分類：重要文化財

年代：16 ～ 17 世紀

尺寸：高 9.3 直徑 12.3cm

收藏：田中丸館

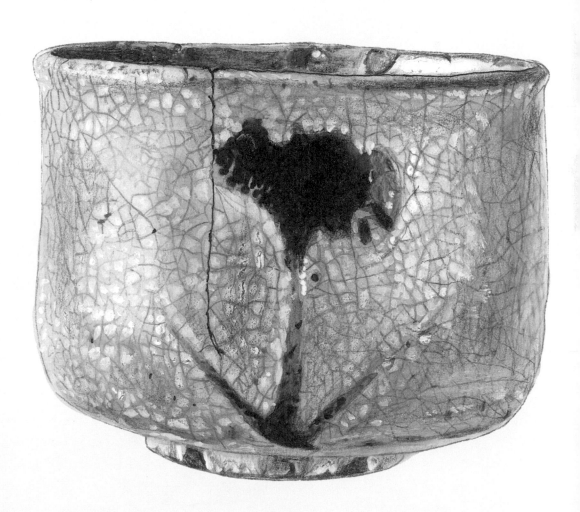

向傳統致意的當代陶藝家

所謂的「一碗一宇宙」，其實就代表著陶藝家的人生觀，作者以何種處世的態度面對人生，作品就呈現出何等的器度與價值觀。

根據陶瓷學者黑田草臣的研究心得：

「李朝的三代太宗、四代世宗的國政以廢除佛教為方針，並以高壓手段沒收寺廟，大批僧侶因頓失生計而部分轉而成為陶工。清修的僧人在熟能生巧後所秉持的不只是技巧，溫暖的觸感、個性的造型及豐富的感性同時融入了作品。心無旁鶩地燒窯，井戶茶碗的枇杷色，吳器茶碗的紅葉色等，令人屏息的窯變之美從此誕生。此刻問世的並非粗貨雜器，而是氣韻生動的高麗茶碗。」

他還表示：「當凝視著高麗茶碗時，猶如陶工之魂於400年後的今日肅然地與我交談。高麗茶碗斷非無意識或無造作的創作，而是以創作者的感性與作為為出發點，將念想透過雙手傳遞出感動。」*

作為本章節中探討當代作者踴躍模仿歷史名碗，最終呈現出怎樣的結果的引言，黑田的論述引出了兩個值得深思的議題：一是對柳宗悅的觀點「高麗茶碗悉數是目不識丁陶工所作的日用雜器」提出反論，也就是黑田刻意駁斥了柳宗悅的基本觀點。二是當代陶藝家的修為是否能具備如李朝僧人一般的境界。

◇◇ 百萬分之一的美

仔細端詳高麗茶碗的黑田，打自心理發出由衷的讚嘆，他透視了茶碗所包覆的深層美，認同陶工的靈魂已注入其中，使作品散發出互古的力量。然而他忽略了一個殘酷的事實，收藏鬼才青山二郎曾說：「第一流的朝鮮藝品乃陶瓷器，但僅百萬中擇一。」如果我們從圖冊中追思高麗名碗，就連精挑細選的清單當中，都只有少部分的器皿蘊藏著深刻且難忘的美感。換句話說，真正能傳世

的茶碗比例過低，李朝各窯仍有99.99％的產出，只能回歸於日用雜器，像是一只丟棄在垃圾桶旁邊，都不會被多瞧一眼的農民碗。

黑田所描繪的李朝僧人，因清修而成就了茶碗的絕美。如同江西吉州窯的木葉盞中，那一片葉脈蜷縮的殘相，所收錄於歷史的驚嘆。木葉盞的禪意同樣也被推測為禪僧或修行陶工所為，然而木葉盞中脫俗的禪相並不普遍。

我有位重慶的友人發願搜集500個唐、宋時期各窯口的盞，最終欲以美術館展品的形態供後人學習，至今已近滿願。在拜訪其北京工作室並上手數十件藏品時請教，如何辨別真偽？友人除了拜師練就眼識之外，凡遇模擬兩可者則送熱釋光檢測，熱釋光的誤差值在加減一百年左右，已成為近年業界平息爭論的首選。500件唐、宋真品的「茶人之眼」篩選過後，那百萬分之一的

對渴求判讀真偽的後進而言，的確是不可多得的教材，但是對美而言呢？在一一檢視手中數十只唐、宋盞後，能留下深刻印象的，仍屬鳳毛麟角。

黑田的另一個觀點，是認為高麗茶碗承載著陶工的感性與意識之美，是陶工個人的溫暖注入作品所造就的極致之美。但是黑田忽略了李朝當時的窯口都是集體創作，而非個人工作室，任一陶工只負責拉坯、上釉、燒窯等環節其中之一。就算一個窯口一、二十位窯工中有幾位轉職的僧人，再高的個人修為都將成為製程的一小部分，不足以成為美的關鍵要素。而我所觀察的當代陶藝家，高修為的作者能在十數個茶碗中，出現一只令人感動的作品已屬難得。

黑田所讚嘆的美，並非普遍存在於每個高麗茶碗中。他的感動來自於經過早期茶人

美。而黑田推論中李朝僧人所製之茶碗，就
算當中有高僧的作品，數量恰似似禪寺林立的
江西，傳世之作並不算少的吉州窯木葉盞，
也僅出現過幾件美得令人驚嘆的作品。

黑田的時空背景欠缺大數據分析，所以
容易將已被海量篩選的美器，誤以為是時代
普遍的印記。誤以為自百萬件粗雜民器中精
選的一件作品，是憑藉著陶工高超的美學素
養所完成的。更誤以為自己所追隨的，早期
茶人透過茶人之眼揀選的作品，是自己慧眼
獨具的發現。

南宋
吉州窯木葉盞

殘葉飄落，浴火重生。

燒製這一只木葉盞的陶工顯然有極深的禪悟，黑、白、紅、黃、青
五色在薄如蟬翼的殘葉上躍動，象徵著色、香、聲、味、觸皆當捨能捨。

一捲殘葉的飄落，是一段生命的終點，卻藉由定格於碗底得到新生的曙
光。

部分現代陶工喜歡享受花開競豔、枝葉繁茂的盛夏，熱衷於捕捉百
花綻放最美的瞬間，所以將一片金燦燦的葉子燒結於嶄新的黑釉盞內。
卻殊不知蝕刻後葉脈的蒼茫，才有機會蘊育最雋永的深情。

黑田草臣若親睹這只木葉盞，會不會誤以為大部分的吉州窯的陶工
都是美感獨具的不世天才？

DATA
窯址：江西吉州窯
年代：南宋

◇◇ 當代陶藝家的
挑戰與成果

然而黑田的論述，卻引發一個值得探究的題目，當代的陶藝家如何挑戰傳世名碗的天花板？尤其是在這個所有作品都出於個人雙手的世代，無意識的創作已不可能發生。

首先陶藝家要能深切地認識到突破的關鍵點乃向內而非向外探尋，能將日用雜器選為高麗茶碗的茶人們，必定有著深遠的美學視角，陶藝家若未能同步理解美的深意，而僅追求材料與技巧的貼近，以及原貌外觀的模仿，那也僅僅勾勒了高麗茶碗的表象。缺少了那動人的靈魂，餘留的也不過是一只炫技的空殼。

在這個傳統並不等於保守，現代並不等於自由的時代，如何一面汲取過往的智慧足

跡，一面創造未來新的可能，最終取決於陶藝家與自己內在的對話。我發現所有能夠創作出感人肺腑器物的作者，一定有著一個動人的靈魂。所謂的「一碗一宇宙」，其實就代表著陶藝家的人生觀，作者以何種處世的態度面對人生，作品就呈現出何等的器度與價值觀。有些人善於表述能行諸語言文字，大眾較容易親近理解；有些人則拙於言辭但身體力行，則需要更多時間讓作品被看見。

時至今日，許多在「一樂、二萩、三唐津」的 400 年以來的傳承系統之外的青壯及年輕的陶藝家，基於對古典陶瓷的憧憬，有的拜師學藝，有的在美術學校系統進修，有的自習。由於所有釉藥的成分、燒結溫度、築窯方式，在科技進步的今日多已解碼，讓有志之士能有更多依循的軌跡，在沒有任何傳統限制的包袱下，得以創造出屬於自己多姿多彩的陶瓷語彙。

辻村史朗

敬天愛地、震懾鬼神。

吳器茶碗

DATA
年代：1985 年
尺寸：高 10.2 直徑 14 cm

「吳」是日文相同讀音「御」的借用字，是傳統的祭器之一。一般而言其高台是直筒的設計，這只吳器則是高台外擴的形制。自吳器傳統的莊嚴中微調，卻未失去其原本目的的蕭穆氣韻。枇杷釉底色滲出紅葉色的漬痕，帶出了早熟的滄桑；鬆軟的坏體富含碎石結晶，讓捧起時倍感粗砂的懷舊。是一只不輸給李朝高麗茶碗的當代傑作。

辻村為了趨近井戶茶碗的雜器製作過程，他採用以量取質的方式，為了心中理想的那一個碗，製作了上千個茶碗。並以一氣呵成的模式，拉坏修坏一次到位。他努力「在不斷重覆的拉坏過程中，去趨近手繪稿中理想的線條」。並進一步表示：「以類似製作井戶茶碗的雜器感，藉由自然場域的氣勢進行手作，如此一來造作感便不存在了吧！」

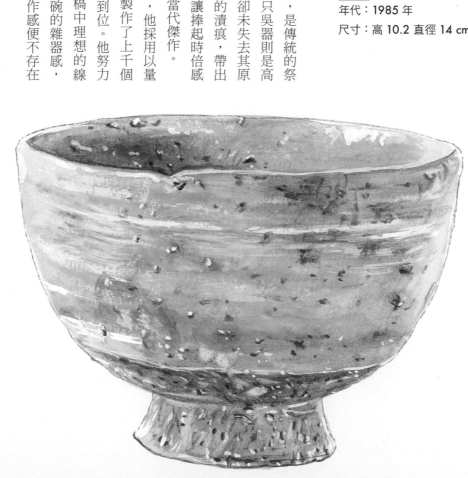

伊藤明美

古典貴族，安靜從容。

鑲嵌青瓷狂言袴筒茶碗

狂言袴茶碗為十四世紀最早出現的高麗茶碗，其特有的筒形及紋飾表現，有著高識別度。伊藤這只茶碗已重現了高麗青瓷的典雅細緻，釉面裂紋襯托出整體的高級感，並融入被灰釉熏染的墨色。高麗時代之後接續的李朝時代初期，還持續一段時期的高麗青瓷的製作；高麗青瓷所代表的貴族風，與李朝時期發展的白瓷所呈現的庶民風，有著根本上的差異。

伊藤已將狂言袴茶碗的貴族感詮釋得入木三分，筒身輕落的灰釉及手繪的白釉紋飾，讓茶碗自帶三分民藝風，並令景致格外顯得安靜從容。是一只不可多得的現代佳作。

高麗茶碗

DATA
年代：2011 年
尺寸：高 9.0 直徑 9.0cm

高麗茶碗

田中佐次郎

蒼勁有力，永不屈服。

刷毛伊羅保茶碗

「刷毛目」與「伊羅保」是兩種高麗茶碗類型，如前所提「伊羅保」的命名來自於對扎手及凹凸不平表面的形容的日文借用字。這是一只融合了兩種特色的高麗茶碗。

田中佐次郎游走於日本及韓國，多次參與日本唐津古窯址的探勘，並到朝鮮半島挖掘出七百多種土，剔除雜質後提煉為創作用土。田中認為創作者幽微的敏感度是成功創作出高麗茶碗的要素，他自身習禪並於永平寺得法名「禪戒法月」。

蒼勁有力的黑刷毛筆致下，該茶碗被日本藝評家形容有捲土重來、飛龍升天的意象。既在沈穩中帶著不屈服的堅韌，又蘊涵著大地厚德載物的溫暖。土是陶藝的一切，田中的陶瓷語彙乃「一曰土，二曰土，三曰土」，所以土味成為其創作中意欲表現的重中之重。

DATA
年代：2008 年
尺寸：高 8.1 直徑 17.6cm

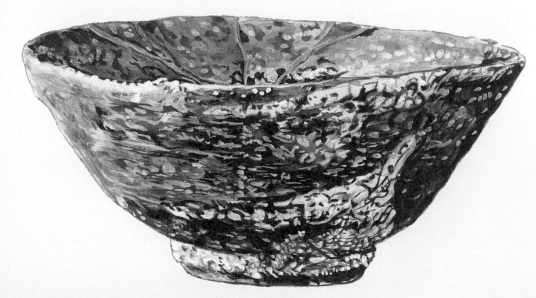

DATA
尺寸：高 12.2 直徑 14.0cm
收藏：石水博物館

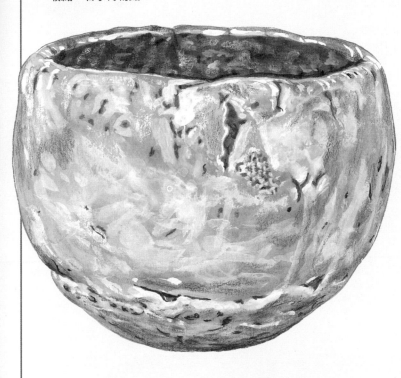

川喜田半泥子

雄渾厚重、玩心不減。

赤樂大茶碗　銘「閑寂戀慕」

川喜田半泥子（1878～1963年）與北大路魯山人齊名，有「東魯山人，西半泥子」的雅稱。半泥子為日本百五銀行的董事長，幼年習禪，在年近半百時才開始作陶，卻以陶藝家的身份傳世，其傳奇的一生將永遠被後人傳頌。

「半泥子」的號，來自習禪導師，要他「一半認清泥一半和於泥」。在被問到怎樣才是好的陶瓷器時，他回覆：「看似雜器且笨拙，但又像雅器充滿生命力。以前只有光悅能辦到，接下來再等等，有一天會輪到我」。光悅的自由與半泥子的玩心，成就了陶藝界同調的佳話。

這只茶碗有一種「鬆」的感覺，不疾不徐、渾然忘我，就是「玩」陶的境界。半泥子自己描述得最到位：「既似拙器，又似雅器」，伊勢豪商出身的他自雅器中成長，難得的是他對拙器的詮釋充盈著禪修的養分。

尺寸大於一般樂燒的這只赤樂茶碗，雖大而巧，有一種悠遊於士、農、工、商不同階層，卻始終怡然自得的喜悅。

165

杉本玄覺貞光

黑茶碗

寂靜無聲，禪坐入定。

DATA
年代：2009 年
尺寸：高 8.5 直徑 11.5cm

杉本於39歲時遇見大德寺高僧並拜在門下，禪師點撥杉本對於陶藝如何表現「侘、寂」時說：「『侘』是不足的美，『寂』是陳舊的美」。且並非僅是將多餘省略的簡素，而是將品格作為作品中的必然要素。

這只黑樂，是我難得見到貼近長次郎「靜」的作品，仿佛禪坐中忘卻吐息的節奏，而與時空融為一體。若說還欠缺一點什麼，或許是體態少了些許長次郎的靈動。但是連樂家後代都難以企及的「靜」的維度，杉本是如何辦到的？

杉本說：「名品需歷經百年以上，經由數不清的人眼力的評價。且最終能經過『佛之眼』的考驗，才能流芳後世。」這只茶碗整體造型略顯笨重，但將禪定的寂靜表露無遺。

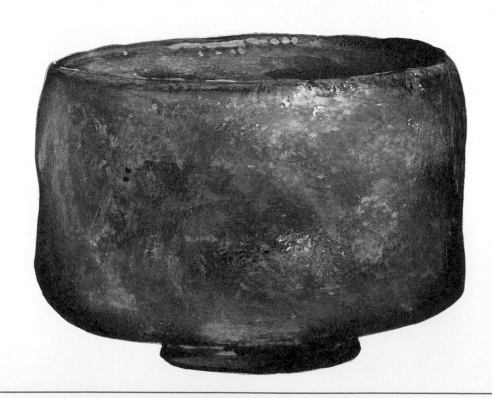

清水志郎

不放棄、不妥協，終見美。

京都土赤樂茶碗

DATA
年代：2016 年
尺寸：高 9.5 直徑 12cm

日本人間國寶清水卯一之孫，清水志郎並未承襲祖父的表現技法，而是堅持走出一條自我摸索的道路。自京都四處挖掘當地土壤，訪山溪尋礦石研磨釉藥，到深山覓木柴燒製灰釉，一切不假他人之手。同時身為一位生活哲學家的清水表示：「我相信時間應該花在有意義的事上，例如人與人的溝通能產生更直觀的學習。一段有意義的對話，遠比技巧的琢磨來得對創作更有啟發。」

清水的這只赤樂茶碗在猶如峭壁起伏的手捏肌理下，透著一股不願妥協的企圖，像是一位睿智的老者訴說著自己的壯闊與蒼茫。一塊深埋地底十萬年的京都老土，就當以最少的干預來還原其深邃的本質。清水更希望以樂燒的低溫技法，能最大限度地引出土內所蘊含的自然色澤。「茶碗的土之美，正是其最大的魅力所在。」清水如是說。

茶碗整體呈現出不屈服的氛圍。以暗紅為主的赤樂，融合了紅、黑、帶乳白的淺紅及黑斑點，襯托出它饒富個性的表情。

▓細川護光▓

既貴氣又沈穩

赤茶碗

戰國名將細川忠興後代，前首相細川護熙之子的細川護光，並未遵循另一身份為陶藝家的父親護熙的陶藝老路子，去複製長次郎及光悅的茶碗，而是不斷從嘗試錯誤中解放自己對樂燒的熱愛。

相較於轆轤的拉坯，細川相信手捏的樂燒所需的長時間成形，更能沈澱創作者的耐心與人品。「傳遞熱能的方式是如此地溫柔，以致於手捧時不會過燙，我特別鍾愛樂燒的柔軟。」細川如是說。

細川的這只赤茶碗，隱藏著一種神秘的氣質，從釉面裂紋的縫隙透出暗夜的沈穩，將華麗的楓紅變裝為迷離的深秋。我喜歡它的貴氣與沈穩，仿佛遮掩不住來自名門血統的教養。

DATA
年代：2019 年
尺寸：高 8.5 直徑 11.5cm

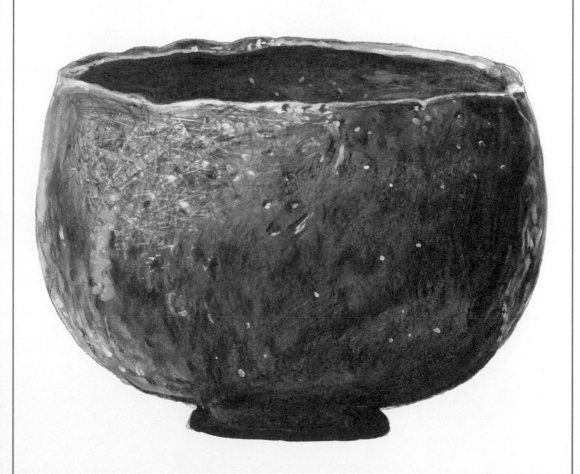

樂燒

谷本貴

雜亂中有章法，動中有靜。　赤茶碗

DATA

年代：2019 年

尺寸：高 11.0 直徑 12.0cm

谷本貴生於傳統柴燒伊賀燒世家，祖父與父親都是伊賀燒名人，嘗試樂燒的契機是因為發現相對於高溫燒結的伊賀燒，低溫而柔軟的樂燒散發著獨特的魅力。

谷本認為：「創作最應該避免的部分，是模仿前人所為。而在器物的造型之外，最希望融入作品中的是精神思維及美學意識。我心中理想的樂燒，是作出令茶人愛不釋手的茶碗，最好再加上強韌的造型力。將『樂在其中』及崇高美、野性與知性均融入作品裏。」

這只谷本的赤樂燒，打破傳統黑樂及赤樂的色調，將織部燒特色的綠與黑反客為主。凹凸有致的肌理搭配紅、黑、綠的錯落，啞光色調的統合，舉目所見，是原始森林的磅礡氣勢。豐富而不衝突，雜亂卻有章法，它突破了樂燒的傳統但不違和，更符合自己所設定的令茶人「愛不釋手」的高標準。

170

十五代坂倉新兵衛

看似平淡卻氣質高雅

萩井戶形茶碗

「萩燒中興之祖」十二代坂倉新兵衛之孫,十五代坂倉新兵衛26歲時因父親驟逝而襲名。在撐起祖業及歷代光環的壓力下,坂倉獨自咀嚼了茶人對茶陶「侘、寂」的憧憬,以及古萩茶碗對素材及技巧的要求,最終呼應了歷代祖先曾對萩燒造型的評價與期許。

坂倉所思考的是,如何在陶藝豐富的造型要素之下,將多樣而複雜的素材及性質,以簡潔的形式呈現出來。而在洗鍊的技術背後,更需要追求的是意識及思考的純粹。

這只坂倉的萩燒茶碗,平凡、簡單、安靜。凝視著它時,仿若都能聽到自己的呼吸。一只茶碗幻化為一個獨自的空間,引導著庸庸碌碌的現代人進入其平凡而美好的世界,放下所有重擔與煩惱,只為啜上一口舒心的溫暖。

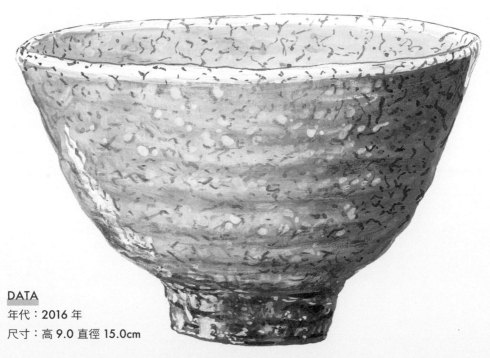

DATA

年代:2016 年

尺寸:高 9.0 直徑 15.0cm

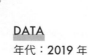

萩燒

十三代三輪休雪

岩峭厚雪，氣勢磅礴。

酋長岩茶碗

DATA

年代：2019 年

尺寸：長 15.5 寬 15.1 高 13.2cm

駐足在美國國家公園優勝美地內，一枚酋長岩巨石前的三輪表示：「酋長岩所釋放出的壓倒性的存在感，凜冽且充滿包容力。在我心中一直蘊釀著，哪一天定將此作為創作靈感的基石。」

人間國寶輩出的萩燒三輪窯，其十三代三輪休雪以獨特的「休雪白」，及大開大闔的世界觀成就了酋長岩系列作品。山口縣立萩美術館副館長石崎泰之說：「酋長岩茶碗並非三輪對雄大險峻山巍的情感抒發及臨摹，而是作者在鍛造自我的過程中所堆疊起來的實體。猶如禪僧雪舟以冷嚴的線條貫穿天地所展現的水墨山水，其實是來自於其內裏被解放的單一且純粹的神性。透過造型的思考，存在空間從一個單純的物件，擴展到聖性而崇高的『極致』。當思考該如何追求絕對值的『極致』時，自己已經投射到這樣的純粹性中。」

觀賞這只茶碗，自線條張力感受它的氣勢磅礴，宛若親睹雪地岩壁的高冷嚴峻。塊狀的縮釉、黑底碗身與白釉如雪的對比反差，讓觀賞者聯想到雪地求生的極限挑戰。碗底穩如泰山的姿態，又令人忍不住讚嘆作品映射出創作者不動如山的意志。

新庄貞嗣

落葉繽紛的秋草之旅

萩茶碗

新庄家傳承了李勺光弟子的一脈。新庄貞嗣早期作陶時追求雕塑的塊狀量感及空間構成的器物表現，直到近期開始收斂於輪形茶碗，並昇華於簡素的造型。

雖說乳濁半透明的白色藁灰釉，作為萩燒的基礎釉藥之一不足為奇。但在枇杷色底色上，滿佈熏染後的炭跡，長石衍生的縫隙像似沁出了墨色茶漬，最終以乳濁白釉全面覆蓋後，仿佛闖入了一個愛麗絲仙境般的夢幻中，踏上了一趟落葉繽紛的秋草旅途。想像一下捧起的這只萩茶碗所帶來心靈上的救贖，就像是進入了一個遠離煩憂的避難所。

DATA

年代：2017 年

尺寸：高 8.9 直徑 12.9cm

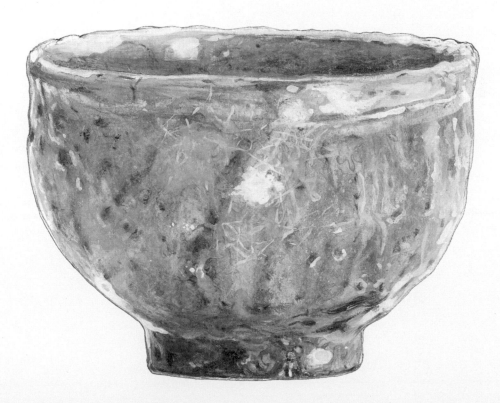

吉野桃李

斑駁殘舊卻生生不息

萩茶碗

吉野師事十二代坂倉新兵衛10年之後，才獨立開窯。

山口縣立萩美術館副館長石崎泰之形容吉野為：「一邊在獨創與模仿真品及贗品的從屬關係中鍛煉認知力，一邊以打破以上的框架為樂。模仿既不可欠缺，模仿的目的則是讓臨摹所得，昇華自己對美認識的資質，以達到超越模仿的對象，讓自身的創造力得以完全發揮。」

李朝的井戶茶碗中整碗覆蓋梅花皮的例子極少，大部分集中於碗底及高台。而吉野這只讓梅花皮掛滿碗身的茶碗，打一開始就無意以臨摹為目標。有別於井戶茶碗的無為與蒼穹之勢，吉野將朝陽與雀躍，以及生生不息的力量注入了碗中。茶碗進一步傳遞了破繭而出的喜悅，讓殘舊與新生同時成為作品的印記。

與傳世的井戶茶碗相較，新作雖不及歷史名物的大器，但在願意內省與謙卑的基調下，吉野將自己生命力的搏動呈現給了世人。

174

DATA
年代：2019 年
尺寸：高 10.0 直徑 16.0cm

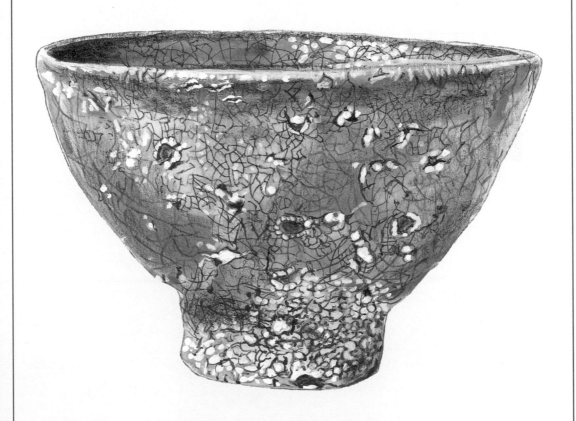

唐津燒

丸田宗彥

淡青宣紙上的揮毫墨彩

御所丸割高台茶碗

DATA

年代：2015 年

尺寸：高 8.5 直徑 14.0cm

「御所丸」的命名除了意指特定的圓筒狀造型外，還別指黑色刷毛目的技法，因為 16 世紀時由「御所丸號」船載回日本的茶碗上，黑刷毛目是主要的釉相。割高台，則是高台以切削方式呈現，通常為十字形。

丸田將自己所喜愛的御所丸釉相及割高台形制的兩種茶碗面貌融合為一，截取了各自的豪邁技法，以及古織部的形變氣息，創作出這一只豐富卻不違和的茶碗。丸田的創作表現了武將的豪氣，引人聯想到大口喝酒、大口吃肉的戰國背景。

碗面如在淡青宣紙上大毫一揮的畫龍點睛，與似乎能嗅到大地氣息的坏體，及感受到長滿了厚繭的手傳來溫暖的厚實感。雖是現代作品卻將古唐津自傲的「景色」、「土味」與「觸感」完美地呈現了出來。

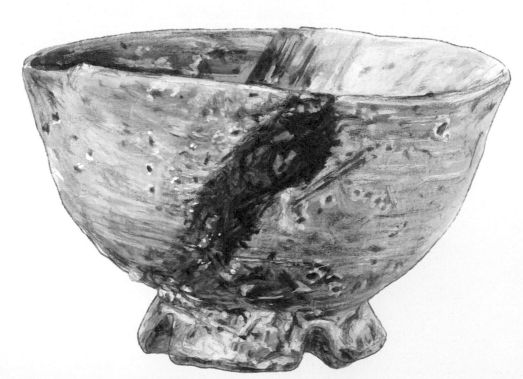

安永賴山

繪唐津花瓶

枯寂的景色、質樸的土味、
粗糙的觸感。

DATA

年代：2018 年

尺寸：高 21.0 直徑 13.5cm

安永的這只花瓶，可謂全面重現了古唐津的精髓。枯寂的景色、質樸的土味、粗糙的觸感，擲入花材後即隱身為陪襯鮮花的配角。簡單的幾筆鐵繪，讓日本藏家得以隨想簡筆那龍騰或兔躍的意境。就算花瓶獨自安靜地坐落於室內一隅，也能感受到其強大而內斂的氣場。唐津燒的美，美在它毫不起眼，沒有批金帶玉的貴氣，卻能沁入茶人的骨髓。

土胎的質感，粗糙但懷舊。釉面上的石粒、裂紋、縫隙，正是唐津燒樸素的本質。顏色的深淺、鐵繪的點、捺，則畫龍點睛地勾勒出繪唐津四射的魅力。

岡本作禮

氣勢更雄渾，黑暗見黎明。

黑唐津立鶴茶碗

原本以脫蠟法手繪的立鶴紋樣，雖左右鶴足依稀可見，但樣貌被灰釉燒結後的熔融覆蓋得難以辨識。而碗身的黑釉有著一抹深邃且不可測的神秘，難怪「黑」一向在日本茶道中受到某種程度的追捧。

岡本的這只黑唐津茶碗有一股泰山崩於前而不色變的沈穩，腰身以竹刀割出明顯的分際線，仿若相撲選手深蹲時的吆喝。碗外以黑釉為底，碗內以紅色為裡，再灑落光暈下似黃金般的灰釉，令人不由自主地想親吻那幽暗中甫至的光明。

DATA
年代：2018 年
尺寸：高 8.5 直徑 12.0cm

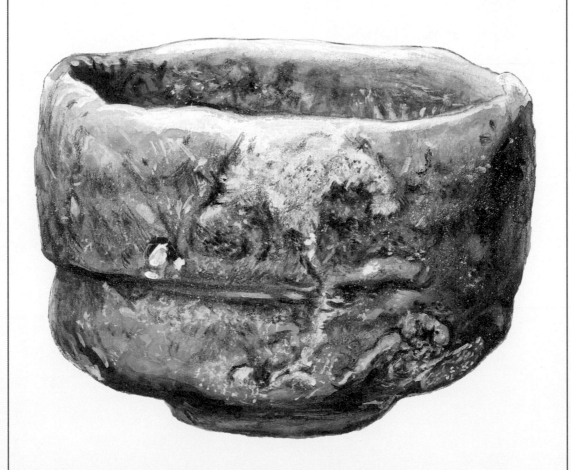

◇◇ 話語權及「一樂、二萩、三唐津」排序更新的省思

從「一井戶、二樂、三唐津」到「一樂、二萩、三唐津」，是誰說了算？誰才擁有「話語權」？

首先話語權不在於誰說了什麼，而在於說的話有沒有受到大眾的認同，而且需要經得起長時間的考驗。不若現代有許多的自媒體，素人也能透過網路發揮極大的影響力。以前掌握話語權的一定是握有主流媒體資源的人。根據《山上宗二記》上的記載，將「井戶」推上王者之尊的是豐臣秀吉。但此前自村田珠光到武野紹鷗，早已建立了一個擁抱「侘寂」的審美體系，豐臣秀吉對井戶茶碗的認可，是時代所致而非單純個人觀

點。且秀吉並非以統治者的身分發言，而必須是以茶人的角色陳述，才會受到後世茶界的認可。

但是秀吉的排序並沒有持續太久，桃山時代之後迎來了江戶時代，千利休由其孫宗旦所建立的三千家體系，主導了所有茶道界對器物審美的論述。樂燒一脈既獲得了秀吉賜予「樂」字金印的認可，又自千利休之孫的樂家二代傳人常慶開始傳承樂家血體，樂家與千家本同宗同源一事，促成了「一樂、二萩、三唐津」的排序更新。

雖然萩燒包含了高麗茶碗多種類型，而「井戶」僅是它來自於「井戶」的國萩燒的印象，更多是高麗茶碗其中之一。然後世對「井戶」產化。又或許是早期茶人對井戶的讚譽，甚至賦予「喜左衛門井戶」天下第一茶碗的尊榮，讓韻味貼近但無法超越井戶的國產版萩燒，雖然絕美且受到各界廣泛的熱愛卻注定

與榜首無緣。

反倒是唐津燒獲得最多當代文人的青睞，活躍於藝評界的文學家青柳瑞穗曾表示：「我偶然入手了兩只世間絕美的日本茶碗，一只是瀬戶唐津，一只是奧高麗。這樣的陶瓷，正是代表日本的景致之一。瀬戶唐津的肌理使我聯想到雨中水晶花的姿容；而當瞥見過境庭院的野鳥，則讓我迫不及待地想取出奧高麗。」對與其形影不離的兩古唐津茶碗的著迷，青柳說道：「對古董的熱愛達到最高點時，我並不在乎二戰末期的空襲或本土是否遭到入侵，只是一味日以繼夜地耽溺於古董中。只要與友人談及古董，就能讓我格外地安心。」古唐津，成了安定感的代名詞，陪伴青柳度過戰亂的紛擾。

出光美術館的學藝部主任荒川正明則形容唐津燒：「那躍動的、心曠神怡的筆致，讓整個心都雀躍了起來。這就是唐津燒人氣藏品可能落入私人藏家手中並未對外公開，

不墜的原因吧！」白洲正子甚至藉由唐津燒來形容能劇的「女」面具的美：「不過是個『女』面具，還有什麼能增添的要素嗎？硬要說的話就是表情了，是如同唐津杯般，自然而然地不炫耀的魅力。凝望著這只面具，所謂的美人與好女人的差異，就一目了然了」。

◇ 樂、萩、唐津燒的排序未見變化

唐津燒的樸實無華總是最能吸引文人騷客的文彩，在當代陶瓷相關的文墨中，最受文人感性讚許的，既非樂燒也非萩燒，而是唐津燒。既然如此，為什麼排序未再更新？

一是古萩及古唐津的資料極不完整，許多作品佚失或傳承中斷，不若樂美術館將樂燒歷代的作品與資料詳細彙整。也因為歷史推進的過程中缺乏妥善的搜集與保存，許多

中村康平

豪放不羈、矗立山巔。 井戶茶碗

所以能見度極低。我在許多美術館藏或市面上刊行的出版品中，發現古物中逸品的比例偏低，所以要重新檢視美感排序的整體樣品基數明顯不足。

再者，當代百家爭鳴，加上自媒體的普遍，任何個人或團體很難有單一的話語權。

其次是樂燒、萩燒、唐津燒的單一系統權威性已經被打破，許多陶藝家個人都能完整地將上述三種技法成熟地呈現出來。例如當代陶藝家中村康平除了所燒製的大井戶茶碗令專家們嘖嘖稱奇外，他的樂燒、萩燒、唐津燒作品也別具一格。許多優秀的陶藝家不一定出自於上述三脈的傳承系統，但藉由現代

科技的昌明，有心者均能入手相關的技術資料，創作出的作品甚至能超越傳承者。

原本涇渭分明的三脈傳承的美感，被當代出色的個別陶藝家趕上甚至超越，體系中的後繼者也不得不在傳統的基礎上進行創新。創作方向更同步朝向造型、抽象的表現平移，傳統的美感定義已經無法涵蓋今日的潮流。所以今日的樂、萩、唐津燒的排行已經不再顯得重要，最終作品呈現的美感才是真正的王道。

曾就商業的角度，被問到茶器的販售者與消費者對於美，誰才擁有話語權？銷售與消費的關係，原本是買賣的連結，各自的目

中村康平這只井戶茶碗，是我近年看到的當代作者對高麗茶碗的最佳詮釋。

井戶茶碗聳立的高台讓人有祭器的聯想，而這只中村的茶碗有著相應祭天的敬天愛地的磅礴氣勢。圖中碗口向左右兩側開展的角度，恰似被狂風吹起的披風突然定格於空中，高台卻又似盤坐的禪僧，不動如山。茶碗以一種不可思議的極動與極靜共融的態勢呈現，成就了一件躍動與禪定的姿態同時顯現的作品。

中村康平說：「我所創作的茶碗與日常食器的相異處，是其具備的『思考的器』的本質，希望有朝一日能企及金字塔頂巔那無所作為的精神領域。但真正的無作為，是幽雅地伴隨著作者的品格而存在的。對於欠缺這樣特質的我而言，不得不放棄對無作為茶碗的挑戰，轉而創作出屬於這個時代的現代高麗茶碗。」

他還表示：「如果我的創作思維能立足於這個時代，茶碗勢必能發出某種信號。就算我創作的『思考的器』所蘊藏的內涵無法如願地傳遞給他人，還是能讓人有守、破、離般最終能自由自在的感動吧！」

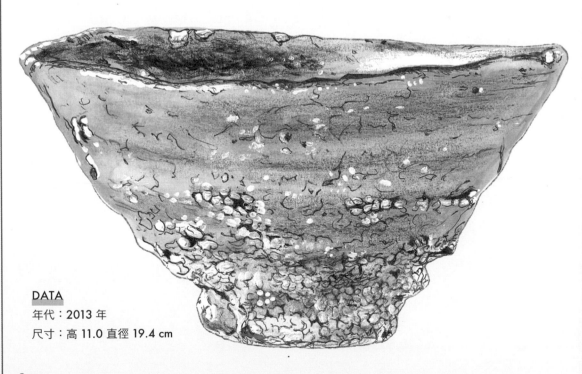

DATA
年代：2013 年
尺寸：高 11.0 直徑 19.4 cm

的不同。當消費端有既定的想法時，就難以受到銷售端的影響。尤其當近幾年兩岸茶人鵲起，建立了自己的教學系統，許多有消費能力及實力的人依循茶人老師的審美觀，讓原本販售者與消費者之間不穩固的信任關係更顯脆弱。

◇ 柳宗悅的百年民藝美學觀

近代的日本審美，受到民藝之父柳宗悅很大的影響，他所定義的「民藝」改變了人們對地攤貨「下手物」的印象，將技術純熟、美感獨具卻名不見經傳的手工藝品，提升到了美術館藏品的新高度。改寫了原本社會主流價值觀中，蒐藏品必須是名家落款或皇室御用品的審美觀。

柳宗悅是如何辦到的？1929年當柳宗悅想將他在朝鮮及日本長年所搜集的民藝

品，捐贈給東京國立博物館，只為了能交換一間可供民眾常年參觀這些民藝品的常設展覽室時，所得到拒絕的理由竟是這些民藝品難登大雅之堂！柳宗悅意識到若希望大眾對美能有所覺醒，必須仰賴強而有力的論述，而雜誌則是當時影響力最強大的媒體。於是在1931年創刊了《工藝》雜誌，並開始藉其宣揚重要的理念。柳宗悅的文字既有崇高的理念，論述鞭辟入裡，加上行動力卓越，著實吸引到各界的支持。1936年在實業家太原孫三郎的資助下，日本民藝館開館，讓柳宗悅所有的民藝藏品得以更深遠地為後代提供美學的滋養。

2021年底東京國立近代美術館舉辦了「民藝的100年」特展，紀念這一個引領三代人思潮的運動。這個橫跨百年，至今仍被後代頻繁引用的思想及論述，才能稱得上是「話語權」。

跨越五世紀的
身世之謎
————井戶茶碗

當我們凝望著井戶茶碗的美時，不能倒果為因地為它繪製一個美麗
的童話故事，將產製井戶茶碗的50年期自苦情的歷史長河中抽
離，創造出一個幸福的歷史斷片。

始自明朝末期時的日本茶人對「喜左衛門井戶」那「天下第一茶碗」的集體讚譽，井戶茶碗就註定會被後世作為美的標桿，來檢視所有未來問世的茶碗。然而井戶茶碗近半個世紀以來所掀起的漣漪，卻更聚焦於它的身世。

直至1970年代，韓國人普遍並不知道也不關心井戶茶碗為何物，但隨著茶道在韓國的推廣及韓國本土意識的覺醒，柳宗悅在1941年的著作《茶與美》中對井戶茶碗做出的相關論述，雖同時兼具歷史的縱深及禪的視角，卻讓部分韓國專家學者感到民族自尊心受挫。

韓方根據以下所截取的《茶與美》部分文字，認為有貶低其民族的意味：「這是朝鮮的飯茶碗，貧窮的人所使用的司空見慣的茶碗，完全是個粗鄙的物件，典型的雜器，最低價的東西」；以及「工人是文盲，窯是

破舊的，燒窯方式是粗魯的。從事這樣的工作讓人想要放棄，陶瓷器一定是卑下的人所作的」。又說：「對象是普通的百姓，用來盛裝的米不是白米，用完也不會好好地洗滌。」並強調：「如果說飯茶碗是朝鮮人的作品，大名物則是日本茶人的作品。」

◇◇
申翰均的
井戶茶碗「祭器說」

於是有幾派專家的平反論述，受到韓國業界熱情的追捧。其中以2000年後由韓國陶藝家申翰均所提出的「祭器說」得到最大的迴響。申氏認為井戶並非飯茶碗，而是朝鮮時代南部晉州的一般民間所使用的祭器，並列舉三大論證。

一是井戶的高台太高且過於狹窄，作為

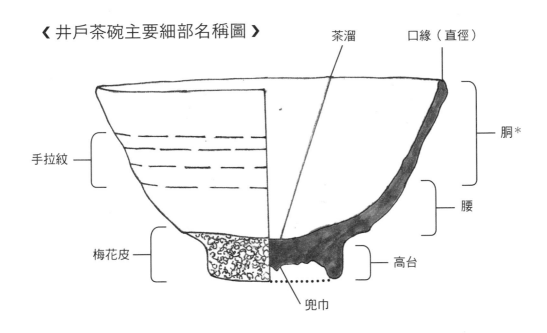

《 井戶茶碗主要細部名稱圖 》

茶溜

口緣（直徑）

胴*

腰

手拉紋

高台

梅花皮

兜巾

飯茶碗的話使用不便。二是井戶在韓國挖掘不到出土的作品。祭器雖然沒有出土記錄，但祭器原本就規定不能陪葬而需另地掩埋；若作為食器則必然找得到出土品，但卻毫無所獲，所以井戶並非食器。三是井戶的製作規範。申氏認為後人歸納的數個精采處，例如碗身手拉紋、竹節高台、兜巾*、枇杷色釉、總釉*、梅花皮、疊燒痕，正是井戶在製作時被嚴格規範的結果。

「祭器說」在提出後引起韓國一股熱潮，獲得各界的支持，甚至在日本被譽為井戶茶碗研究第一人的東京博物館副館長林屋晴三都表示支持。

◇ 民間祭器的使用者與使用時間

如果從歷史的面向回顧，李朝採嚴格的階級「良賤制」。良民分為貴族、中階以及

*胴：指的是碗身上半部。

*兜巾：在高台內的中央尖狀凸起的部分。
*總釉：陶瓷器的外觀上自頂端至高台，因掛釉所呈現的整體視覺效果。

常民三階，加上賤民共四階。而一般認知的庶民，乃常民中最底層者*。李朝在建國前期，雖然仍以佛教式的祭典為主，但是皇室積極普及儒教式的祭禮。只是儒教需要舉行祭禮的祠堂還有祭祀鬼神與祖先的祭物，依照李朝時期的史學者李瀷（1681～1763年）的考據，李朝開國至李瀷自己所處的年代，只有享有俸祿的官員甚至是富裕的貴族，才有能力負擔這些高昂的祭典開銷。

被韓國考古界所證實，首次出土的民間祭器的陶片，是在十七世紀中期後所建的白瓷窯址發現的。由於當代的韓國專家學者推知的井戶茶碗製作時間約為50年（1450～1500年），井戶茶碗的誕生比民間祭器的製作年代足足早了150年之久。甚至是在井戶已揚名萬里的日本桃山時期（1568～1603年），都比朝鮮民間

祭器的生產日期早了至少50年。申氏認為井戶茶碗乃民間祭器說法，從歷史時序上而言並不符合史實。

對於井戶的高台太高且過於狹窄的說法，可以將李朝時期的井戶名碗「有樂」，及根津美術館所藏的飯茶碗「古堅手雨漏茶碗」比較，「雨漏茶碗」比「有樂」矮了1公分，口徑寬了1公分，高台的直徑及高度雖然一樣，卻讓人有高與窄的錯覺。而井戶茶碗的平均值，口徑15.1公分，高台直徑5.5公分，高台高度1.6公分，用來吃飯是完全不違和的。飯茶碗的高矮胖瘦除了是主觀的喜好，更是李朝時代庶民的生活縮影，不能以現代的習慣來做判斷。

另外，申氏表示井戶過高及狹窄的高台，如果盛飯容易傾倒，不適合作為飯茶碗。那作為神聖的祭器，上面需要盛裝祭祀用的食物，若容易傾倒豈不是對神明及祖先

*中階為在中央或地方部門擔任行政職者，常民為農民、手工業者及商人等，賤民大部分為奴婢、屠夫、藝人等。庶民則是常民中地位最低，稅賦及兵役的責任最大，最受剝削且人口占比最多的人。

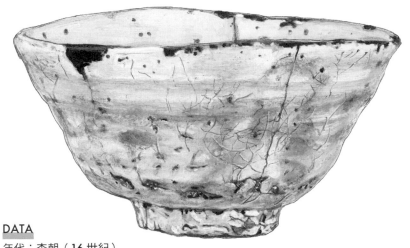

古堅手雨漏茶碗

DATA

年代：李朝（16 世紀）

尺寸：高 7.7 ～ 8.2 直徑 15 ～ 16cm

收藏：根津美術館

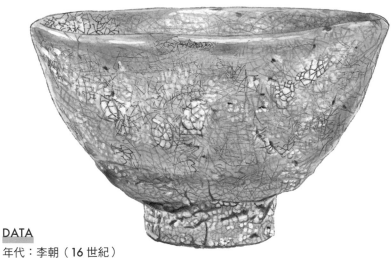

大井戶茶碗 銘「有樂」

DATA

年代：李朝（16 世紀）

尺寸：高 9.1 直徑 15 ～ 15.2cm

收藏：東京國立博物館

↑
兩茶碗大小比例：「古堅手雨漏茶碗」比「有樂茶碗」矮了 1 公分，口徑寬了 1 公分，高台的直徑及高度雖然一樣，卻讓人有高與窄的錯覺。

的不敬？因此井戶的高台造型不適用於飯茶
碗，這個理由過於牽強。

其次是不論是祭器或食器，考古學者至
今仍未曾在各窯址中找到過出土的井戶碎
片。日本方面的文獻雖直指井戶來自李朝，
韓國卻未能以出土文物佐證，讓這個謎團始
終難以真正解開。近來韓國學者確認了由高
麗青瓷轉變到李朝白瓷的過程中，是先由粉
青沙器在高麗末期取代了青瓷，接著當粉青
沙器過渡到主流的李朝白瓷時，有一個土胎
由軟質白瓷轉換為硬質白瓷的試燒過程。依
據韓國慶南發展研究院的報告書，推測井戶
便是在1450到1500年間的試錯期產
物，直至十六世紀初期，李朝的硬質白瓷技
術終於成熟，屬於軟質白瓷的井戶就此停產
淘汰。

◎ 井戶非食器的推論
仍需更多證據

在井戶製作時期，日本人所居住位於朝
鮮半島南方沿岸的倭館有活動範圍的限制，
通商港口則集中於鎮海、釜山及蔚山三港。
彼時交通不便、運輸艱難，出口的陶瓷品一
定來自於港口附近的窯廠，韓國學者從出土
陶片的技法、土坯及燒結溫度等細節進行了
仔細的比對，幾乎認定井戶是產自南方的民
窯「熊川窯」。

但是為什麼井戶沒有一件留存於韓國，
且連殘片都挖掘不出？主要還在於對於李朝
陶瓷，藏家們爭相收藏的是貴族珍愛的白瓷
或粉青沙器，井戶這等庶民的日用雜器，是
沒有人看得上眼的。而這50年間熊川窯製
的井戶也可能極受日方的青睞，悉數被運往
日本了。不過由於熊川窯窯址周邊的考古挖

掘仍十分有限，不少韓國學者期盼，有朝一日能找出井戶的殘片，讓歷史全貌能有更完整的還原。申氏因為沒有找到出土殘片，即總結井戶非食器的推論過於薄弱，我們只能期待未來有更多的證據來釐清史實。

◇◇ 李朝陶工的哀與美

井戶茶碗的特色中最膾炙人口，且最能展現其優雅及力度的「不完美之美」，是類似鱒魚皮的粒狀凸起紋路「梅花皮」。申氏認為「梅花皮」是祭器的表現，也是李朝陶工藝術行為的成果。並表示：「梅花皮是在追求自然美及自由精神的陶工所擁有的幽默及餘裕下，藉由陶工所追求的禪之美所孕育而生的。」

雖說放諸今日，「梅花皮」是釉藥在土坯上縮釉的表現，已成為成熟的陶藝技法。但直至1970年代的韓國，為了重現「梅花皮」，還需要仰賴化學藥劑及在坯體上掛上兩層釉藥，經不斷嘗試後方可再現。大名物井戶茶碗的高台上「梅花皮」的製作原理，是在製作飯茶碗時因自碗身下腰處向內削切，且高台壁土坯厚於碗身。由於掛釉時釉向下流動，最後積累厚釉於高台壁，加上其粗砂土坯的高吸水率及高氣孔率，在釉藥乾燥的過程中發生龜裂的現象，經由高溫燒融後再凝固時，所自然產生的縮釉肌理。

其實「梅花皮」並非井戶所專屬，李朝的「雨漏茶碗」雖非祭器，在部分高台也都找得到縮釉的景致。縮釉雖說是現代陶藝普遍受歡迎的表現手法之一，但李朝時陶工所討好的對象是貴族，主流技法乃紋樣精緻的鑲嵌的「雨漏茶碗」、「雨漏堅手茶碗」及「伊羅保茶碗」。

大井戶茶碗
銘「細川」

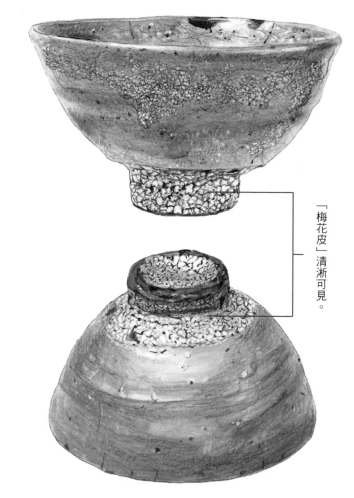

「梅花皮」清淅可見。

或印花，甚至是透明釉及雕刻的結合技巧。

「梅花皮」僅見於極少數的庶民飯茶碗，且就連井戶本身的釉相也沒有劃一的一致表現。所以如果熟悉李朝陶藝的歷史脈絡，就會理解專家對於井戶的合理推論，是在50年期間由特定民窯窯口的慣性手法下的產物。

◇
充滿悲歌的族群
反在日本獲得重視

柳宗悅在大德寺孤篷庵親自上手「喜左衛門井戶」後留下的讚詞：「從『平易』的世界裏為何能孕生出美來？那畢竟是因為蘊

DATA
尺寸：高 9.4 直徑 15.8cm
收藏：東京畠山紀念館

含了「自然」的緣故。」已為井戶的陶工因為謙卑無我，而能「道法自然」，做出了最貼切的註解。

然而李朝陶工在創作出令世人驚艷之美的背後，卻隱藏著無言的哀歌。因自身的陶藝成就及輩分，得以於孤篷庵上手「喜左衛門井戶」的當代韓國陶藝家趙誠主，在其著作《井戶茶碗的真相》中，披露了鮮為人知的歷史：十五世紀時李朝的基本法典《經國大典》中記錄了130類手工業者「匠人」共2814名，其中陶工386名比例最高，約占14%。然而在經濟支柱乃農業的時代背景下，重農輕工的結果，是匠人雖應列為第三階的常民，卻總被視為第四階「工商賤隸」而飽受賤民般的歧視。匠人技術的傳承悉數為世襲製，但賦稅及兵役的義務繁重，又沒有享有相對的權利，成為充滿悲歌的族群。

《朝鮮王朝實錄》中記載中宗年間（1506～1544年），由官方設立的各地陶瓷分院制度崩解：「以前在分院的陶工甚眾，但如今近半數逃亡中。」及「因月俸銳減無法養育妻兒而計畫逃跑。」更悲悽的是，在1697年持續的傳染病及饑荒下，發生分院的陶工及其家族39名相繼餓死的事件。彼時官吏侵吞政府補助，又加重陶工生產責任，陶工淪為社會底層被極度剝削的苦力。

李景稷的《扶桑錄》中記載，李朝政府曾在陶瓷戰爭後三度派出使節團，想要迎回在戰爭期間被俘虜至日本的陶工，但遭受陶工拒絕。最大因素還在於在日的李朝陶工受到尊重、待遇優渥、稅負減免，並得以在保有匠人的尊嚴下工作與生活，反而讓被虜至日本的李朝陶工，在安頓後返還故鄉攜帶家眷及親屬移居日本。日本對李朝陶工的重

193

視，也可以從唐津窯區發生大規模森林濫伐事件時，地方政府出兵整頓窯廠之際，是率先保衛韓裔陶工，而放逐日本陶工一事中了解。

◇ 「哀」才是李朝陶瓷線條
幽寂的緣由

李朝陶瓷是時代的印記，承載著陶工在不堪回首的歷史上那不可承受的苦情。初聞柳宗悅以「悲哀之美」形容李朝陶瓷時，我只能將「悲」所象徵的悲情、悲傷，連結至韓國在李朝時期遭逢陶瓷戰爭，與在近代受到日本統治的奴役歷史。終於，第一次近距離欣賞到李朝的一只白瓷大甕，是在京都的一家私人美術館，並驗證了柳宗悅所言：「當凝視著這樣的姿態時，內心如同被寂寞壓倒了一般。那流淌的曲線始終是悲傷的象

徵。」但又過了多年以後，當我閱讀到李朝陶工的慘淡歷史，那總飽受賤民般的對待，甚至飢不果腹的宿命，才理解到「哀」與「悲」的不同。「悲」是悲從中來後淚濕衣襟的情緒潰堤，「哀」則是淚濕已乾後的無奈與哀愁，原來「哀」才是李朝陶瓷線條幽寂的緣由。

當我們凝望著井戶茶碗的美時，不能倒果為因地為它繪製一個美麗的童話故事，將產製井戶茶碗的50年期自苦情的歷史長河中抽離，創造出一個幸福的歷史斷片。當陶工連基本生存與工作的尊嚴都被嚴重踐踏時，創作的幽默與餘裕又當從何而來？

第9章

培養面對古董及
當代作品的「覺知審美」

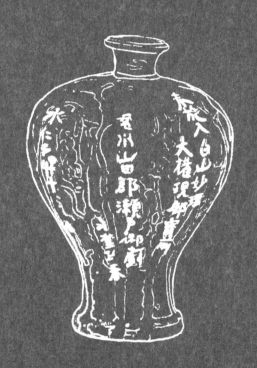

當眼、耳、鼻、舌、身接受外來的訊息時，是傳給了腦，還是心？
對美的認知將產生巨大的歧異。如果是腦的思考，那美醜的依據是
什麼？

博物館等級的古董例如汝窯或定窯，對瓷的欣賞，必須是從外顯的釉色肌理到內在精神層次的賞析。絕大多數的藝評只停留在表層的肌理表現，以及釉彩呈相的豐富，而鮮少觸及作者的思考及作品最終的顯現的內在張力。這類的藝評更多僅勾勒作品的歷史背景，創作技巧，以及作品表層的個性美。但這部分只占了整體美感的30%，卻忽略了更深邃的70%的精神美。

日本近代讓我最佩服的兩位藝評家，一位是柳宗悅，一位是白洲正子，他們對於古董蒐藏都各自有非常獨到的見解。

柳宗悅說：「雖說是人在蒐藏物，但是左右藏品的卻是人心。」柳宗悅對於藏品的透視能力，竟能做到穿透文物的歷史背景、時代氛圍，透徹得動人心弦。他是這麼描述宋窯的：「我不曾見過宋窯裡有撕裂的二元對立。那裡始終是剛柔並濟的結合，動與靜的交織。那個在唐宋的時代裡令人深切玩味

◇◇ 柳宗悅及白洲正子的古董觀

陶瓷的藝評之所以不易，是因為陶瓷之美具有「縱深」。這裡的「縱深」指的是陶

董觀。

一般市井小民而言幾乎僅剩買門票後，隔著玻璃觀賞的份，想要入手蒐藏甚至把玩都求之而不可得。就算有公開入手的機會，大多情況又除非已富可敵國能到拍賣場競標，否則只能望穿秋水。有幸者或有經營古美術店的友人，能偶有機緣親臨上手學習分辨。但器物之美，不就該是扮演滋養生活的角色嗎？這樣遙不可及的美，只是徒增遺憾罷了！我們需要的是對一般人而言最適切的古

的「中觀」、「圓融」、「相即」等終極的佛教思想，就這樣忠實地被呈現出來。還有那「中庸」不二的性質，至今依然存在宋窯的美感之中。」又表示：「那既不傾向於石，也不偏向於土，兩個極端的性質在此交融，將二揉合為不二。不僅如此，那燒到既不殆盡又不殘留的不二境地裡，器將自身的美委身其中。」

他對李朝陶瓷的美，寫下：「線條其實是情感。我還未曾看過比朝鮮的更美、更幽寂的線條。那是在人情裡浸潤的線條。在朝鮮固有的線條中，保有著那不可侵犯的美。」

對於何為蒐藏的最佳方向，他提出：「對於已被認定的價值的良好守護，我稱之為『守護式蒐藏』。比『守護式蒐藏』更進一步，達到『創造式蒐藏』的話價值將更上

一層樓。如果能開創新的見解，提高基準，蒐藏即進入了創作的範疇。」

日本民藝館一萬七千多件藏品中的大多數，都是在1920年代起，柳宗悅在跳蚤市場以青菜蘿蔔的價格入手。當時的粗貨「下手物」因缺乏落款與箱書，被人們不屑一顧。是柳宗悅看見了它們的美，賦予了「民藝」這個新的身份，最終成為日本文化界的一股清流。

◇ 追求與生活結合的美學意識

白洲正子對古董有過這樣一段敘述：「在與喜愛的東西交流之際，是古董教會我其中的奧妙。經過了五、六十年的朝夕相處，終於了解到古董是有魂的。古董的魂與我的魂因邂逅而火花四濺，結果是令人怦然心動。人們會說這不過是一見鍾情罷了，但

柳宗悅式的審美觀雖能予人生命的深層啟發，但對一般人而言要立即上手顯得力不從心，且所有絕美的地攤貨在進入「民藝」時代後，能低價入手的機會已悄然而逝。正子的生活美學顯然能給予當代人更多得的啟迪，她日常所用的器皿和茶碗大都為北大路魯山人的作品，且愈用愈顯得出色；由於正子與魯山人的好交情，魯山人在開窯時總會通知正子，有時還免費贈送大量剛出窯的日用陶器。正子笑說本來認定了要一輩子都白拿，結果在魯山人過世後才急忙地去補買了一些。正子認為魯山人的作品就算因他過世而起漲，仍比還在世的其他陶器大家相較便宜許多。她堅信魯山人最終會被後世認可，並說：「古董與古典名著很相似，只有優美的作品，才經得起人間風霜的試煉，歷久不衰。」

因為會怦然心動所以看見美。不僅如此，古董甚至更進一步教會我我的缺點，優點以及該如何生活。

雖含著金湯匙出身，祖父是海軍上將，但白洲正子也曾苦惱於看上一件日幣 6 萬的志野香爐，當時還得每月分期付款取得。寫下《白洲正子・我的古董》一書的正子，經常被不同的出版社追問對於古董的看法，她是這樣回覆的：「有編輯喜歡問我，該如何分辨古董呢？哎呀，讓我想想。我也不知道呢，只懂得自己喜歡的東西。」還說道：「我的蒐藏中從來未有任何一件有名的名器，假設有的話也只是日常使用的物品，藏品幾乎等於零。」所以如果只是將藏品束之高閣，又有什麼意義呢？因此表示：「邂逅一件美麗的古董，並加以使用，正是為了豐富自己的生活。」將美與生活結合，才是正子最動人的美學觀。

我曾拜訪正子東京近郊的故居「武相

莊」，所展示日用陶瓷的杯皿等的確大半為魯山人所作。所以培養「茶人之眼」識別當代獨具潛力的作者，將其作品融入日常中，是一門生活美學的必修課。

◇◇ 料、工、形、紋 vs. 美

古董業界包括國立故宮博物院對於古器物的研究，一向講究方法論「料、工、形、紋」。料是材料，是器物材質的基本特徵；工是工藝，是製作器物的工具和基本手法及方法；形是形制，包括與時代相關的線條與器型，及從工具痕跡入手了解器形的成形方法；紋，則是紋飾，其中關於紋飾所涵蓋的信息量龐大，但也最具鮮明的時代特徵。

「料、工、形、紋」是眼識的核心，需要的是眼力的鍛煉。此外的款識、使用狀況、老舊痕跡、傳世或出土履歷、藝術價值等的綜合判斷，都用以鑑別器物的真、價。

然而除了廣博而專業的陶瓷器知識外，歷史、地理、考古知識、化學、物理學、心理學、豐富的社會經驗等對文物鑑定都大有助益。

只是「料、工、形、紋」得自實物上手來切入，不僅故宮裏的國寶不可能隨意出借，連京都樂美術館都僅偶爾對外開放預約，且據說所費不貲。致使想要熟稔「料、工、形、紋」不只門檻高築，一般消費者只可遠觀。另一個更直接的問題是，就算考據無誤就等於就是一件美物嗎？

Youtube上有一則影片，教大家如何在三只茶碗中分辨哪一個才是樂燒十二代弘入的真品，正是從「料、工、形、紋」

茶陶故事 ❺

永仁的壺，加藤唐九郎的贗品門

　　有鬼才之稱的加藤唐九郎（1898～1985年）一生最具戲劇性的一齣戲，也是日本陶藝界永遠不會忘記的事件：永仁的壺。

　　1943年日本考古學會的學會誌《考古學雜誌》專欄〈永仁二年（1294年）、銘 瀨戶瓶子〉中刊載，挖掘出「鎌倉時代古瀨戶中最古老的銘，永仁的壺。」在瓶身上刻有以下的銘文：

奉施入 百山妙理大權現

御寶前

尾山田郡瀨戶御廚

水埜四郎政春

永仁甲午年十一月 日

　　1959年「瀨戶飴釉永仁瓶子」，被參與中國各古窯址探勘，在日本有宋代「定窯窯址」發現者之稱，業界被譽為古陶瓷研究第一人的小山富士夫，提名為重要文化財。審議會開始15分鐘後，美術工藝部的11位委員一致決議給予重要文化財的資格。

　　獲得重要文化財認定的隔年，被高度懷疑為贗品的瀨戶本地人提出檢舉。加藤唐九郎在引起軒然大波後避走巴黎，但於回國後發文承認「瀨戶瓶子」是自己的作品，最後經由X光螢光分析等科學檢驗後，被委員會解除重要文化財的認證。

　　唐九郎在承認後對此事一概封口不談，他被免去人間國寶且辭去所有公職，開始專注於桃山時期的志野、織部、黃瀨戶、瀨戶黑、唐津、伊羅保等釉色的鑽研，最終取得重大的成就，成為日本近代陶藝最舉足輕重的人物之一。

　　回顧事發時身為人間國寶的加藤唐九郎，原本在業界便已一言九鼎，為何要涉入既敏感又爭議性高的贗品門？業界有人臆測是唐九郎對缺乏審美之眼，動輒對箱書、鑑定書、市價等崇拜的眾人，所進行的嘲弄。連當時被認定為古陶瓷鑑定第一人的小山富士夫，都會在如此重大事件中栽跟斗，何況是目前業界所謂的鑑定專家或拍賣行？

古拙大器，線條幽雅。

永仁的壺

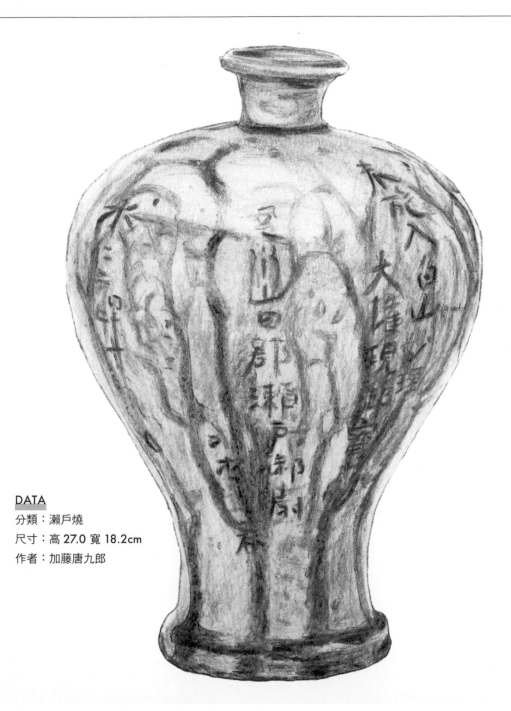

DATA

分類：瀨戶燒

尺寸：高 27.0 寬 18.2cm

作者：加藤唐九郎

的角度切入。贗品的土過於精製不夠粗放（料）；高台過於渾圓，是透過轆轤拉坯而非傳統樂燒手捏成形的工藝（工）；360度檢視茶碗的造型，並非弘入慣有的手捏形制（形）；落款的鋼印字體過細（紋）。

然而如果真品並未具備觸動人心的美，那與兩只相伴的贗品相較，只能剩下專家的認證？

歷史中有許多美的軌跡，但歷史文物並不等於美物；史學家雖然了解歷史，卻不一定懂得美。柳宗悅在《茶與美》中仔細剖析了兩個與史學家主流立場相左的例子。一是史學家主張樂燒是井戶的升級，柳宗悅則認為是退步；因為井戶渾然天成而樂燒刻意做作。二是高麗青瓷與李朝白瓷相較，史學家認為後者難登大雅之堂。柳宗悅這麼點評李朝白瓷：「形更加宏偉，紋樣單純化，手法是無心的，而且表現出新而美的驚人效果。」

以歷史或技巧論美，常常使自己陷入五里霧中不知所云，所以超越歷史的審美能力是必要的。這正是柳宗悅所強調的「直觀」，但卻不曾指引如何實踐。於是我企圖藉由本書歸納出一個能超越歷史的審美方法：「覺知審美」。

◇◇ 覺知審美，走入歷史還能超越歷史

本書雖然為了幫助讀者對日本茶陶發展的過程，有一個相關脈絡的認識，所以花了大量的篇幅整理陶瓷史的衍化轉折。但我真正的希望，是讀者們能走入歷史卻還能超越歷史。

◇ 眼、耳、鼻、舌、身接收訊息，是傳腦還是傳心？

當眼、耳、鼻、舌、身接受外來的訊息時，是傳給了腦，還是傳心？對美的認知將產生巨大的歧異。面對一件美的事物，身體率先律動的是腦的思考，還是心的共鳴？如果是腦的思考，那美醜的依據是什麼？如果是自己的好惡，還是專家的意見？是自己的好惡，還是專家的意見？如果自己的物前駐足良久卻半晌都無感，對於美又該如何親近？

1. 眼、耳、鼻、舌、身傳腦

這是一個主觀且好惡分明的世界，也是一個依據狹隘的經驗容易批判論斷的世界。

近代的媒體宣揚「只要我喜歡，有什麼不可以」？眼所見、耳所聽、鼻所聞、舌所品、身所觸的感知傳遞給腦，並點滴積累為堅定的喜好，但主觀使得個人的好惡無限上綱，只要是符合自己審美標準的就是美的。這個傳腦的習性當中還包括社會的集體意識，只要是專家認可的都是好的，自己沒有能力反駁又擔心提出不同的意見會暴露所知的匱乏。另一種社會集體意識是集體利益的綑綁，由於拍賣會的拍品是集體資金的堆疊，人們總是關心自己的藏品又增值了多少，而非真的在乎作品的美醜。

還有一種傳腦的特質是容不下不同的意見，只有自己相左的論點不是無法釋懷地生悶氣，就是不自主地爭得面紅耳赤。這樣的美過於侷限，很難經得起時間的考驗。

2. 眼、耳、鼻、舌、身透過框架學習美

美學教育是學習美的捷徑之一，不論是學校教育或是坊間大量的美學書籍，提供了

莘莘學子一條有系統又便捷的路徑。然而雖然我自己也是受益者之一，卻又常常深受其苦。不論是西方的美學架構，或是東方的美學體系，往往千辛萬苦地爬入一個新的框架中，卻又迷失在以為自己掌握到重點而欲振翅高飛時，又迷失在來時路上。美學框架常常像是一座又一座的高山峻嶺，不信自己爬不到頂巔，爬到半山腰時卻又墜入五里霧中。

這一類美的探索是試圖透過腦，學習美學家藉由其眼、耳、鼻、舌、身所歸納的美。如果能複製美學家的五感，藉由專家的經驗來體驗美，是否就能真正認識美？遺憾的是隔著一層紗探勘美的真相時，將離真正感知美、擁抱美更加遙遠。原來美的體驗，是如此地不可言說！

3. 眼、耳、鼻、舌、身傳心

這正是柳宗悅強調的「直觀」！當眼、

耳、鼻、舌、身接受訊息時，拋開經驗與知識的桎梏，暫停腦一切的運作，只是單純以心來感受。更具體地來說，對使用者而言，「無我」才能傳心。那什麼是「無我」？如何做到「無我」？

《心經》中的「照見五蘊皆空，度一切苦厄」，指的是眼、耳、鼻、舌、身在面對外境時，透過腦的識別後產生色、受、想、行、識的認知，稱之為五蘊。由於腦有了強烈的喜歡與不喜歡，所以五蘊產生了堅固的執著相，也因此帶來無窮的煩惱（苦厄）。

這些煩惱必須透過智慧來「空」掉，但這裡的「空」並不是什麼都沒有的空，而是「空性」的「空」；「空性」指的是不論是如我意或不如我意的變化，我都願意接受。放下執著，無有分別，回到赤子之心的「無我」。

「無我」必須是落實於日常生活的行

為，光是觀念上認同「無我」，傳心的效果有限。如果能真正做到柔軟不爭，而非隱忍不發的不爭，也就是待人接物願意以和為貴，多為他人設想，凡事無所謂一點，應緣而不攀緣，遇事不順心時能如風一般輕輕拂過而不帶負面情緒，則心能安住。若心如止水，一切經由眼、耳、鼻、舌、身所接收到的情感的細微波動，心便能同步感知。

「覺知審美」透過「無我」來精進五感，最終讓自己的第六感「意」，與創作者創作當下的「意」共鳴。也可以說是藉由心與心的共振，來感知及回溯作品在創作時的狀態。申氏所論井戶茶碗的「梅花皮」是在「陶工所擁有的幽默及餘裕」下所創作的實踐，所被要求的境界還在觀賞者之上。

「禪之美」，不但錯把井戶茶碗的美，理解為來自一個個美學大師之手，更把「禪」理解得過於表淺。

「唯有空碗才能承載」的道理大家都熟悉，但是「道理」是「傳腦」的，只停留在腦的認知。等到真正把碗空掉，感受到自己在日常中，因何事而煩躁不安，因何物而感動莫名？「傳心」的階段才剛剛要開始。

◇◇ 創作者的禪境，「有我」及「無我」

對當代的陶藝家而言，禪境並非追求而來，而是修為的深淺所對應出來的。作品的禪意，是來自於陶藝家的「有我」及「無我」的兩種內在狀態。對於創作者「有我」及「無我」的禪意，所被要求的境界還在觀賞者之上。

「無我」的禪意，體現於陶藝家的是在謙卑下接受自然靈感的餽贈，讓神來一筆藉由自己的雙手化生。「有我」的禪意，則更形困難，必須是陶藝家自身的修為已達禪境，隨

手拈來都是禪意的外在示現。

陶瓷鑑賞史上，能回溯陶瓷創作者在創作當下的心境的人極為稀有，但那卻是走入歷史後能超越歷史的終極目標。柳宗悅之所以這樣形容井戶：「是典型的雜器，最低價的東西。作者極度卑微地製作，沒有一處凸顯個性。是誰都可以做的東西，是誰在何時何地，都買得起也買得到的東西。」是因為他了解極卑賤與極尊貴本來無有分別，這就是禪的實相，也才是「喜左衛門井戶」之所以能最終登上天下第一茶碗寶座的真相。

當我們走入歷史，都為井戶的「禪之美」讚嘆之時，由於它的身世成謎，給予粉絲們無限的想像空間。而申氏在韓國歷史自尊心的驅動下，以預設立場拼湊了井戶出自大師之手的故事；申氏最大的短板是缺乏直觀力，且既不了解「有我」的禪意對陶工的難度，也分辨不了何為「有我」的刻意與

「無我」的自然之美。

唯有柳宗悅能將特定時代中陶工的情感，與陶瓷鑑賞融合為一。他所詮釋的李朝陶瓷的「悲哀之美」，是淚濕已乾之後的無奈與哀愁內化為幽寂的線條。無奈的盡頭可能是接受，可能是認命，甚至轉念為樂天知命。

我從直觀李朝的陶瓷來總結的話，作品中的哀愁和知命是並存於同一時期的。李朝的陶工一旦願意接受命運的逆境，只求溫飽就能帶來滿足時，謙卑與無我便成了勞動的日常，也有機會因此孕生出透露著禪意的作品。

◇ 覺之力一旦開啟，
美將無所遁形

原來接受一切順與逆的變化，就是禪的

本質！也是井戶茶碗的本來面目。井戶茶碗

雖被譽為天下第一茶碗，但在1450至

1500年這50年間的所有產出中，造冊傳

世的也不過三十多只。對此三十多只的崇

拜，造成後世將陶工神格化的謬誤，仍肇因

於自己對美理解的不足。所以唯有培養出走

入歷史卻還能超越歷史的「覺知審美」力，

才能清楚理解陶工與禪意連結的真相，更不

易被藝術品市場中紛雜紊亂的訊息蒙蔽。

現代所定義的美，與資本市場的脈動息

息相關，逐漸地關心美的人少了，多了以利

益掛帥的投機者，美或不美已經不重要。例

如拍賣市場中的百年茶葉，能不能喝不重

要，包裝完整年分考據才是王道；拍下的人

不拆膠膜，也不在乎是否爬滿黴菌，只是算

計著隔幾年再賺一筆。

有一次學生帶著剛從拍賣場拍下，裝在

馬口鐵中1950年代的普洱茶磚來找我品

茶，包裝上還看到未拆封的陳舊封條，印著

濟南某茶莊的字樣。我在拆封品茗後仔細觀

察了身體的反應，首先是農藥殘留對腦神經

的刺激。1950年代農藥還未發明，這款

茶卻有著當代才會出現的與農藥一致的神經

毒性。再來是濕倉黴菌的足跡，身體不同部

位在胸口、胃、腦都感知到細菌在身體漫延

及附著的緊緻。查看茶底是新茶被加濕作舊

的痕跡，又伴隨著過度烘焙後茶葉炭化的僵

硬，葉底蜷縮無法舒展。

覺知力是觀察自身與周遭一切事物的基

礎，專門對治眼見為憑之外的作假。

1950年代原廠的馬口鐵罐、未拆封且陳

舊斑駁的封條，如果再加上一個動人的故事

及預算之內的價格，很多人就會入套了。

美的覺知，又何嘗不是如此？以往我在

欣賞書法時，會藉由字形及上下文的字義去

揣摩筆墨的內涵，但總覺理解得過於淺層。

前一陣子去台北故宮（博物院）親睹了宋徽宗的真跡《詩帖》，五公尺外看到宋徽宗諾大的字跡，胸中便凝聚了一股略讓人無法喘息的力道，且上竄頭頂。我所感知的是宋徽宗屬於文人的傲骨。但自觀賞者的角度而言，卻又不由得欽佩宋徽宗在字跡上獨樹一格的氣節，美得不像是正身處於複雜的政治環境。

真正古董鑑賞的大家，看的是時代的整體氣韻，料、工、形、紋只是溝通的介詞。

有一次拜訪一位經營古美術的朋友，正在店裡插花；他邊梳理著宋瓷瓶上的枝葉邊說，宋代文人的風骨就體現在這器物的線條美感上，一手指著旁邊另一只花瓶說，你看那明代的就變調了。

「覺知審美」所要捕捉的，正是器物引起內心深處不同層次共振的感動。新品有新品的感動，古董有屬於那個時代的氣韻的感動，對應於每個人心中那一把預算的尺。培養自身對美的決斷力，必將於宜古宜今的器物市場裡悠遊自在。

第 10 章

身、心、靈的審美感動

我由衷地希望，所有人能將「感動」作為賞器的初心，以「覺知審美」作為美的量尺，而以「身、心、靈」作為辨別審美層次的依歸。讓美，如是豐富我們的生活！

美，是什麼？

美，是一種感動，是一種具有次第的感動。

我在《器與美》中將器物審美分為三個階段，分別是實用性、個性及精神性。而在柳宗悅的《茶與美》中，我則在導讀裡將精神性分為有為與無為兩個層次。最後到了本書《覺知鑑賞》，再將鑑賞力的次第以身、心、靈來闡述。身，包含了實用性與部分個性的層次；心，包含了部分個性以及精神性的有為層次；靈，則等同於精神性的無為層次。

器物之美之於自身的感動對應到身、心、靈三個不同次第，開展出截然不同的深度共鳴。

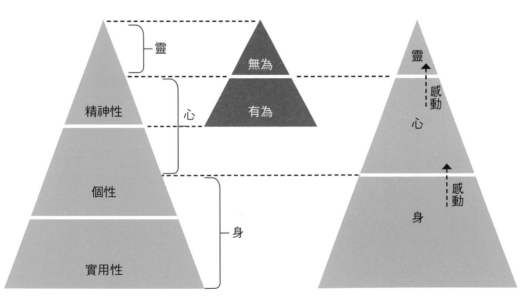

《 三本書關於器物審美在不同面向的探究 》

賞器的三個階段
《器與美》

柳宗悅《茶與美》

《覺知鑑賞》

◇◇ 感動入身：五感

這裡的「身」指的是眼、耳、鼻、舌、身的五感，器物在五感中所驅動感人的力量主要來自於眼所見與觸所感。

柳宗悅曾形容日本的浮世繪在歐洲之所以大受歡迎，是因為浮世繪對歐洲人而言，是嶄新的視覺沖擊。陶瓷器的美，在五感的層次亦為比較之美。即使過盡千帆，也有機會持續發覺一件較以往所見更美的器物。見過足夠多的器皿，必能識別器物間一定程度的相異與相似，哪怕只是一張照片。

1936年柳宗悅成立了日本民藝館之後，還不斷進出各大小拍賣場為民藝館搜尋蒐藏的標的。當時進入拍賣場的物件，會在拍賣會開始前先陳列於展示區，由於陳列的方式比較類似大雜燴，常有高低上下混雜遮

蔽彼此的情況，柳宗悅往往能以眼快速掃過拍品，甚至只要瞥見器物的一隅，便能認定其價值。

所以在「感動入身」的階段，沒有捷徑，只有多看，訓練自己能分辨同類型作品之間差異的眼力。

而面對實用型器物，例如茶器，若能上手則多了一項輔助性的判別。玩古董的人都有一個共識，器物上手與否有著天壤之別。我的經驗是高清照片最多揭露70%的美，剩餘的30%必須上手覺察。觸感中或細緻或粗糙，或精巧或枯寂，或沈重或輕盈，都牽動著整體感官的接受訊息，雖說視覺仍是判別美的主體，但缺少了觸覺，美的認知便不夠完整。

身、心、靈的審美架構中（見P210三本書關於器物審美在不同面向的探究），「身」所指的五感涵蓋了「實用性」及部分

的「個性」審美。茶器中的實用性，指的是為了達成使用者的飲茶需求，茶器所需具備的功能性，例如好用順手及能呈現出最好的茶湯；「個性」則是在實用的基礎上，所追求的「自己說了算」的個性美。

◇◇ 感動入心：共鳴

所有的固體在奈米微觀下，是原子與電子的纏繞，是能量態。人的心念亦是能量態。陶藝家在創作的當下，將自身的心念源源不絕地注入作品中，成品便凝聚了心的能量於其中。

觀賞者之所以會對一件器物著迷，是因為自己心的頻率和作品的頻率疊加發生共振。這類似於當我們打開傳統收音機，是收

音機發出的頻率與廣播電台的頻率疊加產生共振，因而讓收音機得以接收到清晰的音頻所致。

也就是觀賞者與創作者雙方心的頻率產生了物理的共振，在感性面稱為共鳴。

但是這樣的共鳴是變動的。經過觀賞者與創作者的人生各自的歷練，當一方提升至更高的頻率時，頻率高者的審美高度則凌駕於另一方。這如同是在現代高樓不同樓層所見的風景，低、中、高層皆有所不同一般。高頻的一方能見到低頻者所見不到的景致，低頻者則無法窺伺高頻者的玄機。

如果從時間的推移來看，觀賞者與創作者都有人生的春、夏、秋、冬四季。春天的青澀、夏天的奔放、秋天的成熟，與冬天的冬藏。人一般會雖著時間的鍛鍊而更成熟，但對美的覺知能力則大都僅止於秋天，只有極少數人能入冬。我稱秋天到冬天這個階段

為「鯉魚躍龍門」，唯有越過龍門的創作者，其作品才有「冬藏」的價值；而之於觀賞者，才有辨別冬藏品的能力。

身、心、靈的審美架構中（見P210三本書關於器物審美在不同面向的探究），「心」涵蓋了「個性」的上半段及「精神性」的「有為」。「個性」美的階段，觀賞者與創作者各自表述，這樣的美是屬於「自己說了算」的美。但是晉升到「精神性」的審美情境時，則考驗著創作者與觀賞者的修為。

由於當代的知名作品大都是個人創作，屬於「有為」的範圍，也是創作者個人修為赤裸的呈現。越高的修為，作品發出的頻率則越高，觀賞者若能接收到這類的高頻，定會觸動內心深處的共鳴。

曾在座談會時被讀者問到：「我以為美來自心動，是很個人的，是個人在與人、事、物的互動瞬間產生的深刻感動。創作者與觀賞者任一方所領略的器物之美並無高下，或許用恰如其分或適得其所，是否會更貼切一些？」

如果說美是很個人的，每個人當下的認知都可以成為美的標準，那美就不需要學習了。然而對於創作者而言，作品所呈現的美等同於個人修為的外在表現。修為是必須透過內求與自省後精進再精進的，創作出的美才可能不斷地提升。對於觀賞者的鑑賞力而言，又何嘗不是如此？

在「精神性」範疇修為有成的創作者，雖說是落於「精神性」的「有為」，仍可感受到其作品所蘊涵的「安靜」、「祥和」及「愉悅」的特質。歷史上的名工，例如樂燒初代長次郎，其傳世作品中蘊藏「靜」的特質，就被後世津津樂道地傳頌著。然而這樣的內在特質與顯露於外的作品風格沒有必然

◇ 感動入靈：提升

　　身、心、靈的審美架構中（見Ｐ210三本書關於器物審美在不同面向的探究），「靈」代表了「精神性」的「無為」。

　　「無為」是柳宗悅對美的唯一堅持，源自於明朝中期的日本茶人們（約於村田珠光時期），將「喜左衛門井戶」視為天下第一茶碗的集體認同。那不為名、不為利，非個人作品的集體創作，因無我才得以誕生最純粹的真美。柳宗悅自禪語「至道無難」中體悟到，「喜左衛門井戶」的美正是該禪語的最佳實踐。他說「只有無難的狀態才值得讚賞，因為那裡波瀾不起，靜穩的美才是最終的美。」

　　入靈的作品，有著無可取代的特質。一是療癒，二是具備引領使用者向上的力量。

　　一位修習表千家的日本陶藝家，在一對患有輕微憂鬱症的堂兄弟來訪時，以自己製作的茶碗親手點茶奉茶，堂弟在飲畢後表示：「捧著這只茶碗喝茶，有深深被療癒的感覺。」此後，陶藝家便將能創作出具有療癒力量的作品，作為此生創作的目標。

　　樂了入（1756～1834年）是樂燒第九代傳人，享年79歲，是樂家最高壽的傳人之一。我有一次上手一只他交付衣鉢給十代後，在隱居時期創作的茶碗。捧在手心

　　性的關聯，不論精緻或侘寂，是汝窯或高麗茶碗，沈靜的內涵是異曲同工的。

　　這類的感動，透過「身」的五感向上傳遞到「心」，從眼的稀缺識別進入到頻率的接收及共振，自外觀的美躍升至內在的正向情緒波動。這，便是入心的感動。

　　人作品的集體創作，因無我才得以誕生最純粹的真美。

時感受到一股寧靜沈穩但令人放鬆的力量，由心往外擴散開來；往下至雙腿雄渾沈厚，往上至腦牽動頭頂正中央的百會穴，微微聚竅。似乎感受到創作者的精神能量，讓觀賞者倍覺開闊而舒暢。作者在創作的當下，若糾結苦惱，則鬱悶之氣會讓觀賞者感受到他的器宇不凡。只可惜我仍無緣親自上手長次郎的茶碗做出最終的確認，但根據入手九代了入的作品，以及在京都樂美術館隔著玻璃櫃親睹「萬代」的體驗，讓我願意相信長次郎部分作品所展現的動靜相依，已然企及無為的精神層次。

所謂入靈的引領，是創作者自身的修為修為到了入的高度，作品會讓觀賞者嵌入作品；反之，修為到了一定的高度，作品會讓觀賞者嵌入作品；反之，若糾結苦惱，則鬱悶之氣會

所謂入靈的引領，是創作者自身的修為已經臻至自然的無為境界，能讓觀賞者或使用者藉由親睹或上手作品，來達到提升精神高度的狀態。這樣的提升，一定是正向的，能讓觀賞者感受到光明、寧靜與放鬆。

從心的感動竅升到靈的感動，肉身在物理上的共振會更高頻，位置會往腦頂端上竅。情緒上能更加和諧，甚至能感受到愛與溫暖。

◇ 覺知作品上身、心、靈的層次之美

台灣當代美學的代表性人物之一，前東海大學建築系主任、台南藝術大學創校校長，並出過數本美學論述的漢寶德教授在《為建築看相》中，有這一段既坦白又令我震撼的表述：「在西洋的現代美術中，我始終不能真正體會到塞尚與康丁斯基的作品價值。我自書本上了解他們的歷史地位，然而我承認他們的永恒性只是因為大家都承認而已。說起來很不好意思的，對於我國在藝術史上聲望不下於塞尚的八大山人的作品也沒

法得到我的激賞。我坦白如上，但也相信世
上大多數的專家與一般民眾要依賴權威的意
見下判斷，只是大多不肯承認而已」。

我驚嘆於漢寶德的率直，尤其在其美學
地位已備受肯定後作出這樣的表白。然而我
更感嘆於當今日本拍賣界的現況，同一位作
者的作品，有與沒有作者簽名落款的外盒
「箱書」，價格居然有數倍的差距。而作品
不願落款的民藝大將如濱田庄司或河井寬次
郎，則在去世後由其妻或子代為鑑定，並在
外盒上代作者題字落款以資證明。而根據鑑
定書方可賣出公認市價的例子不勝枚舉。

參與拍賣的絕大多數人，由於無法覺知
作品上身、心、靈的層次之美，只能依循箱
書上的簽名及作品上的落款，人云亦云地隨
歌起舞。甚至完全不關心美為何物，只在乎
拍品能為自己賺多少錢。於是有大批仿品投
入市場，在箱書上模仿筆跡，在作品上模仿

陶印，讓原本雜亂的市場更顯渾濁。這也讓
鑑定衍生出一門生意，鑑定者依鑑價收取一
定費用，送鑑者賺取作品附帶保證書的溢
價。然而鑑定出錯的事件至今從未停歇。

曾在一位藏家手上見過一個被幾世紀前
的志野茶碗，在箱書上認證為其「秘藏」
的裏千家家元，在箱書上認證為其「秘藏」
孔、面生膿瘡，近看更引人恐慌不安。就算
有這般強而有力的家元背書，人們所冀求的
美又在哪裡？難怪柳宗悅要批判三千家家元
世襲制度的黑箱作業，該如何確保後繼的家
元是天才而非庸才？若家族中無法確認後繼
者的優異資質，又何妨打開黑箱向業界徵
才。如同日本民藝館所遴選的新一任的總館
長，便是藉由各地方的民藝館分館長組成的
理事會票選而出。

我所認識的優秀作者所創作的茶碗，展
出品中只有不到十分之一能達到絕美，甚至

曾聽一位日本陶藝家感慨地說，他的作品只有百分之一能達到自己認可的狀態。那箱書與落款所代表的意義何在？拍賣的成交價又能代表什麼？至少，那並不代表美。

柳宗悅說：「因為有名所以覺得好而看見，受到評論的引導而看見，因為某種主義的主張而看見，基於自身幽微的經驗而看見，這樣的話只是單純地視而不見。」

視而不見，或成為蒐藏者的常態。我由衷地希望，所有人能將「感動」作為賞器的初心，以「覺知審美」作為美的量尺，而以「身、心、靈」作為辨別審美層次的依歸。

讓美，如是豐富我們的生活！

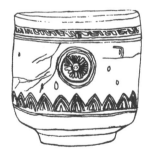

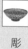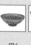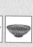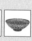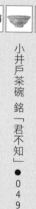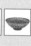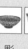

收錄作品圖片索引

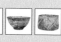

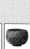

覺知鑑賞 探索日本茶陶的美學意識

作　　　者｜李啟彰
繪　　　者｜陳炫亨
責任編輯｜曹馥蘭
美術設計｜讀力設計

總 經 理｜李亦榛
副總編輯｜曹馥蘭
特別助理｜鄭澤琪

出　　　版｜樂知事業有限公司
電　　　話｜(02)2755-0888
傳　　　真｜(02)2700-7373
網　　　址｜www.sweethometw.com
E m a i l｜sh240@sweethometw.com
地　　　址｜台北市大安區光復南路692巷24號1樓

總 經 銷｜聯合發行股份有限公司
電　　　話｜(02)2917-8022
地　　　址｜新北市新店區寶橋路235巷6弄6號2樓

製　　　版｜彩峰造藝印像股份有限公司
印　　　刷｜勁詠印刷股份有限公司
裝　　　訂｜祥譽裝訂股份有限公司
初版一刷｜2023年6月
定　　　價｜480元
PRINTED IN TAIWAN 版權所有 翻印必究
※本書如有缺頁、破損、裝訂錯誤，請寄回本公司更換

國家圖書館出版品預行編目資料

覺知鑑賞：探索日本茶陶的美學意識 / 李啟彰著. --
初版. -- 臺北市：樂知事業有限公司, 2023.06
　面；　公分
ISBN 978-986-94379-9-8(平裝)

1.CST: 茶具 2.CST: 茶藝 3.CST: 日本美學

974.3　　　　　112008734